U0010666

台灣地圖 054

台灣療癒散步冊

——10大療癒主題旅遊策展動動腦

蘇明如◎著　蘇瑞勇◎攝影

晨星出版

文創觀光的「實踐」

明如自2012年起任教於我們實踐大學文化與創意學院觀光管理學系，專業背景是文化藝術領域的策展人（CURATOR），教授文創旅遊與策展思考、文創策展學、文化美學與觀光、創意觀光研討、創意原理、多元文化與博物館觀光等課程，更於2023年獲本校特優教學獎。2015年她與我高雄醫學大學學弟蘇瑞勇醫師父女合作，出版《老產業玩出新文創》一書，頗受好評；而後《台灣博物館散步GO》，獲選為「好書大家讀」，以及文化部推薦翻譯介紹外國人認識台灣文化選書之一；接續2019出版《台灣小鎮漫遊趣》，適逢新冠疫情國境封鎖，成為台灣國旅的絕佳讀本。

此回新書《台灣療癒散步冊》，除了可作為校園內外青年學子之規劃旅程思考外，更可作為坊間讀者為自己與家人親友策劃旅遊行程之自導好書，實踐大學講求力行「實踐」，明如的實用主義著作貫徹本校核心精神，本人樂於推介。

謝孟雄　教授（實踐大學董事長）

2024年2月

沙漠薔薇與裂縫中的光

我打開蘇明如的新書《台灣療癒散步冊》時，我知道最恰當的享用方法，就是抱著好奇心，走進一場由她精心策劃的展覽。我要把所有以為我知道的、對台灣的想法，都先寄存在門外的置物櫃裡鎖起來，因為這是唯一我能夠充分享受這場盛宴的方法，就像著名的蘇格拉底悖論（Socratic paradox）所說的：「我知道我什麼都不知道」。

在飲食的這一篇裡，我看到台南府城從早上的牛肉湯到晚上的炒鱔魚，跟我旅居的泰國皇家計畫、曼谷的恰圖恰假日市集擺放在一起，果然充滿了意想不到的滋味。

那種感覺就像曼谷我家的巷子口，有一間因為老舊和火災，從1988年起就關閉了幾十年的 Bhirasri 現代藝術中心（BIMA），平常都是被鐵柵欄圍起來的廢棄危樓狀態，可是15年前，突然快閃辦了一次特展，日常出出入入的地方，忽然生出了一個期間限定的藝術展覽，就像久旱多年的沙漠，突然在一場雨後開滿了花朵，充滿了不可思議的趣味。

然後一切又回復到了平常，大門深鎖的廢墟，好像什麼事都不曾發生，只是一場夢境。

沒想到15年後的2024年，這個繼續關閉了15年的廢墟，忽然又出現了一場為期只有3

廢墟中的快閃展覽

傳統水缸裂縫中一道美麗的光

日，每日只有 4½ 小時的特展，我很幸運的又趕上了，展覽中有當紅的泰國塗鴉藝術家 Alex Face 的作品，還有 1965 年時展覽的重現，負責入場接待的文藝青年，聽到我 15 年前也在這裡看過展，發出像是看到恐龍般讚嘆的聲音。

　　1965 年展品其中之一，是個裂了一道縫的傳統水缸，水缸裡面打著強光，光線隨著水缸的裂縫，在黑暗中漏了一地。這個讓我印象深刻的展品，除了提醒我藝術果然如同曼谷這個天使之城裡廢墟中的藝廊，是敗破裂縫中一道美麗的光，也讓我想到了明如和他心目中的台灣，每一個角落的每一場散步，如何像一條條的裂縫，輝映出原本來自世界各地的各種光線。

　　意猶未盡地讀完了這本書，那種感覺就像走出 BIMA 快閃展覽的廢墟，忍不住問自己：「還有下次嗎？ 15 年之後這棟老房子，或是你我還在這個世界上嗎？」

　　誰知道。沙漠中綻放的薔薇之所以如此美麗，是因為一期一會。

　　知道與不知道的一期一會。

　　台灣與世界的一期一會。

　　蘇明如與蘇格拉底的一期一會。

　　藝術與哲學的一期一會。

　　裂縫中的光與沙漠薔薇的一期一會。

哲學踐行教練、國際 NGO 工作者
2024 年 4 月 8 日

之間——
療癒靈魂的旅遊策展

不同於無目的性的「散步」；「散策」帶有意識流的瀏覽。這本書介於散步與散策「之間」，是一名原在文化政策研究、博物館規劃與文化資產活化領域中長期浸沉，因緣際會至觀光旅遊領域擔任教育者，在文化與觀光領域「之間」的旅人反思。

策展的拉丁字源 curatus，其意義指向 care / cure，也並存著對於展品的監督、控制、管理、照料，以及療癒靈魂。

照料、修補靈魂其實才是古典策展人（原意指教區牧師）在做的事，由此可延伸，博物館的策展人要為展品「服務」，那如果展品是「靈魂」呢？我們可以藉由策劃一場場旅行，來療癒自己與他人的靈魂嗎？

這個提問是這本書的起源，期望能「用外在旅行餵養內在旅行」，藉由「人在現場」、「路線之外」、「台灣之外」結構，1 泡 2 味 3 逛 4 乘 5 觀 6 玩 7 思 8 祈 9 遊 10 賞，提醒在生活中觀察需求，找到情緒的根源，帶來自我覺察，展開療癒之旅。

感謝實踐大學謝孟雄董事長第四度慷慨賜序，以及教學現場師生間各種有溫度的啟發。感謝晨星出版有限公司第四度出版系列作品，其對台灣在地文化出版的關注，在出版產業嚴峻的今日，實在令人敬佩，尤其是執行主編胡文青兄與團隊之企畫與文字美術編輯的絕佳品味，讓書倍添光彩；最要感謝田調取材與攝影的家父蘇瑞勇醫師攜手合著，與家母家弟溫馨陪伴；感謝文橫花園的姨舅長輩們，以及小阿姨、文化界友人與學生時代至今親友團的關愛督促。

特別感謝最有旅行魂的哲學職人褚士瑩阿北，親自為本書作序推薦，這本書的提問源頭，正來自於某一堂阿北引領的哲學工作坊的後續思考，啟發一個靈感，讓我想寫一本書，提醒自己與讀者，保持覺察，無論旅遊、策展，甚或日常工作、教學，最重要的就是「看見（觀眾、客戶、自己）需求」。感謝每一趟與阿北師傅以及海內外哲友互為同伴，共學的哲學踐行旅程，見證了思考的絕美，如同哲學家康德所言「無目的的快樂」，這本書的完成，原不是思考的目的，卻成為一個「旅行哲學在路上」的迷人紀念品。

誠摯邀請大家從《老產業玩出新文創》、《台灣博物館散步 GO》、《觀光小鎮漫遊趣》，到本書《台灣療癒散步冊》，探索台灣多樣的人文風景，搭配世界遊蹤，體驗「旅行／旅遊」無比豐沛的療癒能量。

蘇明如

寫於 2023 年 9 月 27 日　世界觀光日

治癒——
醫療者的台灣療癒之旅

　　「治療」原本是醫學界的用語，如今擴大到多種領域。這是和女兒明如合作、父女檔的第四本書。退休後為了了卻年輕時未盡心願，走遍台灣小鎮；其間也偕女兒參加天下雜誌與交通部觀光局走遍319鄉鎮、跟兒子隨著大甲媽遶境，從台中大甲走到嘉義新港。一步一步踏著自己成長70多年的這片土地，感觸很深。

　　走向高山、海邊，站在台灣的鄉間小路，醫者詳細寫病歷的老毛病再發，為什麼不把這塊土地的點點滴滴記錄下來？為什麼不把感觸留下與分享？方法無他，就是攝影與書寫。

　　於是，合作的第一本書籍《老產業玩出新文創》問梓，而後欲罷不能，第二本《台灣博物館散步GO》、第三本《觀光小鎮漫遊趣》至本書。其間最要感謝的是內人麗芳的縱容，讓我毫無顧忌地到處趴趴走，兒子明正也幾乎全程參與，陪伴左右，噓寒問暖；女兒明如的規劃安排居功甚偉，但是最要感謝的是晨星出版社全體團隊的付出與執行，主編文青的精彩企劃，出版社在編排設計做了最大的容忍，非常感謝。

2024年3月

目次

推薦序一
文創觀光的「實踐」◎謝孟雄教授（實踐大學董事長）⋯⋯⋯⋯⋯002

推薦序二
沙漠薔薇與裂縫中的光◎褚士瑩（國際 NGO 工作者）⋯⋯⋯⋯⋯003

作者序
之間──療癒靈魂的旅遊策展◎蘇明如⋯⋯⋯⋯⋯⋯⋯⋯⋯⋯⋯004
治癒──醫療者的台灣療癒之旅◎蘇瑞勇⋯⋯⋯⋯⋯⋯⋯⋯⋯⋯006

導讀 用外在旅行餵養內在旅行─療癒旅遊策展 Q & A⋯⋯⋯⋯013
Q：為什麼想和讀者朋友聊聊「療癒旅遊策展」？
Q：思考「Travel 旅行」
Q：思考「Tourism 觀光／旅遊」
Q：思考「策展人（Curator）」與「旅遊策展」
Q：什麼是「旅遊策展方法論之 5W1H」？
Q：《台灣療癒散步冊》有四大特色？

圖解《台灣療癒散步冊》的三大架構⋯⋯⋯⋯⋯⋯⋯⋯⋯⋯⋯022
◆ 架構一：「人在現場」十條療癒主題路線
◆ 架構二：「路線之外」四十處台灣其他療癒旅遊點
◆ 架構三：「台灣之外」四十四國世界遊蹤

單元 1 「泡」溫泉療癒旅行 *026*
溫泉療癒旅行在路上 5W1H

人在現場 **離城市喧囂最近的北投溫泉**⋯⋯⋯⋯⋯⋯⋯⋯⋯⋯028
路線之外 **台灣其他溫泉療癒旅遊點**⋯⋯⋯⋯⋯⋯⋯⋯⋯⋯041
高雄六龜溫泉花賞
屏東四重溪出湯
台南關仔嶺泥漿溫泉
高雄田寮大崗山冷泉

台灣之外　**溫泉療癒的世界遊蹤**................**045**

「捷克」卡羅維瓦利水療 Land of stories

「土耳其」棉堡溫泉 Be our guest

Much mor「摩洛哥」Hammam 浴

「約旦」死海漂浮 Yes, it's Jordan

單元 2　「味」飲食療癒旅行　　*050*

飲食療癒旅行在路上 5W1H

人在現場　**台南府城早食到夜飲**................**052**

路線之外　**台灣其他飲食療癒旅遊點**........**062**

新竹廟口小吃

台中市場百味

彰化火車站前

嘉義圓環好食

台灣之外　**飲食療癒的世界遊蹤**................**067**

驚艷「泰國」Amazing Thailand. It begins with the people.

「中國」貴州黔之味 China like Never Before

「阿拉伯聯合大公國」椰棗 Discover all that's possible

「印尼」香料群島 Wonderful Indonesia

單元 3　「逛」文創療癒旅行　　*072*

文創療癒旅行在路上 5W1H

人在現場　**高雄山海河城文博設計展會**....**074**

路線之外　**台灣其他文創療癒旅遊點**........**092**

台北華山 1914 與松山文創園區

台中文化城的文創聚落

花蓮文化創意產業園區

屏菸 1936 文化基地

台灣之外 **文創療癒的世界遊蹤**·················099

「丹麥」式的 Hygge 態度 Happiest place on earth

「瑞典」Lagom 不多不少剛剛好

「芬蘭」SISU 設計力與閱讀力 I wish I was in Finland

「新加坡」設計城市國家 Your Singapore

單元
4

「乘」鐵道療癒旅行　*104*

鐵道療癒旅行在路上 5W1H

人在現場 **阿里山森林鐵道深呼吸**···········106

路線之外 **台灣其他鐵道療癒旅遊點**········121

生活感的「平溪線」

春櫻秋楓的「內灣線」

綠色隧道間的「集集線」

新自強號「騰雲座艙」

台灣之外 **鐵道療癒的世界遊蹤**·················126

「瑞士」國鐵擁抱自然 Get natural

Where it all begins「埃及」與「泰國」夜臥火車

「挪威」縮影中的鐵道峽灣 Powered by nature

「日本」鐵道悠遊四季 Japan Endless Discovery

單元
5

「觀」博物療癒旅行　*132*

博物療癒旅行在路上 5W1H

人在現場 **中華到亞洲大觀南北故宮**·······134

路線之外 **台灣其他博物療癒旅遊點**········145

三大美術館

縣市美術館

主題館

佛教館

台灣之外 **博物療癒的世界遊蹤**⋯⋯⋯⋯⋯⋯**151**
藝術的流動饗宴「法國」Rendez-vous en France
每個城鎮都互相無法取代的「義大利」Made in Italy
目不暇給的「西班牙」藝術 #spainindetail
博物館與藝術節交織的「英國」Home of Amazing Moment

單元 6 「玩」跳島療癒旅行　*156*
跳島療癒旅行在路上 5W1H

人在現場 **在澎湖玄武岩群島玩跳**⋯⋯⋯⋯⋯**158**
路線之外 **台灣其他跳島療癒旅遊點**⋯⋯⋯⋯**172**
金門浯島文風
馬祖眾霧釀島
珊瑚礁島屏東小琉球
台東雙火山島綠島、蘭嶼

台灣之外 **跳島療癒的世界遊蹤**⋯⋯⋯⋯⋯⋯**177**
在「希臘」愛琴海的藍色中跳島 All time classic
從波羅的海「愛沙尼亞」、「拉脫維亞」與「立陶宛」向北海航行
「越南」從下龍灣到湄公河 Timeless charm
亞得里亞海的千島之國「克羅埃西亞」Croatia Full of Life

單元 7 「思」遺產療癒旅行　*182*
遺產療癒旅行在路上 5W1H

人在現場 **四海一家全台眷村聚落**⋯⋯⋯⋯⋯**184**
路線之外 **台灣其他遺產療癒旅遊點**⋯⋯⋯⋯**200**
「我庄」客家六堆
桃源裡的原住民族文化
淡水歷史遺跡雲裡找門
連結傷痕觀光的國家人權博物館

台灣之外 **遺產療癒的世界遊蹤**·············**205**

「波蘭」世界文化遺產見證歷史傷痕 Move your imagination

穿越以巴圍牆造訪「巴勒斯坦」

「波士尼亞與赫塞哥維納」的遺產記憶 The heart of SE Europe

「柬埔寨」吳哥之美 Kingdom of wonder

單元 8 **「祈」信仰療癒旅行** *210*

信仰療癒旅行在路上 5W1H

人在現場 **跟著台灣意象三太子爺去旅行**·············**212**

路線之外 **台灣其他信仰療癒旅遊點**·············**228**

粉紅超跑白沙屯媽祖

屏東萬金天主堂聖母遊行

台中大里菩薩寺一期一會

屏東東港迎王平安祭典

台灣之外 **信仰療癒的世界遊蹤**·············**235**

「以色列」聖城 Land of creation

「梵諦岡」教皇國

「印度」不思議 Incredible India

「馬來西亞」多元宗教 Truly Asia

單元 9 **「遊」山海療癒旅行** *240*

山海療癒旅行在路上 5W1H

人在現場 **花蓮洄瀾海岸緩慢行**·············**242**

路線之外 **台灣其他山海療癒旅遊點**·············**255**

新竹、苗栗、台中雲霧中的雪霸山脈

屏東墾丁國境之南

台東池上縱谷平原

高雄田寮走進月世界

台灣之外 **山海療癒的世界遊蹤** ⋯⋯⋯⋯⋯ 259

「紐西蘭」百分百的純境 100% Pure New Zealand

「澳洲」南半球的黃金海岸 There s nothing like Australia.

keep exploring「加拿大」The word needs more Canada

藍色多瑙河流經「匈牙利」、「羅馬尼亞」與「塞爾維亞」等國

單元 10 ## 「賞」藝術療癒旅行　*264*

藝術療癒旅行在路上 5W1H

人在現場 **跳脫時空的電影藝術饗宴** ⋯⋯⋯⋯ 266

路線之外 **台灣其他藝術療癒旅遊點** ⋯⋯⋯⋯ 278

連結表演、視覺、藝術圖書的台北城

文學、歌劇、文資環繞的台中城

既在地又國際的台南城文化藝術采風

古典與流行的高雄城表演藝術療癒

台灣之外 **藝術療癒的世界遊蹤** ⋯⋯⋯⋯⋯⋯ 283

滿載音樂與藝術的「奧地利」It's got to be Austria

工業轉型的藝術「德國」Simply inspiring

「俄羅斯」的音樂、芭蕾、博物館 Reveal your own Russia

「美國」東岸紐約西岸舊金山藝術之光 All within your reach

用外在旅行餵養內在旅行——
療癒旅遊策展 Q & A

Q：為什麼想和讀者朋友聊聊「療癒旅遊策展」？

　　本書回到策展的古典源頭「療癒靈魂」，重新思考「療癒」這件事，主題不是去策劃一個展覽，而是為自己或他人策劃一趟療癒靈魂的旅行，用外在旅行餵養內在旅行。

　　在後疫情時代，想提供一些實用的、生活的 5W1H 角度，讓讀者知道如何幫自己、幫家人朋友，或是幫客戶規劃療癒旅遊，自己當個療癒旅遊策展人。

Q：思考「Travel 旅行」

　　首先，讓我們先思考「Travel 旅行」以及「Tourism 觀光／旅遊」。我們在生活中很常使用「旅行 Travel」，但旅行究竟是什麼呢？根據《線上詞源詞典（Online Etymology Dictionary）》，可以找到 travel 詞彙源流。

travel(v.)

　　14 世紀晚期，「旅行」，源自 travailen（1300）"旅行"，最初是「勞動，辛苦工作」。語義發展可能是通過「進行艱難的旅程」的概念，但也可能反映了中世紀任何旅程的困難。

若查查網路眾人書寫的維基百科可以得到這樣的資訊：

「旅行」一詞可能源於古老的法語單詞「痛苦」，意思是「工作」。……

旅行指以步行或交通工具進行的「長距離」位移，亦指為觀賞不同景色及了解異與自身文化的差別而到不同城市、地區、國度或到遙遠陌生地區參觀、遊玩、體驗的文化概念。與觀光旅遊最主要的區別就是旅行「重點在路途」，而旅遊「重點在目的地」的生活、文化等等的參與體驗。

而在《旅行的意義[1]》一書，對於旅行的脈絡進行討論：

在歷史之初，人類的生活狀態就只是旅行——從到處遷徙或游牧的意義上來說。動身上路必然意謂著你必須和部落分離，不再屬於、也無法依賴一個永久的血親團體的保護和善意。你是流放在外，一個陌生人，而沒人可以保護陌生人。許多響亮、強有力的字眼便浮現我們腦海：《出埃及記》和《奧德賽》，史詩和北歐英雄傳奇，遠征和朝聖。這些字彙各有不同的意義，但全都傳達了旅行的一個原始含意——它是一種嚴酷考驗，一種挑戰，一種煎熬。旅行和磨難是不可分的。……

事實上，自我的概念是真實旅行出現的必要條件，但不是充分條件。還欠缺幾個要件：良好的道路、運輸工具、金錢，還有最重要的，閒暇。

從上述可得知，旅行（travel）字源來自中世紀 travelen，與法文 travail（工作）同源，因勞動而移動，旅人是承受勞動之苦的人。沒有人的「主體」，現代的「旅行」就不成立。從勞動到自我萌芽，從旅行怎樣轉渡到觀光旅遊，良好的道路、運輸工具、金錢，還有最重要的，閒暇。

1. 克雷格・史托迪（Craig Storti）是美國跨文化溝通及跨文化適應領域的作者，這本書《旅行的意義：帶回一個和出發時不一樣的自己（Why Travel Matters：A Guide to the Life-Changing Effects of Travel）》探討「嚴肅旅人」相關議題。

旅行或旅遊如何與療癒有關呢？

英國「人生學校[2]」有製作「The Point of Travel 旅行的意義（觀點）」影片，內容是這樣的：

> 旅行的意義（觀點）是什麼？是幫助我們成為更好的人、是一種治療，而沒有任何更神祕的涵義。每一個人，都在以某種方式進行著「內在之旅」，也就是，我們都在以某種方式試圖成長。簡言之，旅行的意義，是去一個能幫助我們內在成長的地方，而外在的旅行應該協助我們的內在之旅。……

> 宗教曾經比我們現在更認真嚴肅的看待旅行：對宗教而言，旅行是一種治療活動。在中世紀時。如果你有什麼問題或煩惱，你必須開始一趟朝聖之旅，去接觸聖物。如果你牙痛，你該去羅馬參觀聖羅倫佐教堂，去撫摸聖阿波羅尼亞的手臂 - 他是牙齒守護神。……如今我們已經不再相信旅行的神聖力量，但這世界仍然有些力量足以改變、修復我們的傷。

其中多次提及「治療」，認為「旅行社的員工應該是新一代的心理治療師」。

療癒一詞，或稱治癒，原屬醫學界讓患病或受傷的生物恢復健康的過程。而在精神病學及心理學中，療癒是指將對象從悲傷等負面情緒中脫離，或是使減緩、消除對人的影響。

古早聖經就曾多次出現耶穌基督將人們「療癒」的記載，1980 年代曾出現了「療癒熱潮」，在那之後，「療癒」一詞便被頻繁使用。大體上是

2. 人生學校為人生學校（The School of Life）是一個教育組織，於 2008 年夏，由作家艾倫・狄波頓創立，主旨在透過人文教育緩解現代人心理壓力、提高情感智慧。以知識和文化為基礎，探討各種人生課題，例如自我、愛情、工作。不同於一班制式的解答，從哲學、心理學、文學和藝術等人文學科中，找尋意想不到的應證與觀點，拓展每一個人獨立思考和具體實踐的可能性。

以積存壓力以及過度緊張情緒和慢性心理疲勞的人們為對象，為此目的所提供的行為，手段，數據等東西的總稱，現被稱為「療癒物」、「療癒商品」。本書提及之「療癒旅遊」可以視為「療癒商品」，療癒旅遊的力量治癒身心。

這也是本書的起點，我們如何透過旅行來進行「療癒」？

Q: 思考「Tourism 觀光／旅遊」

讓我們接著思考另一個詞彙「Tourism 觀光／旅遊」。

> 商人湯瑪斯・庫克（Thomas Cook），日期是一八四一年七月五日，地點是位於英國密德蘭地區的羅浮堡（Loughborough）火車站，當時有五百七十名目擊證人。在那決定性的一天到底發生了什麼事？庫克說服密德蘭郡鐵路局官員提供一條路線──從羅浮堡到萊斯特這一段十五哩長的行程──的票價折扣，他則會提供充足的搭乘人數作為交換。官員答應了，最後庫克交出 570 名乘客，也就是準備到萊斯特參加地區性會議的哈伯勒戒酒協會及其姊妹組織的全部會員……

> 而且庫克再也沒有回頭。接下來幾年，他安排了許多越來越長的旅程，一開始在英國境內，後來更擴及歐陸。

由上述可知，大眾旅遊指的是按照計劃有組織的跟團，通常會在導遊的帶領下進行。這樣的旅遊形式在 19 世紀下半年在英國形成，開創者是大眾旅遊之父托馬斯・庫克。利用了歐洲快速發展的鐵路網絡優勢，創辦了一家開啟大眾旅遊的公司。

以時間而言，依「世界觀光組織（World Tourism Organization, WTO）」之對「觀光」定義，是人從事旅遊活動前往或停留某地不超過一定時間，而該地非其日常生活環境下進行休閒、商務或其他目的的一種組合，前述的一定時間係指不超過「一年」。

以產業而言，觀光事業（產業）有哪些？根據台灣〈發展觀光條例〉第二條「所謂觀光事業，係指有關觀光資源之開發、建設與維護、觀光設施之興建、改善及為觀光旅客旅遊、食宿提供服務與便利之事業。」

觀光常躍居全球第一大產業，包含航空、旅宿、旅行社、交通運輸、

餐飲等核心產業。當我們認為的旅行包含有飯店、有搭到運輸，其實都已經在觀光產業的範圍中。

每年9月27日是慶祝世界觀光旅遊日，是全球紀念日，提高人們對旅遊業的社會、文化、政治和經濟價值的認識，以及觀光旅遊業為實現可持續發展目標所能作出的貢獻。

歷年世界觀光旅遊日主題，也可以發現有很多元素不斷貫穿期間，比如文化連結、對話、教育、合作、發展、機會、社區、女性、就業、城鄉、和平、文化遺產、多樣性、包容性、數位轉型、綠色、環境。可知觀光旅遊業與我們生活息息相關，這些議題也是共同關注的。

綜上所言，「Travel 旅行」以及「Tourism 觀光／旅遊」指涉的意涵，確實有極大區別。時至今日，本書與日常生活中我們常將二詞混稱，以方便交流與呈現使用時的偏好，但若能精確的追溯字源，可以對「Travel 旅行」以及「Tourism 觀光／旅遊」，有更多的理解與體會，在各種碎片化旅遊產品的時代，如何在「Tourism 觀光旅遊」間更能呈現「Travel 旅行的意義」呢？成為另一個值得關注的議題。

Q: 思考「策展人（Curator）」與「旅遊策展」

在思考「Travel 旅行」以及「Tourism 觀光／旅遊」之後，讓我們接續思考「策展人（Curator）」與本書的主題「旅遊策展」。

一般以為，「策展」是借用自藝術博物館界的說法，原是博物館保存文物的管理者維護者，或展覽研究的專業人士，是一個文化藝術的「守護者」，從 1979 年後，指的是一個藝術展覽活動的規劃及推動，做這件事的就是「策展人」。

然而，若是更追溯到 1979 年之前，要理解這個被擴充延伸的詞彙，我們可以先從字根源流來理解，根據《線上詞源詞典（Online Etymology Dictionary）》，可以找到詞彙源流：

curator(n.)

「一個守護者；一個對某事物負責或監督的人」，14 世紀末，指的是 curatour「一個教區牧師」，源自拉丁語 curator "監督者，經理，守護者"。從 15 世紀初開始，指負責未成年人、瘋子等的人；指負責博物館、圖書館等的官員的意思來自於 1660 年代。

curation(n.)

14 世紀晚期，curacioun，「治療疾病，恢復健康」，來自古法語 curacion「治療疾病」，源自拉丁語 curationem（主格 curatio），「照顧、關注、管理」，尤指「醫療關注」。從 1769 年開始作為「管理、監護」。

curate (n.)

14 世紀後期，「靈性指導，負責其所管轄的人的靈性福利的教士；教區牧師」，源自中世紀拉丁語 curatus「負責照顧（靈魂）的人」。

curate (v.)

1979 年起，curated（策展）開始被用來表示「負責、管理」博物館、畫廊、藝術展覽等。這是從 curator（策展人／館長）或 curation（策展）中反推出來的一個新詞。相關詞彙：Curating（策展）。

從上述可知，策展人 curator (n.) 與策展 curation (n.)，其拉丁字源，意義指向 care／cure，治療／療癒。

時至今日，一般使用的「策展」這個詞彙，主要指涉兩種意義：

其一，與藝術博物館相關的，專指藝術領域的「藝術策展」（Curating），包括對於藝術作品的典藏、保存、研究，以及針對藝術作品進行擇選與詮釋。藝術策展人思考藝術作品脈絡的連結，並藉由策劃展覽來表現。

其二，擴大延伸至領域更廣泛的「內容策展」（Content Curation）。包含媒體、編輯、行銷等領域，由內容策展人針對龐大的內容進行彙整，透過挑選、組織，來增加內容的價值，並以此呈現。如佐佐木俊尚（2012）

將這個詞衍生詮釋，在二十一世紀，「策展人」過濾訊息、給予解釋、賦予意義，除了選擇展品之外，更費心安排展覽、撰寫材料、傳達理念，為一則訊息、作品或商品，提出看法、重組價值、分享串聯。

前述兩者都包括篩選、重組資訊、再呈現、傳遞訊息給觀眾，達到溝通。

策展，嚴謹來看，係指的是策展人在藝術博物館中策劃展覽，有其專業的高標準與規格尺度，需長年的專業知識與工作經驗，方能成就；反之，若寬鬆來看，策展也可以是指從恆河沙數的資訊洪流中，以其價值觀與世界觀淘選資訊，賦予新意並與大眾共享，利用展覽所傳達的思維理念便更加自由。當下，策展人一詞更衍生詮釋為具有某些整合特質的規劃者或風潮引領者，在專業領域有特有的主張風格。

若延伸到「旅遊策展」領域呢？

當觀光旅遊不再是走馬看花的休閒活動，而是趨向以文化為重的深度旅遊為主，深度旅遊是當今觀光發展中的一種新興旅遊型態，意即遊客在某一個特定旅遊景點中，透過自然與人文的旅遊資源與產品，以觀察、學習與體驗，豐富與增進知識與技能，甚至引導或鼓勵遊客改變長期的行為習性、生活型態或人際互動方式，提升自我心靈與內在價值，達到心理與生理層面的解放與舒展的旅遊方式。

「旅遊策展人」能營造出獨特旅行氛圍，讓行程不只是單純地將景點串連，而是有主張、有觀點、甚至有專業的執行能力，最終形成一個能產共鳴、可被分享的同好出遊模式。

從交通運輸工具，如機票的選擇開始，不同類型、國籍航空公司的服務與氛圍或是機位，都將分別帶來不同的飛行體驗；訂飯店的原則，從奢華享受的品牌飯店、民宿到青年旅舍，隨著選擇，而進入不同的空間、與不同的人群接觸，就好像你選擇了什麼樣的場地，來做為展覽的空間；

因應每位策展人的見聞與歷練不同，組合與創造出的行程就不同，於是從這個角度來看，遊程設計就不只是遊程設計，而是運用工具與專業執行，營造出獨特旅行氛圍的「旅遊策展」。

承上，本書《台灣療癒散步冊》提出應用 5W1H 經典思考法，由：誰（Who）、為何（Why）、什麼（What）、何時（When）、何地（Where）與如何（How）組合，邀請讀者一起思考旅遊策展：

第一步：旅遊策展，最先要思考的是確認「對象是誰（Who）」。觀察思考 Who 的旅行需求為何？想像你的客戶之旅行的心理需求是什麼？（人設任選：自己、家人、小孩、朋友、戀人、寵物？）

第二步：思考最重要的「為何（Why）？」為什麼這樣的旅行適合這樣的旅客？依照上面的心理需求的觀察，你覺得怎樣的行程才能符合你要服務的客戶的心理需求。

第三步：「是什麼（What）」旅行？決定是怎樣主題內容的旅行？瞭解各種旅遊目的地的特質？依照客戶需求，設計主題行程。

第四步：將「何時（When）」一併考量，主題內容要搭配「時間」因素，思考何時旅行？

第五步：將「何地（Where）」一併考量，主題內容要搭配「空間」因素，思考去哪裡旅行？

第六步：「如何（How）」，思考上述種種步驟後，進行旅遊策展規劃。一般行程規劃您覺得有哪些元素需要考量？可回想自己的旅行經驗，連結自己的經驗，如：住宿、交通、飲食、體力，或是考量旅遊規劃的基本元素：時間、天數、季節、預算、交通、住宿、飲食、購物。甚或把旅行加入五感或六感體驗，視覺、聽覺、觸覺、嗅覺，還有大家喜愛的味覺，將各種元素規劃下你為客戶規劃的旅遊行程？

考慮自己與客戶需求，思考自己可以帶給人什麼，策展需要玩一玩，要有遊戲的心情，自己要覺得好玩，策展才能作的好。

I. 本書提出以「旅遊策展方法論 5W1H」：誰（Who）、為何（Why）、什麼（What）、何時（When）、何地（Where）、如何（How），思考「如何當旅遊策展人」，可從中瞭解療癒、策展、旅遊的邏輯與小知識，旅遊策展人如何轉換時空？為自己或他人規劃旅遊策展？

II. 新冠肺炎襲捲全球，造成人與人移動的環境變動與禁止，疫情趨緩後，療癒主題的旅行也應運而生，未來又該如何進行一場療癒旅行？本書以療癒主題串接起一個區域的主題路線，1泡2味3逛4乘5觀6玩7思8祈9遊10賞，進行療癒旅行策展遊戲。

III. 適逢交通部觀光局累積過去「小鎮漫遊年」、「脊梁山脈旅遊年」、「自行車旅遊年」等推動單一主題旅遊成果，以觀光 plus 概念，全力推廣多元主題旅遊。整合出生態（親山、親海、地質、賞花鳥蝶）、文化（民俗節慶、部落、客庄、小鎮、博物館）、美食（溫泉美食、米其林、夜市）及樂活（溫泉、自行車、馬拉松、鐵道、綠古道）等四大主題，呈現台灣多元風貌，滿足不同旅人喜好。本書融合上述多元主題，以「療癒」進行脈絡分類，將全書分十大單元，各一條主題旅遊路線「人在現場」，分布於北、中、南、東、離島，並佐以「路線之外」台灣其他四處同主題療癒景點圖文導引，以及「台灣之外」世界遊蹤四十四國，搭配其 Tourism Slogan 觀光標語與療癒景點圖說。

IV. 讀者反思筆記：最後邀請讀者思考自己的旅行需求，找出自己覺得符合這療癒主題的景點，分析旅遊目的地特質，邀請讀者擁有自己規劃，而不是被講述的「自主性」，這本書是關於自我旅行台灣，並連結世界之反思對話。

　　讓這本書作為一個誠摯的邀請。On The Road 療癒旅行在路上！

如何閱讀本書

架構一

人在現場 十條療癒主題路線

單元 1 「泡」溫泉療癒旅行
離城市喧囂最近的北投溫泉

單元 2 「味」飲食療癒旅行
台南府城早食到夜飲

單元 3 「逛」文創療癒旅行
高雄山海河城文博設計展會

單元 4 「乘」鐵道療癒旅行
阿里山森林鐵道深呼吸

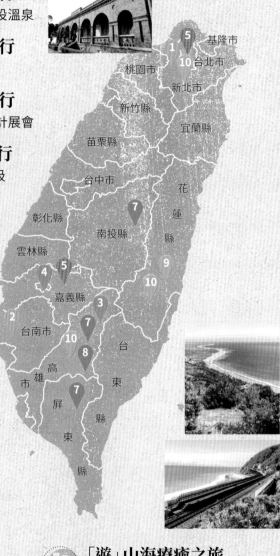

澎湖縣

基隆市
桃園市 台北市
新北市
新竹縣
宜蘭縣
苗栗縣
台中市 花蓮縣
彰化縣
雲林縣 南投縣
嘉義縣 花東縣
台南市 台東縣
高雄市
屏東縣

單元 5 「觀」博物療癒旅行
中華到亞洲大觀南北故宮

單元 6 「玩」跳島療癒旅行
在澎湖玄武岩群島玩跳

單元 7 「想」遺產療癒旅行
四海一家全台眷村聚落

單元 8 「祈」信仰療癒旅行
跟著台灣意象三太子爺去旅行

單元 9 「遊」山海療癒之旅
花蓮洄瀾海岸緩慢行

單元 10 「賞」藝術療癒旅行
跳脫時空的電影藝術饗宴

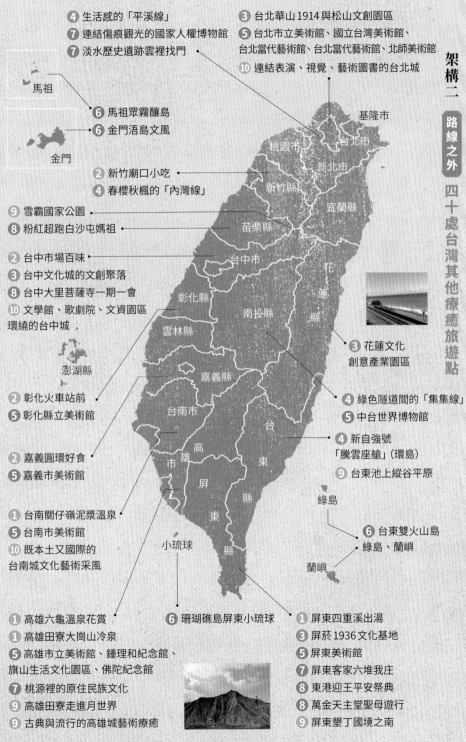

④ 生活感的「平溪線」
⑦ 連結傷痕觀光的國家人權博物館
⑦ 淡水歷史遺跡雲裡找門

③ 台北華山1914與松山文創園區
⑤ 台北市立美術館、國立台灣美術館、台北當代藝術館、台北當代藝術館、北師美術館
⑩ 連結表演、視覺、藝術圖書的台北城

馬祖

⑥ 馬祖眾霧釀島
⑥ 金門浯島文風

金門

基隆市

桃園市　台北市

新北市

② 新竹廟口小吃
④ 春櫻秋楓的「內灣線」

新竹縣

宜蘭縣

⑨ 雪霸國家公園
⑧ 粉紅超跑白沙屯媽祖

苗栗縣

② 台中市場百味
③ 台中文化城的文創聚落
⑧ 台中大里菩薩寺一期一會
⑩ 文學館、歌劇院、文資園區環繞的台中城

台中市

彰化縣

花蓮縣

雲林縣

南投縣

澎湖縣

嘉義縣

③ 花蓮文化創意產業園區

② 彰化火車站前
⑤ 彰化縣立美術館

④ 綠色隧道間的「集集線」
⑤ 中台世界博物館

② 嘉義圓環好食
⑤ 嘉義市美術館

台南市

台東縣

④ 新自強號「騰雲座艙」(環島)
⑨ 台東池上縱谷平原

① 台南關仔嶺泥漿溫泉
⑤ 台南市美術館
⑩ 既本土又國際的台南城文化藝術采風

高雄市

屏東縣

綠島

⑥ 台東雙火山島
綠島、蘭嶼

小琉球

蘭嶼

① 高雄六龜溫泉花賞
① 高雄田寮大崗山冷泉
⑤ 高雄市立美術館、鍾理和紀念館、旗山生活文化園區、佛陀紀念館
⑦ 桃源裡的原住民族文化
⑨ 高雄田寮走進月世界
⑨ 古典與流行的高雄城藝術療癒

⑥ 珊瑚礁島屏東小琉球

① 屏東四重溪出湯
③ 屏菸1936文化基地
⑤ 屏東美術館
⑦ 屏東客家六堆我庄
⑧ 東港迎王平安祭典
⑧ 萬金天主堂聖母遊行
⑨ 屏東墾丁國境之南

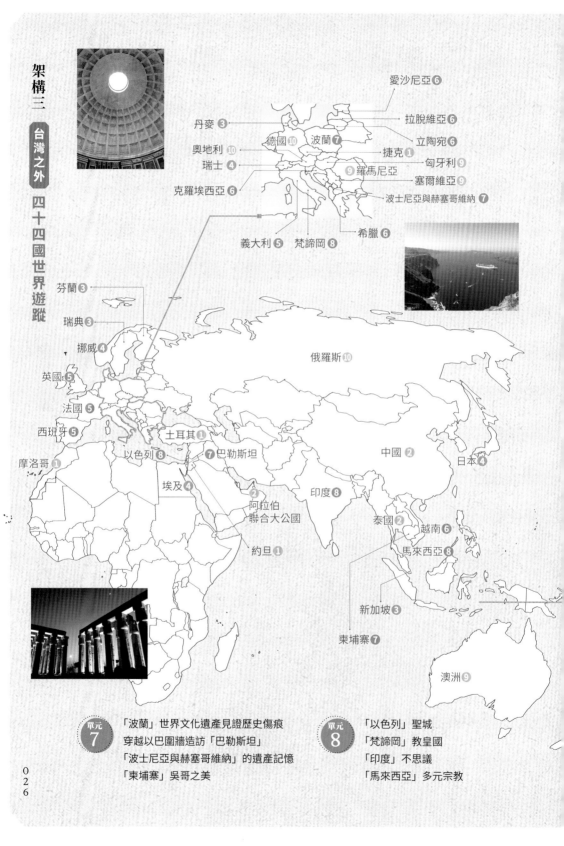

愛沙尼亞 ❻

拉脫維亞 ❻

丹麥 ❸

立陶宛 ❻

德國 ❿ 波蘭 ❼

奧地利 ❿

捷克 ❶

瑞士 ❹

匈牙利 ❾

羅馬尼亞 ❾

塞爾維亞 ❾

克羅埃西亞 ❻

波士尼亞與赫塞哥維納 ❼

義大利 ❺ 梵諦岡 ❽

希臘 ❻

芬蘭 ❸

瑞典 ❸

挪威 ❹

俄羅斯 ❿

英國 ❺

法國 ❺

土耳其 ❶

西班牙 ❺

以色列 ❽ ❼ 巴勒斯坦

摩洛哥 ❶

中國 ❷

日本 ❹

埃及 ❹

印度 ❽

阿拉伯
聯合大公國

泰國 ❷ 越南 ❻

約旦 ❶

馬來西亞 ❽

新加坡 ❸

柬埔寨 ❼

澳洲 ❾

單元 7
「波蘭」世界文化遺產見證歷史傷痕
穿越以巴圍牆造訪「巴勒斯坦」
「波士尼亞與赫塞哥維納」的遺產記憶
「柬埔寨」吳哥之美

單元 8
「以色列」聖城
「梵諦岡」教皇國
「印度」不思議
「馬來西亞」多元宗教

單元1
「捷克」卡羅維瓦利水療
「土耳其」棉堡溫泉
「摩洛哥」Hammam 浴
「約旦」死海漂浮

單元2
「泰國」Amazing Thailand
「中國」貴州黔之味
「阿拉伯聯合大公國」椰棗
「印尼」香料群島

單元3
「丹麥」式的 Hygge 態度
「瑞典」Lagom 不多不少剛剛好
「芬蘭」SISU 設計力與閱讀力
「新加坡」設計城市國家

單元4
「瑞士」國鐵擁抱自然
「埃及」與「泰國」夜臥火車
「挪威」縮影中的峽灣
「日本」鐵道暢遊四季

單元5
藝術的流動饗宴「法國」
每個城都獨一無二的「義大利」
目不暇給的「西班牙」藝術
博物館與藝術節編織的「英國」

單元6
在「希臘」愛琴海的藍色中跳島
從波羅的海「愛沙尼亞」、「拉脫維亞」
與「立陶宛」向北海航行
「越南」從下龍灣到湄公河
亞得里亞海的千島之國「克羅埃西亞」

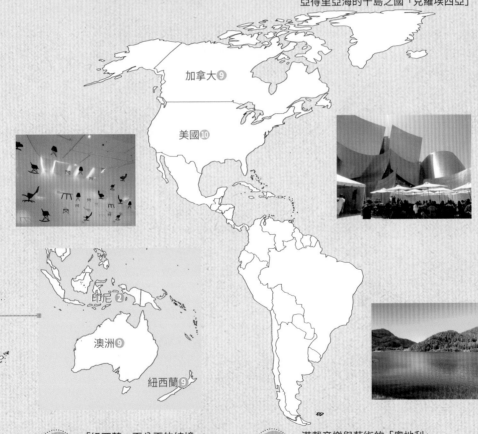

加拿大 **9**

美國 **10**

印尼 **2**

澳洲 **9**

紐西蘭 **9**

單元9
「紐西蘭」百分百的純境
「澳洲」南半球的黃金海岸
這世界需要更多的「加拿大」
藍色多瑙河流經「匈牙利」、
「羅馬尼亞」與「塞爾維亞」等國

單元10
滿載音樂與藝術的「奧地利」
工業轉型的藝術「德國」
「俄羅斯」的音樂、芭蕾、博物館
「美國」東岸西岸藝術饗宴藝術之光

泡溫泉療癒旅行

誰——「怎樣的人適合溫泉旅行？」

Who

旅遊策展，最先要先思考的是確認
「對象是誰（Who）」。
觀察思考 Who 的旅行需求為何？

想要獨處的旅人？想呼朋引伴有社交需求的旅人？想要抒解生活精神壓力的旅人？想要對壓力緩解、身體健康、慢性病緩解、美容護膚、身心平衡、親近大自然，或是與親友戀人交流等方面有需求的人。對於這些旅人，溫泉旅行都是首選。

為何——「溫泉旅行為什麼療癒？」

Why

思考最重要的「為何（Why）？」
為什麼這樣的旅行適合這樣的旅客？

根據《日本礦泉誌》指出，重視養生保健的日人，崇尚洗溫泉的療效。相關研究指出，溫泉是一種輔助性的自然療法，具有力學、熱療、化學物質的效果及非特定性的刺激療效，對於關節僵硬等具有療效。坊間提到的溫泉療效，一般包含：溫泉中含有鈣和碳酸氫鈉等礦物質，泡湯時將身體將浸泡在天然礦物質中，礦物質能促進血液循環和氧氣流量增加，促進新陳代謝，改善血液循環。而良好的血液循環放鬆緊張的肌肉時，亦有助降低緊張情緒，緩解壓力，改善睡眠品質量。換言之，溫泉旅行之所以具有療癒效果，是因為它能夠帶來身心放鬆、壓力釋放、自我照顧和身心平衡、社交和人際互動，以及自然環境和溫泉成分的療癒效應。這些元素結合起來，讓溫泉的療效能夠提供身心靈的放鬆和平衡，恢復能量。

什麼——「決定一場溫泉旅行。」

What

「是什麼（What）」旅行？
決定是怎樣主題內容的旅行？

本卷以「離城市喧囂最近的北投溫泉」作為溫泉療癒旅行主題旅遊路線。

When 何時——「什麼時候適合泡溫泉？」

將「何時（When）」一併考量，
主題內容要搭配「時間」因素，思考何時旅行？

春夏秋冬，哪個季節適合泡溫泉呢？很多人選擇冬日泡湯，因冬日氣候嚴寒，人的活動量減少，而泡溫泉可以加強血液循環，尤其寒流來襲，浸泡在暖呼呼的溫泉裡，是人生一大享受。在冬日之外，其實一年四季都很適合泡溫泉，如炎炎夏日，新陳代謝最旺盛，讓溫泉促使身體毛孔大張，可以將累積的疲勞，清理療癒，恢復神清氣爽。此外，台灣還有世界少有的冷泉，最知名的是北台灣的蘇澳冷泉、南台灣的田寮大崗山冷泉。

Where 何地——「去哪裡溫泉療癒旅行？」

將「哪裡（Where）」一併考量，
主題內容要搭配「空間」因素，思考去哪裡旅行？

台灣各處都有溫泉療癒景點，本卷除「離城市喧囂最近的北投溫泉」主題路線外，另舉台灣四處著名溫泉，包含高雄六龜、屏東四重溪、台南關仔嶺，以及高雄田寮大崗山冷泉。並以圖說的方式推介台灣之外的世界遊蹤，在台灣旅人最熟悉的日本各地溫泉之外，全世界有許多類似於溫泉療癒之好去處。如捷克卡羅維瓦利溫泉水療、土耳其棉堡溫泉、摩洛哥 Hammam 浴，以及地表最低的約旦死海漂浮。

How 如何——「如何規劃一場溫泉療癒旅行？」

「如何（How）」思考上述種種步驟後，進行旅遊策展規劃。

除了本卷的作者視角內容之外，邀請讀者自己找出自己覺得符合這療癒主題的景點？您有想到哪些呢？祝福您擁有自己規劃的「自主性」，玩耍旅遊策展遊戲。溫泉療癒旅行在路上，GO！

溫泉療癒旅行在路上 5W1H

GO

離城市喧囂最近的北投溫泉

● 北投－新北投線

北投是離繁華台北城市喧囂最近距離的溫泉療癒場域。保留許多原住民族與漢人祖先遺跡，早期漢人來此開墾，以採硫礦為主，後來西班牙人、荷蘭人與清政府相繼開採，硫礦成為北投早期發展的重要元素。1698（清康熙37）年，浙江人郁永河為尋找火藥的原料，於北投探採硫礦，為第一個留下北投開礦紀錄的漢人。郁永河曾這樣形容當時的北投：「望前山半麓，白氣縷縷，如山雲乍吐，搖曳青峰間。」清政府於1887年在北投設立腦磺總局，北投街才形成，就是現在所稱的「舊北投」；1919年，日本政

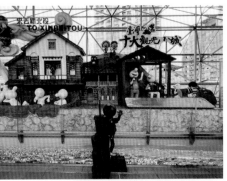

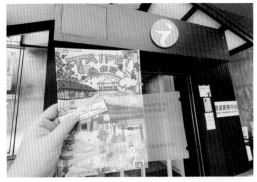

1　2　3
4　5

①「北投 - 新北投線」捷運車廂設計有溫泉木桶數位導覽
②捷運站體展示北投為台灣十大觀光小鎮　③旅人一下新北
投站即可見旅遊服務中心　④「北投‧女巫的故鄉」展示文
案　⑤台灣黑熊邀請來北投必做的5件事情

府為方便遊客前往，在「台北～淡水」鐵路線上的北投站，另闢一條長1.2
公里的新北投支線，新的火車站附近稱為「新北投」，這是新北投地名的
來源。

　　後來這條鐵路因興建淡水捷運線，於1988年7月4日步入歷史。現在
旅人搭乘捷運「北投－新北投線」，捷運車廂本身就是觀光列車，有設計
成溫泉木桶之多媒體數位導覽，以及「台灣黑熊」代言之來北投的旅遊建
議與資訊，新北投站一下站，有交通部觀光局的旅遊服務中心，親切的服
務與豐富的旅遊資源，提供旅人探索北投的第一手資訊。

● 新北投車站

　　原新北投火車站改建成現在的新北投捷運站。而「新北投」舊車站，就重建於捷運站旁，作為台鐵對於北投文化體驗的文化據點。交通部觀光局舉辦「台灣十大觀光小城」，北投風華小鎮入選，還獲選為米其林綠色指南三星級城鎮，此外美國福斯新聞網與紐約時報旅遊網都曾推薦，擁有秀麗的風光、迷人的古蹟，還有令人津津樂道的溫泉。1894（清光緒20）年，德籍硫磺商人奧里（Quely）利用北投特有的硫磺天然資源，開設溫泉俱樂部，為溫泉開發之始。兩年後（1896年）日本大阪商人平田源吾開設全台第一家日式溫泉旅館「天狗庵」，為北投溫泉鄉揭開序幕，帶動北投溫泉區的繁榮興盛，多樣的溫泉旅館、澡堂、餐廳、俱樂部等紛紛設立，全盛時期更達百餘家。

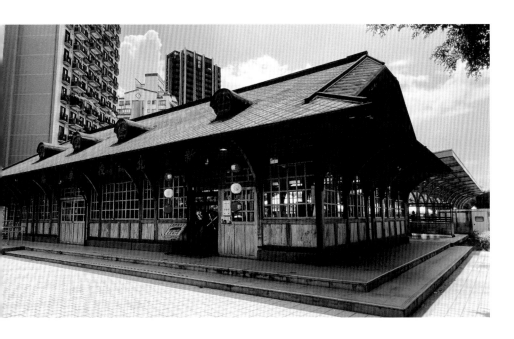

　　①新北投車站曾拆遷至台灣民俗村重建保存，後文資保存運動爭取車站回家，重建完成於捷運站旁　②新北投火車站為日治時期留存木造建築中，少數採用哥德式構架者，二次遷移雖局部構件改變，仍保留原有站體建築大部，具建築史價值　③車站內販售北投湯花平安包等衍生商品　④車站內商品展示　⑤展示台陳列鐵道用具與建築構建　⑥展售與北投有關之文化商品如侯孝賢《戀戀風塵》電影原聲帶等

● 北投溫泉

北投溫泉是大屯山最早開發的溫泉區，泉源主要來自地熱谷及龍鳳谷。地熱谷泉水呈青黃色，稱為「青磺泉」，且帶有少量放射性元素鐳，故也稱為「鐳溫泉」。青磺泉平均泉溫約 50 ～ 85 度 C，酸鹼值（pH）為 1 ～ 2，具有濃厚的硫磺味，有紓解關節筋骨的功效，也可軟化皮膚角質層，是美膚之湯。

白磺泉，源自龍鳳谷出來的溫泉為乳白色弱鹼性泉水，有人稱之「牛奶湯」，略有硫磺味道，是引山泉水或溪水至出口處加熱而成的人工溫泉，Ph 值 4 ～ 5，水溫約 45 ～ 50 度 C，具有滋潤皮膚的功效，深受仕女們歡迎，故有「美人湯」之稱。

在北投的山巒裡，青磺泉與白磺泉川流不絕，蒸騰出如女巫施法般的氤氳白煙；半透明的青磺泉，僅存於台灣北投與日本玉川，含有微量「鐳」元素而顯珍貴，對養身保健別有效果；而美人湯的溫柔，流經火山與地熱的白磺泉，將熱能化為溫暖的蒸氣，照料著呼吸吐納；乳白色的弱酸性泉質，讓人泡出一身潤滑細緻，如春天那般粉嫩。舒適宜人的 42℃，是一年四季恆定的守護。

1　①捷運站旁即設有「手湯」公共設施　②用「手湯」的接觸開啟溫泉療癒旅行　③展示於
2　溫泉博物館中的《北投溫泉誌》　④參與「女巫魔法節」活動的旅客可得到活動商品
3　4

● 凱達格蘭文化館

　　北投為台北盆地開發最早地區，原為平埔族凱達格蘭北投社。現有「凱達格蘭文化館」成立於此，以原住民族為主體的文化藝術與教育研習中心。數百年前凱達格蘭人並不懂得溫泉，認為溫泉是種毒水而不敢靠近，尤其地熱谷終年煙霧飄渺，神祕莫測，猶如女巫的住所。凱達格蘭族語言中的「Patou」，即為「女巫」之意，這也是北投名字的由來。故現今北投文化活動也常以「女巫」為名。

1
2
3

①凱達格蘭文化館入口　②凱達格蘭文化館一樓設有文化館商店　③樓層定期換展，展示各種文化研究，如工藝主題

● 地熱谷

位於中山路底北投溪的上游，終年煙霧裊裊、熱流滾滾，是硫磺氣與溫泉的出口，早在日治時期，地熱谷便有「礦泉玉霧」的美譽，為台灣八勝十二景之一。泉質為青磺泉，水清澈呈酸性，故有「玉泉谷」之稱；泉溫高達攝氏90度，含有少量的鐳。地熱谷經年蒸氣瀰漫，又見泉水咕嚕咕嚕冒出，且具高溫，彷彿人間地獄再現，故也有「地獄谷」之名，意為「宛如地獄的山谷」，此乃日治時期稱呼。

1

2　3

4 5

①「地獄谷」之名，意為「宛如地獄的山谷」　②具高溫的泉水於岩盤中冒出　③地熱谷有「礦泉玉霧」美譽　④中英日三種語言的解說牌「忘憂小溪」，於岩盤浴上靜思冥想　⑤溫泉博物館中展示地熱谷旁已歇業的日本時代稱為「星乃湯」的逸邨大飯店浴衣毛巾

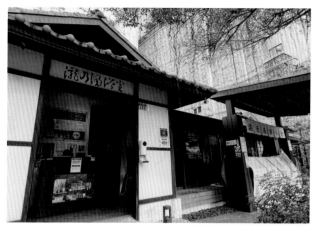

①古老的溫泉旅館「瀧乃湯」現今外觀　②北投溪可看到浴室所在　③日本皇太子裕仁親王（即昭和天皇）探訪北投時，為便於皇太子涉溪遊覽，特於溫泉第二瀧附近鋪設踏石，後設碑「皇太子殿下御渡涉記念碑」，現存於瀧乃湯庭院中

● 瀧乃湯

現存下來最古老的溫泉旅館「瀧乃湯」，原建於日治末期。北投溪就有簡易涼亭稱為「湯瀧浴場」，目前保有男女大浴池各一，以唭哩岸石為建材，以簡單、樸實的庶民風格見長。

● 露天溫泉

北投親水公園露天溫泉群山環繞，景色優美，讓人能盡情泡湯，忘卻煩惱，且交通方便，收費低廉。泉池區規劃有6座石湯池，一邊是冷水池，一邊為溫泉池；溫泉池依水溫由上而下共分4個大池，愈上層溫度愈高。

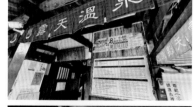

1
2
①收費平價的北投親水露天溫泉入口
②北投親水露天溫泉外觀

● 湯煙天狗

　　北投公園內有「湯煙天狗」史蹟公園展示，紀念1896年日本商人平田源吾在北投創立台灣第一間日式溫泉旅館「天狗庵」，為北投溫泉歲月揭開序幕，帶入輝煌的溫泉鄉歲月。

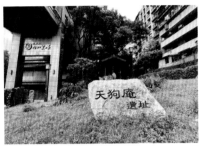

1	2
3	4

①加賀屋旁可見天狗庵遺址　②「湯煙天狗」史蹟公園展示板　③1930年天狗庵老照片　④史蹟公園中可看到舊湯櫃址

● 加賀屋青磺泉與岩盤浴

　　北投是台灣唯一青磺泉產地，更是全世界唯二處含有「鐳」的珍貴酸性泉，孕育出全世界唯一以台灣地名命名的礦石「北投石」。根據研究青磺泉所含的放射性物質「鐳」，被日本人譽為療癒之湯的珍貴泉質！由於極酸的泉質，及稀少的泉源，即使在北投泡到青磺泉也

1
2　①日式溫泉飯店加賀屋外觀　②岩盤浴使用之北投石

岩盤浴室

日勝生加賀屋座落於台灣首間溫泉旅館舊址旁，空間設計皆為日式風格

非常難得。日勝生加賀屋座落於台灣首間溫泉旅館旁，為一家高檔純日式風格的酒店，可眺望北投公園，獲米其林推薦的日式溫泉飯店。在一期一會中，傳遞著溫泉文化。

①北投公園內的知名綠建築圖書館

「梅庭」展出于右任的詩文墨寶

● 北投公園、台北市立圖書館北投分館與梅庭

　　北投公園，1913年沿著山勢與溫泉溪流設計而成，旅人可在樹蔭密佈的小徑散步，公園內有2006年於北投圖書館，這棟建築以木質建構，具有暖和溫馨感覺，也頗有環保綠建築概念。2007年得建築首獎，更是台北市景觀地標民眾票選第一名，被譽為「最美麗的圖書館」。「梅庭」亦位於溫泉飯店密布的北投中山路上，建於1930年代末期，是一棟見證戰爭時代歷史背景的日式木造建築，除常設展出于右任的詩文墨寶外，亦設置遊客中心，邀請在地藝文團隊參與展演。

● 北投石

　　北投石為北投的特產，於1905年由日人岡本要八郎所發現的礦石，命名為「北投石」。這是全世界唯一以台灣地名命名的礦石，也是北投最獨特的寶物。將溪石送往東京化驗，北投石含有放射性元素鐳。1912年，東京大學神保小虎教授出席在聖彼得堡召開的國際礦物會議，展示北投石，並正式命名為「北投石」（Hokutolite）。而後日本政府立即宣告，禁止開採北投石，1933年公告為「天然紀念物」。

　　北投石的形成有其獨特的天然條件；由地熱谷湧出高達90度C的泉水，屬酸性硫酸鉛鋇的礦物，Ph值1.6，含豐富的多種重金屬離子：如鋇、鉛、鐵、鈣、鐳等。當泉水順著北投溪往下流，溫度逐漸下降，不同的重金屬和溫泉中硫酸根結合，形成不同結晶，沉澱附著於溪底岩石表面，這些結晶大小形狀顏色不一。硬度約3.5，比重6.1。據研究，北投石年生長率為0.08mm，即形成1公分厚度的北投石約需要130年之久，其難能可貴由此可知。目前陳列於北投溫泉博物館。

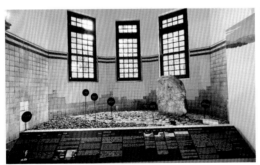

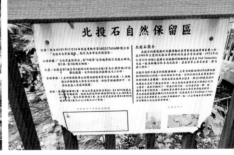

1
2　3

①溫泉博物館內珍貴的北投石展示

②北投溪可見「北投石自然保留區」

③北投石禁止開採，為「天然紀念物」

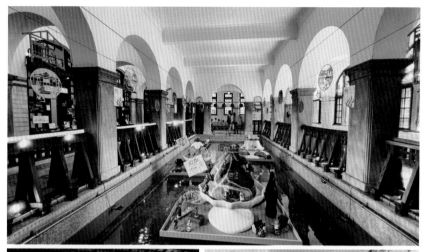

1　　①北投溫泉博物館公共浴場　②二樓日式休息區　③北投溫泉博物館入口
2　3

● 北投溫泉博物館

北投溫泉博物館建築本身為市定古蹟

位於北投公園內的北投溫泉博物館，原是個簡陋棚架的露天沐浴池。日治時期，北投溫泉公共浴場曾改建於1913年，仿日本靜岡縣伊豆山的公共浴場，1923年為迎接日本皇太子裕仁到訪，擴建休息所多間，號稱全日本最大規模的公共浴場。

溫泉博物館由外觀視之，可為「半木式」建築，即一樓以磚及鋼筋混泥土構造為主，

但二樓全為木造。一樓內部設浴池，池邊有彩繪玻璃，飾以天鵝圖案；二樓有寬廣的日式休息廳，外觀卻為英國鄉村別墅型態，混合了西洋與日本的特色，可謂「和洋混合風格」。

戰後，曾當過台北縣議會招待所、國民黨北投區黨部、民眾服務站和光明派出所等，1988年遷出後，報廢於荒煙蔓草中，逐漸被人遺忘。1994年，北投國小師生從事「北投溯源」鄉土教學時，才發現此一建築。經由社區工作者與地方人士熱心奔走，於1997年經內政部公告為古蹟，1998年進行重修後，開館營運，展示深具療癒的北投溫泉文化。

MAP

1
2
①設有北投溫泉大飯店多媒體展示
②北投溫泉博物館浴池展示

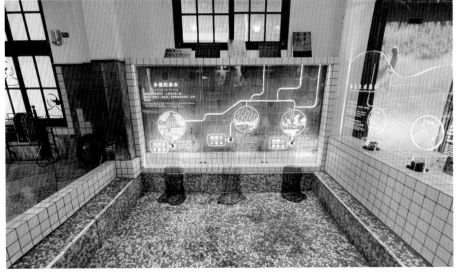

路線之外

台灣其他溫泉療癒旅遊點

豪華溫泉帳棚

● **高雄六龜溫泉花賞**

　　高雄六龜有不老溫泉區以及寶來溫泉區，皆有多家溫泉旅宿提供旅人豐富的選擇。2009年莫拉克風災導致溫泉源頭受創，在高雄市政府推動下，2017年1月於寶來國中後方台地成功開鑿溫泉井，並將取得之溫泉導入寶來花賞溫泉公園內。溫泉井水溫達52℃，PH值約7.2，屬弱鹼性，為優質的碳酸氫鹽泉，其特色無色透明、泉質溫和；並因能軟化皮膚表層，洗後肌膚觸感嫩滑，故有「美肌之湯」的別名。園區佔地5.4公頃，栽種1370株的花旗木、河津櫻、藍花楹、美人樹等開花喬木，全年都會有繽

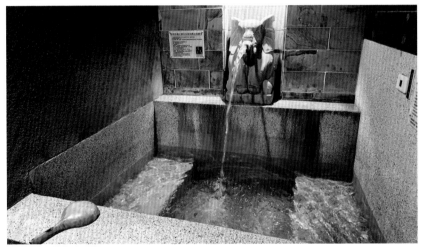

　　紛的花海,遊客可以在繁花盛開中體驗手、足湯的愜意風情。比鄰浦來溪
頭社戰道,區公所委外經營的溫泉業者設有溫泉露營車與豪華溫泉帳棚,
提供遊客泡湯住宿。地方上的「六龜樣仔腳文化共享空間」,台語意為芒
果樹下,由高雄市寶來人文協會成立,秉持與大地和諧共處的理念運營空
間,成員由社區婦女與青年所組成,有寶來陶、日作染、土窯胖品牌,與
文化旅遊。已是代表寶來在八八風災後社區產業重建的標竿據點。可安排
有植物染等文化體驗。

● 屏東四重溪出湯

南台灣的屏東車城境內，早期居民進出此地，均需沿著河川步行，涉溪四次而過，因此有了「四重溪」的命名；此處溪流屬沉積岩分佈區，因有天然鹼性碳酸氫鈉泉自地下湧出，古稱「出湯」。泉質溫和無刺激性，水溫常年維持在50℃～60℃之間，為台灣四大名泉之一。日本昭和天皇的胞弟高松宮宣仁親王曾至此度蜜月，區內有多家溫泉旅店，其中較具歷史如「清泉日式溫泉館」有檜木與大理石砌築而成的澡堂。旅宿之外，四重溪溫泉公園亦提供旅人露天足湯服務。

● 台南關仔嶺泥漿溫泉

關子嶺溫泉水質相當特殊，由於溫泉挾帶地底下泥岩和泥質砂岩層內所含的泥岩微粒與豐富的礦物質，遂成為世界少見的泥漿溫泉，僅見於義大利的西西里、日本鹿兒島，為世界罕見的三大泥漿溫泉之一。泉水呈泥灰色，水質滑溜，帶有硫磺的味道。泡完後肌膚所感受的溫潤滑膩，讓不少遊客趨之若鶩，來此體驗泥漿溫泉養顏美容之效。

1913（日大正2）年，有報告指出，溫泉水含「鐳」。鐳乃放射性元素，傳聞能治百病，被譽為天下第一靈泉，於是關子嶺溫泉聲名大噪。第五任台灣總督佐久間佐馬太於1907年來此養傷，1914年，日本皇族伏見宮親王也來此嘗試台灣關子嶺溫泉有何不同。

1
2
3
4

①溫泉公園提供旅人露天足湯
②四重溪溫泉公園仔地標
③清泉日式溫泉館
④世界少見的泥漿溫泉

關仔嶺溫泉分析表

1
2
3

①關仔嶺老街
②溫泉水含「鐳」譽為「靈泉」
③體驗泥漿溫泉養顏美容之效

● 高雄田寮大崗山冷泉

　　崗山頭湧泉，溶解自石灰岩層中豐富的微量礦物元素，形成稀有的低溫天然湧泉。早期田寮居民發現岩縫中湧出的冷泉，因此臨水而居，利用冷泉灌溉，孕育田寮區的生命。日治時期曾經於此設立了療養所，逐漸養成泡湯文化。田寮冷泉屬於自然湧出的偏鹼性碳酸氫鈉泉，終年平均水溫為22度，是水質透明無色略帶硫磺味的低溫溫泉，有「美人湯」的稱號。坐擁百年冷泉，療癒度媲美能登半島和倉溫泉加賀屋。

1
2
34

①崗山頭湧泉處飯店大浴池　②冷泉與熱泉　③大岡山溫泉水質成分表　④世界罕見的冷泉

溫泉療癒的世界遊蹤

捷克‧卡羅維瓦利水療 *Land of stories*

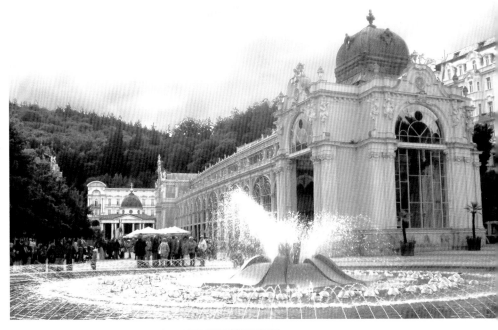

1
234

① 景點最集中的地方是城市的溫泉中心，沿著特普拉河。沿途有特定的水療特徵，例如柱廊、水療中心建築或歷史酒店　② 卡羅維瓦利（捷克語：Karlovy Vary）是捷克西部波希米亞地區的溫泉城市　③ 水療名城迴廊喝溫泉水　④ 卡羅維瓦利水療中心

土耳其・棉堡溫泉 *Be our guest*

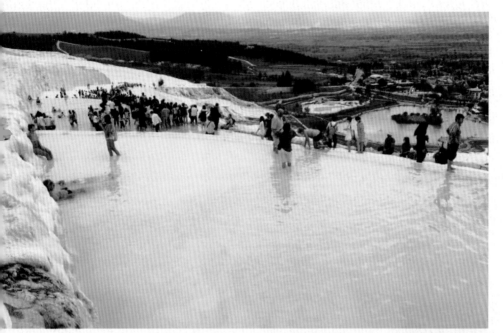

1
234

① 土耳其西南部的巴穆卡麗溫泉「棉堡（Pamukkale）」在 1988 年被列為世界遺產，含鈣的溫泉水在流動的過程中冷卻，之後沉積下來變成白色的石灰岩層　②因為氣候、溫度和溫泉水的流量，導致溫泉水沉積在石灰岩中，呈為特殊景觀　③各星級飯店或是公共浴場都能體驗土耳其浴　④古城內可以看見古羅馬時期的神廟和浴場，亦設有現代化浴場設施

Much mor 摩洛哥．Hammam 浴

1 2
3 4

① Hammam 摩洛哥浴之旅：圖為大西洋岸艾索維拉古早的公共澡堂，裡頭還有很多人在使用，是在地人社交閒聊的好去處　② 卡羅維艾索維拉古早的公共澡堂內部　③ 艾索維拉古早的公共澡堂內部　④ 從菲斯、沙漠中的土堡飯店、馬拉喀什到傑迪達城，可以體驗了不同氛圍的摩洛哥浴。圖為菲斯皇城

約旦・死海漂浮 *Yes, it's Jordan*

```
  1
2   4
  3
```

① 日落死海　② 如果我們對旅遊目的地有什麼想像，約旦觀光第一印象一定是死海漂浮。圖為旅店介紹文宣　③ 死海泥 SPA 體驗　④ 不同於溫泉或是浴場文化體驗。地表最低的死海，有漂浮的療癒體驗

味飲食療癒旅行

Who 誰——「怎樣的人適合飲食旅行？」

旅遊策展，最先要先思考的是確認「對象是誰（Who）」。觀察思考 Who 的旅行需求為何？

「民以食為天」，這句俗諺把飲食捧為人類基本需求的最頂端。馬斯洛將人的行為動機歸納為 5 種，分別是生理（physiological needs）、安全（safety needs）、愛與歸屬（love and belonging）、自尊（esteem）、自我實現（self-actualization），吃東西是人類最重要的生理需求。芸芸眾生，飲食是最直覺的療癒。適合喜歡探索當地飲食文化和烹飪方式的旅人，也適合尋求新體驗、喜歡交流的旅人。

Why 為何——「飲食旅行為什麼療癒？」

思考最重要的「為何（Why）？」為什麼這樣的旅行適合這樣的旅客？

西方美學探討「Taste」，中文翻成「品味」，這個漢文詞彙的組成就有四個「口」，代表不單純只是吃，而是豐富有層次的味覺需求。

飲食旅行之所以具有療癒效果，是因為它能夠帶來美食享受、文化體驗、舒壓和放鬆、社交和人際互動、自我發現和探索，以及情感滿足和幸福感。這些元素結合在一起，讓我們在旅行中通過飲食體驗，帶來豐富的延伸，吃吃不同推薦的，也是在品味各種不同的好滋味，有時名家推薦的、知名飲食評鑑推薦的、在地人推薦的，都很好，但未必是自己的心頭好，但可以知道不同人在吃些什麼，體驗大家說的好滋味，從中找到屬於自己的好品味。

What 什麼——「決定一場飲食旅行。」

「是什麼（What）」旅行？決定是怎樣主題內容的旅行？

本卷以「台南府城早食到夜飲」作為飲食療癒旅行主題旅遊。

何時——「什麼時候適合飲食旅行？」

When

將「何時（When）」一併考量，主題內容要搭配「時間」因素，思考何時旅行？

飲食幾乎是人類每一天的必要行程，需要考量的是個人飲食健康的質與量，以及餐廳、小吃、夜市、酒館的營業時間。同時，旅人也可以探索「當令」食材。這樣的旅行也提供了一個交流平台，讓旅人與廚師或其他飲食愛好者互動，分享食譜與故事。

何地——「去哪裡飲食療癒旅行？」

Where

將「哪裡（Where）」一併考量，
主題內容要搭配「空間」因素，思考去哪裡旅行？

台灣各大城小鎮都有迷人的飲食療癒去處，本卷除「台南府城早食到夜飲」主題外，另舉台灣四個城市，包含新竹廟口小吃、台中市場百味，彰化火車站前、以及嘉義圓環好食；並以圖說的方式推介台灣之外的世界遊蹤，飲食是文化觀光的基本，去國外旅遊也會體會當地飲食特色，如泰國在全世界推廣泰式料理、中國有多種菜系、中東的阿拉伯聯合大公國椰棗，以及以香料聞名的印尼群島。

如何——「如何規劃一場飲食療癒旅行？」

How

「如何（How）」思考上述種種步驟後，進行旅遊策展規劃。

除了本卷的作者視角內容之外，邀請讀者展現「自主性」，找出自己覺得符合這療癒主題的景點？您有想到哪些呢？飲食療癒旅行在路上，GO！

飲食療癒旅行在路上 5W1H

GO

台南府城早食到夜飲

● 早食「牛肉湯」

　　台南舊稱府城，由荷蘭的熱蘭遮城、國姓爺的安平鎮，直至清領台灣府城，前後約 400 年，台南位居台灣首府，當然吃食高居全台之首。到今天，談到台南小吃，莫不豎起拇指。

　　我們就由「台南人的早餐—牛肉湯」說起，往昔，台南富裕人家早上即起，來一碗燉得軟嫩而不油膩的肉燥飯搭配牛肉湯。一碗溫體現宰牛肉，由熱湯沖涮，不能太熟，半生不熟呈粉紅色即好，沾少些薑絲醬油即可，若能配上一碗肉燥飯，極好！

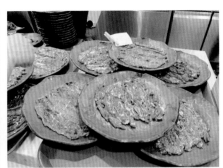

①台南人的早餐牛肉湯 ②阿裕牛肉湯 ③溫體牛肉擺盤 ④阿裕牛肉有台南市政府文化局指定為台南名產的標誌

　　台南人喜愛牛肉湯可由街巷的牛肉湯攤子得到印證。談起台南牛肉湯，各有擁護者，位於保安路與國華街口的「阿村牛肉湯」很受在地人推薦。新鮮的溫體牛肉來自善化屠宰場，暗紅的生肉去除油脂；採用牛大骨熬煮，濾過後的湯頭，清澈少油，非常爽口。其他的牛肉湯店各自擅長，各領風騷，諸如石精臼牛肉湯、安平文章牛肉湯等等。

　　在市區以外，鼎鼎有名的「阿裕牛肉」是仁德老店擴大開張，在玻璃幕內，師傅操刀將牛肉切成薄片擺盤，造就出一盤紅通通、水分欲滴的牛肉花。涮牛肉有個技巧，在沸騰的熱鍋，只要涮幾下就可，這時紅咚咚的牛肉較變成可口的的粉紅，就適可而止，這時牛肉嚼勁十足且彈牙，若是涮過頭，則感覺柴柴的，嚼勁全無不好吃。阿裕還有一招獨門絕技，就是肉燥飯免費由你吃到飽，不要以為免費的肉臊飯「青青菜菜」，米飯煮得夠好，肉燥的油肉參半，淋在白米飯上，粒粒的白飯浸染在暗棕色的湯汁中，芳香撲鼻，被引爆而出食慾，就在一連扒了好幾口才終止。

1　2　①台南人的早餐「鹹粥」　②阿堂鹹粥店面

● 早食「鹹粥」

台南人還會以鹹粥當早餐。台南人的虱目魚粥、魠魠魚粥，都非常出名，若是店家再端出一碗牡蠣湯，就是最佳搭檔，一定吃得碗底朝天！

有人忌食牛肉，那鹹粥就是首選。說到鹹粥，西門路與府前路小圓環邊的「阿堂鹹粥」，即或因物料漲價而調整價格，但是力挺的饕客大有人在，人潮絡繹不絕，外頭的圓環常常因之堵塞。

阿堂鹹粥以魠魠魚為主，搭配虱目魚的綜合粥也不錯吃。至於以虱目魚為主的鹹粥店家就多了，名店如忠義路和公園南門三角窗的阿憨鹹粥也是必吃之店。

● 午餐「安平老街」

位於安平古堡大門旁邊的古堡蚵仔煎，是府城道地的蚵仔煎名店，常常座無虛席，坐在亭仔腳更是家常便飯，樹蔭底下的座位蔭涼通風。

榕樹旁的古堡蚵仔煎

安平外海盛產蚵仔，宅配直接到店，直接上大鍋鼎，配合豆芽菜、茼蒿、雞蛋，再淋上濃稠的地瓜粉，煎好後再沾上獨特的甜醬，一份被譽為「海上牛奶」的蚵仔煎就可上座。若是再配合一碗薑絲蚵仔湯，那滿滿的海味，更是最佳的組合。

蚵仔煎

除了古堡蚵仔煎，安平百年蜜餞、蚵卷、蝦餅也都是漫遊安平的好伴手。

MAP

1　2　3

①古早味蜜餞包裝　②安平百年蜜餞註冊商標　③老街上有許多安平老鋪,可找到很多兒時記憶

1
2
3

①要排隊拿牌叫號的阿娟魯麵
②台灣漢堡阿松刈包
③金得春捲

● 午餐「國華街小吃」

　　來到台南吃好料,國華街不能不去,自民生路起到民族路這端,聚集眾多小吃商家,中間又穿插水仙宮市場,商業鼎盛,熱鬧非凡,取代了因祝融而毀的沙卡里巴。

　　鄰近國華街的民生路有知名的滋美軒魚鬆。走近國華街,首先要吃的是位在大榕樹對面的阿娟魯麵。香味撲鼻的魯麵,取材是油麵,利用大骨熬成湯頭,再和香菇、金針菇、白菜、蘿蔔及魚漿、肉羹一起熬煮,相當厚工,但美味香醇,和一般的羹麵不可同日而語。阿娟也賣鹹粥,但跟人家不一樣的是:星期一、五賣芋頭粥、星期二高麗菜粥、星期三菜頭粥、星期四筍絲粥。

　　國華街接近民族路的這一端,也有很多小吃名店,被稱為「台灣漢堡」的阿松刈包就是其中之一。阿松刈包分豬舌包、瘦肉包及普通包三種,普通包就是以豬頭肉為主,含油脂多,爽口不油膩;豬舌包以整塊燉煮好豬

MAP

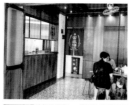

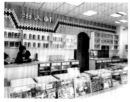

①富盛號碗粿
②滋養軒有美味的魚鬆

MAP

淋上特製微甜的花生醬，口味獨到，讓人一口接著一口，欲罷不能。

阿松刈包的斜對面，也是名店的「金得春捲」。春捲又稱「潤餅」，清明及三月節吃潤餅是台灣各地的習俗，就如同中秋節吃月餅一樣。金得春捲的特色在於潤餅的麵皮，以三層麵皮把多種餡料捲好後，又再平盤鍋火煎，所以外包吃起來酥、脆、香。即使放久後，外皮也不易潮濕而影響口感。

國華街名店之一的富盛號碗粿，原本藏在國華街與民族路的狹小空間，現今搬到附近民族路便當店林立的這一邊。碗粿的主要材料以屯放一年以上的在來米，富彈性不鬆軟。餡料以豬後腿肉及蝦仁，吸引不少客人光顧。國華街的名店太多，不能一一列舉，應有盡有。

● 午餐「府前路美食」

說到碗粿，百年老店樣仔林阿全碗粿不能勿略。位於府前路，台南美術館斜對面。傳承到第四代，以碗粿和魚羹取勝，有時外帶的客人一打包就是幾十份。

同樣位於府前路孔廟斜對面的「福記肉圓」，更是府城肉圓名店中的名店，福記肉圓沿用蒸炊式的屏東肉圓，有異於油炸式的彰化肉圓。但福記不同於屏東肉圓，內餡是整塊的腿肉，吃來彈牙有嚼勁，吃完附上一碗免費的清湯漂浮著蔥花，最是來勁。

1　①台南有很多家知名碗粿各有支持者　②阿全碗粿　③福記肉
2　圓外帶內用皆宜
3

1　2
3

①莉莉水果店水果陳列
②莉利水果店亦致力於府城文化推廣
③綜合水果盤

● **午後「水果店」**

　　台南市的水果店有些不同，店裡擺滿琳瑯滿目、各式各樣的水果，除了少數由外國輸入外，幾乎都是台灣本島最精美水果。在這裡吃水果有頂級服務，店家幫你精挑細選之外，並且切片、切塊，綜合各式水果，還要擺飾著賞心悅目，滿足你的口慾、視覺，更有療癒效能。若意猶未盡，更可加入挫冰、煉乳增添十足風味。莉莉水果店也提供傳統的八寶冰、四果冰、蕃茄切盤等夏日冰品。

● **午後「冰品」與「咖啡館」**

　　台南府城受民眾喜愛的冰品店家不少，比如太陽牌冰品就是一絕。

　　而咖啡館已然成為生活文化的台南，有許多知名的咖啡館，如魚羊鮮豆等。如果想要和藝文展演結合，也可以造訪台南美術館一館或二館咖啡館稍作歇息。其中一館原有的台南警察署建築物圍繞著一座戶外中庭，建築物本體環360度採光，由一樓展覽室可連接到戶外中庭。中庭的巨大榕樹，比建築物高，無數氣根自樹冠下降，是南美一館重要地標。

1 2　　　　①太陽牌冰品店家外觀　②左為花生巧克力冰，右為草湖芋仔冰　③一館內有精品咖啡館
3 4　　　　有老派時髦氛圍，亦可至榕樹下休憩　④林志玲在南美館一館舉行婚宴後，以個人名義永
　　　　　　久認養榕樹中庭

● 午後「百年餅舖」與「煙燻魯味」

　　從湯德章紀念公園（民生圓環）走青年
路至民權路的十字路口，萬川餅舖赫然在眼
前。以包子和水晶餃聞名的萬川號，原稱
「萬順餅店」，後來兄弟分家，各自立門戶，
才取名「順」的半邊「川」，萬川號營業。

松村煙燻魯味設有多家分店

　　萬川號的水晶餃在府城人人皆知，外皮用地瓜粉，內餡是豬腿肉、香
菇、涼藷小塊，蒸煮後，外表呈半透明，內餡隱約可見，吸引力十足。

「松村煙燻滷味專賣」也是在地人喜愛的好滋味，在台南開設多家分店，販售各種滷味，有鴨腳、鴨腸、鴨翅、鴨心、鴨腱、鴨舌、鴨頭、鴨米血、雞腳、雞脖子、雞翅、雞腿、百頁豆腐、豆皮、香菇、杏鮑菇、滷蛋等多種下酒菜，適合買回家自己配酒，或是當作伴手禮與家人、朋友分享。

萬川號店內陳設

● 晚宴「炒鱔魚」老舖

台灣飲食文化標竿的台南府城，晚餐當然也有多元豐富的選擇，台南的鱔魚店家不少，其中口碑名店之一「城邊真味炒鱔魚專家」走過三代傳承，用好味道贏得了許多在地人的信賴，取名「城邊」，是因為位於東城門（迎春門）旁。《台北、台中、台南＆高雄米其林指南》2023年5月在新入選的米其林餐廳中，新增了古早味小店，米其林指南的觀點是這樣形容城邊的：「創立於1970年，至今已走過五十多個年頭，以鑊氣十足的炒鱔魚作為招牌，酸酸甜甜讓人回味。炒鱔魚意麵也是這裡的人氣菜色，跟炒鱔魚一樣，可選擇勾芡與否。另有生炒花枝與麻油腰花供應，後者鮮美可口，不妨一試。所有食物現點現做，預設口味為微辣，不喜辣者可告知店員作調整。」

2
1 3
①走過三代傳承的城邊炒鱔魚　②美味的麻油腰花　③炒鱔魚意麵

● 晚宴「台灣料理」

　　位在台南天公廟巷內的「阿霞飯店」，已經不是街頭小吃的等級，可謂台南首屈一指的餐廳，其著名料理更是招待國賓等級的台灣料理，如紅蟳米糕、蝦棗。

　　選取生猛紅蟳二隻生切，再和爆香炒過的多種配料，一起覆蓋米糕上，紅咚咚的蟹仁與浸潤美味的米粒同在嘴裡回盪飄香，真極品美膳，難怪一些日本旅客，來到台南，便指名阿霞的紅蟳米糕。

1　2
3　4

①阿霞飯店外觀
②紅蟳米糕為招牌菜色
③烤烏魚子亦為台菜重點
④滿桌台式料理美味

MAP

● 夜飲「餐酒館」

曾入選亞洲 50 大酒吧的 Bar TCRC 以老房子改建，毫無違和的融合進台南巷弄中。復古窗花磁磚桌、舊木窗，配上 TCRC 拿手的當季水果調酒，享受在台南老屋酒吧之夜。

位在藍晒圖文創園區的酣呷餐酒館，以台南元素，融合進調酒中。

● 台南文化資產伴手禮

台南數百座古蹟，在幾座指標古蹟設有台南市府設置的文創商品展售部，如莉莉水果店旁的原台南愛國婦人會館，依照各文化資產特色，研發如著名的「成功」系列、「孔子」系列，都可在此採貨。

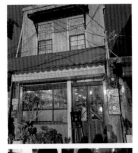

1
2
3

① Bar TCRC 以老房子改建（攝影／黃意雯）　② TCRC 當季水果調酒：前為「鹽田日光」，後為「大大武花大大武花」　③酣呷餐酒館（攝影／黃意雯）

1　2　3
4　5　6

①會館內有台南市文化局開發之特色文化商品　②　原台南愛國婦人會館　③會館文化商店一隅　④成功啤酒　⑤惡靈退散乖乖　⑥至聖點心麵

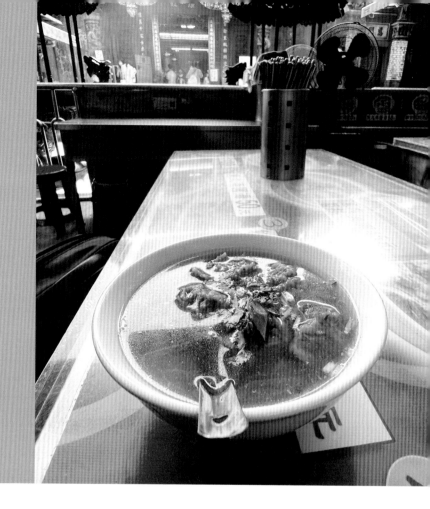

● 新竹廟口小吃

　　「廟口」常是城市之庶民美食集散地。若舉新竹城隍廟為例，廟宇創建於西元1748年，規模在當時是全台之最，列為市定古蹟，城隍為專門掌管陰間與陽間賞罰善惡的神明，光緒皇帝頒賜「金門保障」匾額，其後陸續獲歷代皇帝封贈，成為全台官位最高的城隍爺。每至元宵，花燈、人群將廟宇妝點得繽紛；每年中元節城隍出巡，更吸引各地信徒湧入。

　　廟埕的市集小吃攤，成為新竹特色之一。除了被稱為新竹印象的貢丸、米粉外，鴨香飯、潤餅、蚵仔煎、燒麻糬、雞蛋糕、冬瓜仙草絲、肉

1　2　3
　　4　　　　　①城隍廟廟口第一排有很多店家　②巷弄間「或者工藝櫥窗」提供飲食應用新竹在地
　　　　　　　特色研發　③新竹貢丸可說是新竹飲食印象　④老店新復珍竹塹餅

燥飯及芋泥球等人氣都很高,伴手禮則有始於清光緒24年的老店新復珍竹塹餅,傳承至今第四代,招牌竹塹餅滿滿冬瓜糖、濃厚豬油味,很傳統的漢餅滋味。而城隍廟附近巷弄老房子店家,如「或者工藝櫥窗」會搭配工藝展演主題,提供融合新竹在地風情的菜單,對面亦有展示竹塹的獨立書店,提供飲食與文化連結的療癒。

● 台中市場百味

「市場」更是庶民美食的展演，每個人口味不同，但都能在市場百味中各取所需，台中各市場都有其特色，如第一市場為「東協廣場異國美食集散地」，或是第二市場「百年好味」，文化資產的轉角就會有傳統小吃。

而美術館附近的忠信市場，老建築經由一群藝術工作者進駐，有了咖啡店、藝文展演空間，成為藝術、文化、性別、政治、在地生活等多樣性元素交流對話場域，即或店家物換新移，有過繁華也會有冷清，提供不同的市場況味。

冰品、咖啡、伴手禮，除了太陽餅之外，位在巷弄的「今日蜜麻花」的傳統糕餅，亦受市民與旅客喜愛。

● 彰化火車站前

除了廟口、市場之外，大眾運輸的節點如火車站前，亦是飲食集散地。比如彰化火車站前，徒步就能走訪代表性的彰化炸肉圓，整個火車站前城區，分布著數十家肉圓與控肉飯，是遊彰化的道地小吃。

肉圓分有南蒸北炸兩種，彰化肉圓是屬於北部以油炸方式烹調，可說是頂港有名聲、下港有出名，但到底

1
2
3

①忠信市場提供另一種市場況味　②第一市場為東協廣場異國美食集散地　③「今日蜜麻花」是很受歡迎的台中伴手禮

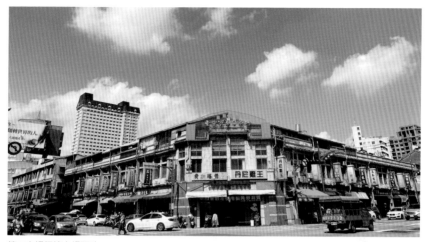

第二市場標榜市場百味

哪一家彰化肉圓最好吃？每個彰化人喜愛的肉圓或控肉飯可能不一樣，就跟嘉義哪一家火雞肉飯最好吃一樣，並沒有絕對的答案，因為每個人都有自己心中的排行榜，其中知名度最高的是火車站前巷弄間的「老担阿璋肉圓」，皮Q餡飽，再搭配傳統淋醬（醬油、蒜泥、辣醬）及香菜，是許多彰化人從小吃到大的小吃，更是曾上國宴餐桌上的美食。

肉圓是遊彰化的道地小吃

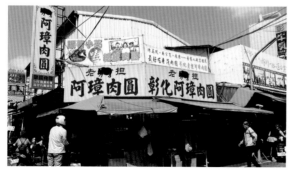

1
2
3

①火車站前途路即可抵達肉圓老店　②彰化肉圓是屬於北部以油炸方式烹調　③彰化肉圓是曾上國宴餐桌上的美食

● 嘉義圓環好食

嘉義特色小吃從早到晚都很精彩，繞著「圓環」就能找到美食。

南門圓環旁，清晨最迷人的早餐「南門炭燒杏仁茶」，不論老闆或旅人都坐在路邊矮椅子，圍著冒煙的碳燒杏仁茶筒，人手一杯杏仁茶配一根油條，從早上6點開始賣，賣完為止。圓環旁的市場，潤餅前的排隊人潮也從未少過。

最知名的圓環為中央噴水圓環，從圓環到垂楊路間的路段為著名文化路夜市，其中，珍珍蚵仔煎海產粥有超高人氣，晚上十點半才開始營業，但開店前就已經大排長龍，小鐵鍋盛裝著滿滿料多實在又新鮮的海產粥，香煎虱目魚肚也是招牌必點，每桌桌上都至少一盤，半煎半炸的金黃魚皮相當酥脆，魚肚保留了肉汁。夜市轉角的生炒螺肉也是一絕。

鄰近的林聰明沙鍋魚頭總是人山人海，使用濃郁的豬骨湯熬煮大白菜、三層肉、黑木耳、豆皮等食材，加入燉煮軟爛的魚頭和特製沙茶醬，甘甜順口不油膩，若不吃魚頭也可選擇沙鍋菜或加魚肉。

而台灣前輩畫家陳澄波，故居現開設「咱台灣人的冰」，有迷人的蕃薯圓與盛夏最宜人的冰品。

1　①南門炭燒杏仁茶
2　②東市場內潤餅攤前總是排隊人潮
3　③陳澄波故居「咱台灣人的冰」
4　④文化路夜市轉角的生炒螺肉

台灣之外

飲食療癒的世界遊蹤

驚艷「泰國」 *Amazing Thailand. It begins with the people.*

①「Royal Project Shop 泰國皇家計畫」開始於 1950 年代，九世皇蒲美蓬為振興泰國農業，最有名的是皇家牛乳片、蜂蜜、水果乾等，在機場內設有商店　② 文化、物價、多樣、創意、風景，曼谷、清邁蟬聯多年全球最佳旅遊城市。曼谷暹邏博物館展示的核心提問：「什麼是 Thai ？」策展人藉由展示來思考發問？搭配泰國各地不同口味的泰料理與飲料甜品，邀請旅人從飲食一起思考　③ 除了泰國最大市集恰圖恰、Artbox 等草根型的市集鼓勵當地人創作外，泰國政府的 OTOP 專案，從每個分區選一件代表性的產品，可以是食品、手工藝品、服飾來行銷。泰國各府都有 OTOP 商品，比如中南半島（印東半島）的十字路口「彭世洛府」的 OTOP 為香蕉製品　④ 泰式料理教室是泰國觀光體驗很受歡迎的行程，從頂級的曼谷文華東方酒店泰餐教學，到由大廚帶你逛庶民市集，都有泰式飲食製作的多樣體驗。圖為曼谷文華東方酒店料理教室

「中國」貴州黔之味 *China like Never Before*

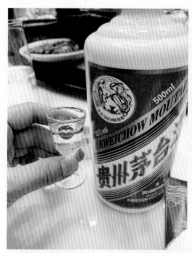

1 2
3 4

① 國酒文化城位於貴州仁懷市茅台酒廠內，系統介紹了中國歷代酒業的發展過程及中國歷史上與酒有關的政治、經濟、文化、民俗典故，濃縮了中國五千年酒文化的輝煌及精髓，並反映了茅台酒的發展歷程　② 中國八大菜系為川菜、湘菜、粵菜、閩菜、蘇菜、浙菜、徽菜和魯菜。在這之外，貴州是碩大中國的邊緣，這中國唯一沒有平原的省分，很不漢族的族群多樣性，文化的精彩在路上　③ 茅台酒傳統釀造工藝是中國白酒工藝的活化石，被視為國家機密。2001 年列入首批中國國家級非物質文化遺產代表作名錄。在文化交流的場合發揮作用，被譽為中國的「國家名片」。茅台酒博物館院子裡，有毛澤東與蔣介石重慶談判時共飲茅台酒的雕像，據說是中國唯一的毛蔣合塑的雕像　④ 文化史中，創意通常不會從主流產生。從邊陲看中國，別有滋味。貴陽人對美食的熱愛稱得上全心投入，多數旅行者在選擇第一餐時，會慕名前往老凱里酸湯魚

「阿拉伯聯合大公國」椰棗 *Discover all that's possible*

```
1 2
3 4
```

① 椰棗（Date palm）是棗椰樹的果實，椰棗與穆斯林生活息息相關，營養價值高又具有多種功效，有「沙漠麵包」稱號，很適合搭配阿拉伯咖啡　② 在杜拜 MALL 除了匯集全球的飲食以外，有全世界最大的水族館 Dubai Aquarium & Underwater Zoo by Emaar，包含餵魚體驗等等　③ 搭水上計程車，來到阿拉伯聯合大公國杜拜博物館，展示包含飲食文化的沙漠創意　④ 香料市集與黃金市集比鄰而居

「印尼」香料群島 *Wonderful Indonesia*

1 2
3 4

① 雅加達城區歷史咖啡館喝傳統印尼飲品，看窗外廣場人潮，很能提供靈感
② 印尼是全球最大伊斯蘭國度，卻有著知名佛教世界遺產佛羅浮屠 Borobudur
Temple Compounds，日惹的巧克力店也將此做成商品意象
③ 印尼現代與當代美術館 MACAN 咖啡館與蘇加諾 - 哈達國際機場新穎的第三航
廈，皆提供印尼特色餐食。見證了印尼觀光標語 Wonderful Indonesian（美好印
尼），充滿無限可能　④ 當年西方人為了找尋傳說中的「香料群島」，開啟了大
航海時代，香料的應用在印尼飲食充分展現

逛文創療癒旅行

Who ── 誰──「怎樣的人適合文創旅行？」

旅遊策展，最先要先思考的是確認「對象是誰（Who）」。觀察思考 Who 的旅行需求為何？

文化資產應用、藝術、影音及圖文、設計、傳播與數位應用、其他領域相關，無論是藝術愛好者、創意思維者、手作愛好者，文創療癒旅行都將帶給旅人豐富的體驗和啟發，並在文化與創意的世界中帶來療癒與滋養。無論是內向型的從獨處中找到滋養的旅人？外向型喜歡呼朋引伴從人群中找到力量的旅人？文創旅行都很宜人。

Why ── 為何──「文創旅行為什麼療癒？」

思考最重要的「為何（Why）？」
為什麼這樣的旅行適合這樣的旅客？

文創旅行與文化和創意相關，造訪文創展覽、參觀工作室、體驗手作工藝等。這種深度參與使旅人能夠全神貫注投入，這種專注力培養有助於放鬆心情、紓解壓力，並提升心流體驗的機會。換言之，文創旅行之所以具有療癒效果，是因為它能夠激發創造力和想像力，提供深度體驗和專注力，促進連結和共享，賦予意義，提供情緒調節的機會，以及探索自我。這些元素結合起來，使文創療癒旅行也有助於拓寬旅人的視野，對不同文化的創意表達形式保持開放和包容的態度。

What ── 什麼──「決定一場文創旅行。」

「是什麼（What）」旅行？
決定是怎樣主題內容的旅行？

本卷以「高雄山海河城文博設計展會」作為文創療癒旅行主題旅遊。

何時——「什麼時候適合逛文創？」

When

將「何時（When）」一併考量，
主題內容要搭配「時間」因素，思考何時旅行？

文創療癒旅行涵蓋室內與戶外，一年四季春夏秋冬皆宜，需要留意的是若是室內展演，展演所在的各文創展演空間的營業時間。

何地——「去哪裡文創療癒旅行？」

Where

將「哪裡（Where）」一併考量，
主題內容要搭配「空間」因素，思考去哪裡旅行？

台灣將「文化創意產業」納入國家政策推動已二十餘年，文創旅行在台灣各地都不陌生，本卷除「高雄山海河城文博設計展會」外，另舉四座城市常態可接觸文創的空間，包含台北城的華山與松菸、台中城的文創聚落、花蓮文化創意園區、屏菸 1936 文化基地；並以圖說的方式推介台灣之外的世界遊蹤，如蔚為風尚的北歐設計國度丹麥、瑞典、芬蘭的文創，以及位於南亞的設計城市國家新加坡。

如何——「如何規劃一場文創療癒旅行？」

How

「如何（How）」思考上述種種步驟後，進行旅遊策展規劃。

除了本卷的作者視角內容之外，邀請讀者展現「自主性」，找出自己覺得符合這療癒主題的景點？您有想到哪些呢？文創療癒旅行在路上，GO！

文創療癒旅行在路上 5W1H

GO

高雄山海河城文博設計展會

● 文創產業 15 ＋ 1

「文創」這詞彙常常聽到，但是到底什麼是「文創」呢？ 2010年「文化創意產業發展法」經立法院三讀通過總統令制訂公布，共有15＋1推動範疇，包括視覺藝術產業、音樂及表演藝術產業、文化資產應用及展演設施產業、工藝產業、電影產業、廣播電視產業、出版產業、廣告產業、產品設計產業、視覺傳達設計產業、設計品牌時尚產業、建築設計產業、數位內容產業、創意生活產業、流行音樂及文化內容產業、其他經中央主管機關指定之產業。

上述15＋1項文創產業範疇，可被涵蓋於5＋1個大領域，包含文化

1　　2
　3　4

①搭捷運，圖為美麗島站　②搭捷運，圖為中央公園站　③騎 UBike 遊走城市文創展演　④搭輕軌，串連了高雄多元化的區域發展

資產應用、藝術、影音及圖文、設計、傳播與數位應用、其他領域相關。將廣闊的文創產業範疇，作為療癒旅行的連結，可帶來旅行的多樣性與擴延感。

　　近年台灣各城市各種文創展演不斷，高雄也不例外，從小眾到大眾，豐富精彩，搬演文化創意在大高雄 38 區，有秒殺的文博繞境、有高雄幣創意逛大街平台、有幾座古蹟新空間再生、有愛河的台灣 IP 高雄原創計畫聊療漂漂河等。節慶有期程，但常態的空間與展演仍舊持續與旅人相見。選擇多樣的交通工具，搭捷運、搭輕軌、騎 UBIKE、搭渡輪、甚至搭文化遊艇，皆可一覽文創觀光的療癒滋味。

1　2

　3　4

①市定歷史建築
「新濱町一丁目連
棟紅磚街屋到紅
磚砌成的洋樓，高
雄市政府標下的法
拍屋，經修復而
成　②高雄港站
③北號誌樓　④棧
二庫旅宿可看到高
雄港風景

● 文創之「文化資產應用」—海陸聯運

海陸聯運，是探索高雄城市的起點。20世紀初，為改善港埠貨物運輸，將縱貫鐵路延伸至打狗港的臨港鐵道線即濱線鐵路（Hamasen），繁忙的貨物運輸使哈瑪星及鹽埕地區曾為高雄市的政治與經濟中心。

放射線狀鐵軌的鋪陳，此區是近代港埠海陸聯運現代化作業的表徵，全台僅存，深具象徵性與稀有性，實質呈現交通、產業、運輸及哈瑪星街區的關係，富含時代性及社會意義，列為高雄市「文化景觀」，旅人漫步此區，見證海陸聯運歷史發展脈絡。

高雄港站是高雄市最早的火車站，創建於明治33年（1900），為當時南台灣貨運樞紐商貿往來重要據點，也奠定哈瑪星的繁榮市景，深具歷史意義。台鐵高雄港車站站體含月台，北號誌樓及其附屬設施包括轉轍器系統、連動關節機械裝置，具有古典工藝之價值代表性，登錄為歷史建築「舊打狗驛」。

市定歷史建築「新濱町一丁目連棟紅磚街屋」，也就是「山海商號」，這排五連棟的街屋見證日治時期高雄民間商業發展的重要場域之一，為了呼應這個場域過去這段民間商業發展的歷史，這排街屋在修復完成後便以「山海商號」為名，導入高雄在地的特產販售。

走進港務公司的區域，棧二庫除商場並設有旅宿，而今位於3號碼頭的高雄港港史館，創建於大正5年（1916）間，是一座設計特殊而難得的仿西方古典磚造建築，而且曾歷經稅務、稅關、海事、港務等單位的官廳，可說是近代高雄港發展變遷的縮影。

從鐵道到港口，位於高雄港舊港區的「高雄港站」、鐵道線群與建物群，一直到高雄港棧二庫、港史館，是一處最能代表二十世紀高雄港／市發展的歷史場域，呈現人類與自然環境互動之定著地景，帶給旅人時空旅行的樂趣。

● 文創之「文化資產應用」─哈瑪星

前述海陸聯運造就了哈瑪星的繁榮，「濱線」（Hamasen）就是哈瑪星名稱的由來。

濱線由高雄港站（西子灣捷運站隔壁）至今鼓山漁會碼頭（鼓山輪渡站隔壁），今已不復見。然哈瑪星這塊土地積極

高雄港史館

歷史建築舊三和銀行

MAP

經營規劃，建造出棋盤似的街道，建立新市鎮，旋即成為高雄最繁華的地區，也留有多處文化資產應用的文創空間。

　　坐落今日哈瑪星臨海一路的舊三和銀行高雄支店，其前身是「三十四銀行高雄支店」。現修復活化為「新濱·駅前」咖啡館，隔壁的「貿易商大樓」的原址是日治時期的春田館，是當年高雄驛（高雄港站）前的老牌飯店。

　　走進登山街，日本治台時，在各地建有武德殿，崇尚武德，作為警察的武術訓練場所。戰後荒廢閒置，2003年文化局成立後，即積極進行整修規劃設計修復，2004年古蹟再生，當時也是全台第一座以原始功能再利用之古蹟，武德殿建築氣宇軒昂，是和洋折衷樣式風格，以來自台灣煉瓦會社高雄工場的清水紅磚砌成的牆面，飾以非常醒目的日本武士道圖騰：箭和箭靶，充滿武德意象。

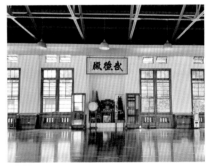

1　　①武德殿內部
2　　②原愛國婦人會館

1　2
3
　　　4

①新濱驛前咖啡館
②貿易商大樓
③貿易商大樓特展
④市定古蹟武德殿外觀

　　位於武德殿不遠處，也有一座紅磚建築，那是原愛國婦人會館（紅十
字育幼中心），是日本時代的官夫人所組成慰問、撫恤前線官兵及眷屬的
機構。經古蹟修復後現為女性藝術家展演場所，展現女力，未來將為複合
式功能歷史場域。

🍷 文創之「文化資產應用」─西子灣、旗津

從哈瑪星繼續前行，可以繼續往哨船頭、西子灣，也可以從輪渡站搭渡輪前往旗津。

文資活化的明星景點「打狗英國領事館及官邸」，有文化資產研究演變的身世之謎與保存再生的脈絡。在台灣目前現存的清領末期西洋衙署建築中，打狗英國領事館及官邸的年代最為久遠。2019年文化部將原市定古蹟「打狗英國領事館官邸」、「打狗英國領事館登山古道」及「高雄州水產試驗場（英國領事館）」合併公告指定為國定古蹟，該場域的活化再生亦獲得「國家文化資產保存獎」等多項文資獎項。

從原有的「凍結式」保存，到全面修復再生為台灣唯一完整呈現英國領事館官邸、古道、辦公室的重要古蹟群落。山下辦公室園區將展覽內容透過栩栩如生的蠟像和場景，引領大家重返1879年當時的歷史光景。午後休閒時空，在領事館官邸享用典型的英國三層式下午茶，彷彿接受領事邀約，品味時光。

鄰近的市定古蹟「雄鎮北門」為打狗山哨船頭港口砲台之門額題字，該砲台位處哨船頭近港北岸，略高於海平面，砲台雖屬歐式，但仍融入中國式城門，與旗後砲台各具特色。現已修復活化有古蹟歷史展示與戶外裝置，

打狗英國領事館辦公室

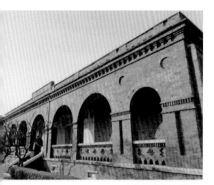

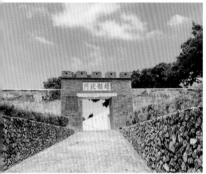

木棧步道及觀景台，可觀覽壯闊的高雄港灣及進進出出的船隻，也可走下至西子灣廣場，憑欄蘿蔔坑，欣賞夕陽落日。

　　若前往旗津，早期鼓山與旗津的內海水域，靠著竹筏或舢舨接駁，當時兩地僅靠今稱「鼓山輪渡站」此一門戶船班維繫。當旗津成了著名的觀光景點後，每逢假日，鼓山輪渡站更是大擺長龍。來到旗津，除了旗後砲台外，位於旗津區旗後山頂的高雄燈塔引進在地輕食與文創展覽，結合周邊地方特色發展新型態的燈塔觀光，更是全台首座開放夜間參觀的燈塔，在夕陽餘暉與夜間，近距離俯瞰大船入港，帶給旅人歷史情懷的特殊療癒。

1
2
3

①打狗英國領事館官邸　②雄鎮北門入口　③雄鎮北門設有歷史裝置

MAP

1
　2
3
　4

①從渡輪看夕陽
②旗後燈塔開放夜間參觀
③渡輪站
④從燈塔回看高雄港

● 文創之「藝術」

MAP

　　駁二藝術特區曾為早期「閒置空間再利用」計畫示範點之一，從2棟倉庫到大勇倉庫、蓬萊倉庫、大義倉庫，超過25棟倉庫，設計文創轉型再生。

　　「你有想過走在樹裡面，是什麼感覺嗎？」

　　「大樹宇宙-愛河森林慢板」，是之前創作駁二「椅子樂譜」的「藝術與開放空間研究室」團隊的動人作品。旅人可以依傍著老榕樹，循著步道，迴旋而上。在樹梢遠眺高雄港區的美景，再穿梭枝葉回到地面。體驗360度綠意的悠閒，展開城市中探索自然的慢板生活，也建構出好像自成

一處的「大樹宇宙」。來駁二藝術特區時，若天候許可，登上「大樹宇宙」，樹林間隙灑落的陽光、夜間燈光映照的有趣光影，白天與夜晚的大樹宇宙各有不同風景，滿滿藝術療癒。

駁二藝術特區有很多公共藝術

大港橋

1
2
3

①蓬萊倉庫群
②椅子樂譜
③大樹宇宙

● 文創之「藝術」

　　做為台灣三大美術館之一的高雄市立美術館，常與國際知名美術館合作，如英國泰德美術館、日本森美術館、法國國立凱布朗利博物館，透過品牌聯名的策略、攜手策辦大型特展，自辦售票特展與研究展多次獲選年度公辦好展。透過「大南方」策展概念，鏈接國際藝術圈「全球南方」新議題。近年在美術館展覽場域、公共服務空間，乃至於美術館戶外園區的改造工程中，透過光線的引入、開放的空間來重新定義當代美術館場域，連結館內、外綠色生態園區，引領民眾體驗新型態高美館的轉變，其展覽場域與公共空間之改造亦獲國內多項設計大獎肯定，提供喜歡藝術療癒的旅人一座迷人的美術館。

1
2 3

① 美術館舉辦展演活動，引入多元創意
② 金馬賓館附設餐廳
③ 金馬賓館特展場一隅

4
5

　　在公立城市美術館之外，金馬賓館亦是藝術療癒的好選擇。興建於1967年的金馬賓館，是軍友社興建後轉贈國防部，提供金馬前線國軍離港前、抵港後，和親友送別探視的賓館，現以當代美術館之姿面世，融入壽山森林自然景觀，成為城市中新時代藝術的搖籃。不只是一座美術館，而是跨越框架、連結藝術與美好生活的實驗室。

● 文創之「影音及圖文」

　　愛河與高雄港海域的交會地帶—愛河灣，高雄流行音樂中心就坐落於此，分為高低塔、珊瑚礁群、鯨魚堤岸、海豚步道、LIVE WAREHOUSE區域，其中，高低塔區域又包含高塔、低塔、海風廣場與海音館，高低塔以海浪高低起伏前衛特殊設計作為主場館的外觀設計，並連結高雄「海港」城市印象，以流行音樂為亮點，海洋文化為傳承，打造音樂休閒新基地，以音樂，濃縮旅人對高雄「海港」城市印象。

1
2
3

①高雄流行音樂中心音浪館　②海音館　③2022台灣文博會展期間，大型 IP 裝置「療聊漂漂河」

1
2
　　3

①大港開唱兩大
主題「音樂」與
「人生」
②人生的音樂祭
③每年大港開唱
都有滿滿的人潮

　　大港開唱，是每年三月於高雄舉辦的大型音樂祭典，舉
辦在高雄港邊，獨特的海港地景和人文風情，打造近十個大小戶
外室內舞台，包括在港邊的大型戶外舞台「南霸天」，在遊艇上的舞台「大
雄丸」，在駁二倉庫屋頂上的「出頭天」，當然也匯集了許多全台美食、選
物攤位，以及 NGO 議題等。在大港「人生」與「音樂」的主題下，讓旅
人生活中的喜怒哀樂、生命中的潮起潮落，在音樂世界中得到共鳴。大港
十餘年，陪伴了許多旅人從高中大學到結婚生子，一起走著人生的路，成
為名符其實的「人生的音樂祭」。每年3月的大港開唱，走走夕陽餘暉映照
的高雄港岸，從南霸天、海龍王、女神龍、海波浪、出頭天，有碼頭有綠
地，空氣中滿滿滿滿都是音樂，確實是無可取代的「人生」「音樂」祭。

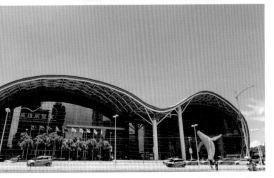

1　①高雄文學館外觀　②文學館內部一
2　隅　③高雄展覽館
3

而在動態的音樂祭節慶之外，文學療癒在高雄也有一個據點，就是高雄文學館。高雄文學館位於中央公園，是全台首座以城市命名的文學館，並開始兼具地方文化館身分，負責保存推廣高雄作家、高雄文學，辦理文學家駐館講座、高雄作家作品展等，逐步由文學圖書館型態轉型為專業型館舍，進一步以「文學的地方想像」為長程目標，深入地方文史的內涵、轉化高雄文學特色主題為更多元形式的活動及展覽，持續推動五條發展線：文學品味、地方紀實、典藏轉譯、跨藝實驗，社群培力。

● 文創之「設計」

高雄展覽館座落在亞洲新灣區核心，緊臨高雄港22號碼頭，中央大街貫穿建築主體結構，人潮可直接到達水岸的展示場碼頭，為國內第一個取得智慧建築的會展中心，辦理各式展會，其中也不乏有文創IP。

而港灣的另一端，過去被稱為「裏船溜」的第三船渠所在地，大港倉410從全新角度，開展出能夠透看大港橋身影的長窗，讓人坐在裡頭就能盡覽港口風景；蓬萊商港隨著轉型活化，搖身一變為集結歷史文化、購物及美食複合商場和觀光休閒的親水場域，由大港倉延伸的整個蓬萊商港，第一次與旅人亮相是在2022年台灣設計節，設計中島萬坪展區是史上最大規模的台灣設計展，每一年在不同縣市舉辦的台灣設計節，是了解文創設計工作者的成果與實踐創意的展示窗。

MAP

1 2　①文博會十個知名 IP 創作者皆設有專櫃　②大港倉　③高雄市立歷史博物館善用影音數位科
3 4　　技　④蓬萊商港在台灣設計節展期間以「設計中島」為名

● 文創之「傳播與數位應用」

　　高雄市立歷史博物館《大高雄歷史常設展》作為數位應用技術實證場域，常設展中「水系、海港、鐵道」三大主題展廳，透過5G 與 XR 技術演繹符合時代背景與主題的情境動畫，讓來訪觀眾產生更高的興趣與共鳴。民眾只要掃瞄地板上的巨幅地圖，就能發現高雄河域的多元族群地標紛紛跳動起來，包含那瑪夏原住民卡那卡那富族的河祭儀式、甲仙大武壠族的傳統魚筍捕魚法、美濃廣善堂的送字紙灰祭典、林園鳳芸宮媽祖海巡等人文地景，皆以活潑的 3D 模型躍動呈現。「海港」展廳內觀眾透過5G XR 智慧導覽可以看見清代打狗港買辦與洋商的交涉情況、日治時期築港工人辛苦揮汗的身影及鹽埕市街常民生活，與二戰後高雄港蛻變成亞洲新灣區的

1 2 3 　①高博館多媒體環形展廳　②VR劇院一隅　③VR劇院互動

模樣，為現場四組不同時代的靜態地景模型帶來豐富的視覺動態。最後進入「鐵道」展廳掃描展板，不只能看到高雄鐵路發展史2D動畫，搭配臨場感十足的場景音效。

　　而位於駁二藝術特區的「VR體感劇院」是全台唯一播放立體8K技術規格的VR場館，VR超越我們對「觀看」的想像，讓我們的感官體驗一步步的趨近未來，因此在設計劇院空間時以銀灰色調與俐落線條為主，影廳配置多張圓弧形蛋椅，讓人彷彿置身於一座太空艙，航向充滿科技感、未來感的夢想；觀影區分為「360影廳」和「互動展演區」兩種放映空間。當故事不再以傳統的方式述說，讓旅人也擁有全新觀看角度、詮釋故事的可能。

1　　①台灣文博會展廳一隅
2　　②台灣文博會「期待再相會」

● 文創之「其他領域相關」

　　體驗模式的文創觀光為現今觀光熱門旅遊模式之一，全球觀光產業與文化創意產業媒合，創造更多觀光經濟效益。聯合國教科文組織（UNESCO）視創意觀光為：「直接參與和體驗真實的旅行，透過參與性的學習藝術、遺產或是地點的獨特角色，提供一個與當地居民的連結。」創意觀光重視道地的體驗、參與以及學習。跨界混搭，體驗系，旅行感，讓文創展演成為日常療癒的小旅行。

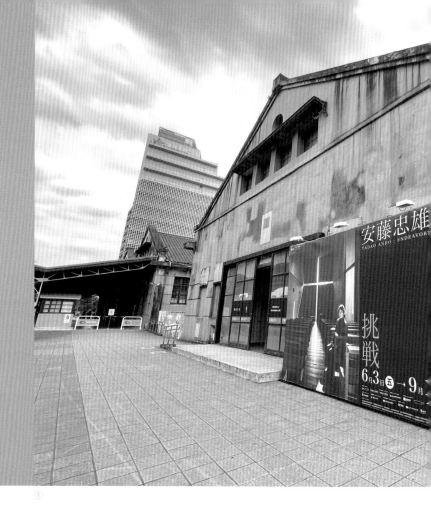

台灣其他文創療癒旅遊點

①

● **台北華山1914與松山文創園區**

　　台北有兩大最具全國知名度的文創園區，一是華山，二是松菸。

　　台北酒廠搬遷後，華山作為酒廠的產業歷史故事畫下句點，現有高塔區、烏梅酒廠、煙囪三處古蹟，以及四連棟、米酒作業場、紅磚區三處歷史建築，使用上涵蓋文創產業從創作、製造、加值、通路到消費等面向，從參與到分享的過程，是文創產業共同舞台，也是可看、可買、可玩、可吃的文創生活體驗場。

1
2
3

①建築、設計各種類型的展演在松菸舉辦，如安藤忠雄展　②華山常是台灣文博會等文創展演的舉辦場域　③台北華山1914廣場

　　松山菸廠為市定古蹟，曾經是台灣第一座現代化捲菸工場，再生為「松山文創園區」，成了台灣原創發展基地，有各式各樣的展演在此發聲。松菸小賣所結合了園區服務中心、文創商品展售平台、復刻歷史記憶區與輕食咖啡休憩區，將古老製菸空間轉變為嶄新文創櫥窗，圈內有台北文創大樓與24小時的誠品松菸書店，各種文創體驗滋味，讓旅人體驗松菸歷史，感受生活。

● 台中文化城的文創聚落

　　台中是當年「台灣文化協會」最活躍的據點，有「文化城」美譽。近年聚落型文創場域可說是台中文創名產，早在19世紀末，都市計畫中保留環繞城市中心最寬的一條綠帶（Green belt）「綠園道」，也就是後來延伸的「草悟道」，全長3.6公里，北起國立自然科學博物館，南迄國立台灣美術館。融合各式各樣文創機能，引進微型創業創作者，營造生活創意聚落。

1
2

①審計368新創聚落
②綠園道是台中都市計畫中保留環繞城市中心最寬的一條綠帶

1

2

　　諸如「審計368新創聚落」有豐富的市集、
特色小店、老屋建築，又如「台灣府儒考棚 ×
中島 GLAb」在清領時代是赴京趕考的重要考
場，現以一整面牆風格雜誌，結合在地品牌，成
為結合展覽、咖啡的風格美學空間。

　　而「PARK2草悟廣場」，融合戶外生活和城
市慢活的風格態度，以公園、店鋪、藝文生活為
三大主軸打造非典型公園形態，是一座城市裡的
二代公園，集結各國餐飲、酒吧、特色點心、風
格飲品、戶外生活、植物等文創個性品牌，體驗
大人系公園。

① 台灣府儒考棚 × 中島 GLAb
② PARK2草悟廣場

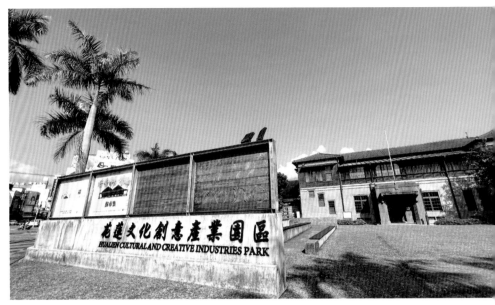

1
2
3

①花蓮文化創意產業園區原為花蓮酒廠
②酒廠建築登錄為花蓮縣歷史建築
③第八棟現為遊客中心

● 花蓮文化創意產業園區

花蓮文化創意產業園區，原為西元1913年設置的花蓮舊酒廠，登錄為花蓮縣歷史建築，酒廠發展可說見證了舊市區歷史，東北面自由街前身為「溝仔尾水道」，水道週邊曾是花蓮最繁榮的鬧區，這裡是品味花蓮舊城區的起始點，吸引了如《茶金》拍攝。一到花創，聳立的煙囪為第16棟鍋爐室，而現為遊客中心的第8棟，舊時為米酒工廠，也一度成為員工康樂中心。

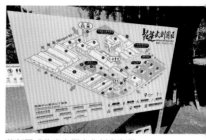

花創現為東台灣文化創意產業發展基地

文化部將舊酒廠轉型活化，成為東台灣文化創意產業發展基地，部分場館及戶外場地提供文創及公共性活動申請使用，週末假日舉辦釀市集與街頭藝人展動，以及不定期主題性藝文活動，逐漸奠定花東文創發展及觀光地標。

● 屏菸1936文化基地

「屏菸1936文化基地」是一個文化基地×博物館×文創園區，是台灣南方產業遺址歷史建築聚落再生的知名文創園區。前身為「屏東菸葉廠」，登錄為歷史建築，以屏東觀點訴說多元文化，展區空間規劃有：菸葉館、客家館、沉浸館、特展空間、商業空間，搭配主題特展，透過沈浸式五感體驗的展覽形式，讓旅人身歷其境，感受屏東產業與文化底蘊。

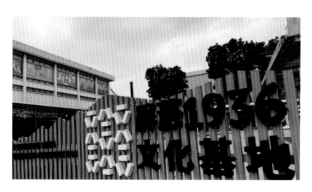

屏東菸葉廠現再生為屏菸1936文化基地

1
2 3
①廠區最具代表性的「山形牆」　②「菸‧葉‧廠—複薰的金黃記憶」為常設展　③穿梭機具廊道間感受工業風電子音樂與聲光展演交織

　　位於菸葉館的「菸‧葉‧廠—複薰的金黃記憶」常設展，除能看見保留完好的大型機具，人們穿梭於機具廊道間，能感受到工業風電子音樂與聲光展演交織而成的燦爛視聽體驗，而因應包裝機的高度需求，以鋼架構成的桁架與玻璃纖維波浪板組合而成的山形窗景，成為最具代表性的「山形牆」，旅人必須緩緩爬上貓道，才能一窺絢爛的金黃美景。

文創療癒的世界遊蹤

「丹麥」式的 Hygge 態度 *Happiest place on earth*

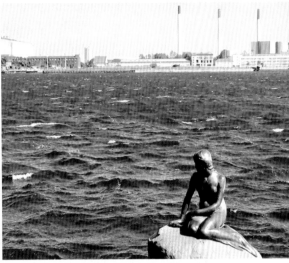

```
1 2
3 4
```

① 丹麥社會崇尚藝術創作遠超過榮華富貴，公共空間隨處可見童趣設施（如怪獸，城堡等），著名的 Tivoli 遊樂園是迪斯奈創園藍本，大門隔條馬路就是安徒生銅像，側著頭看著據說因他而建的樂園　② 哥本哈根長堤公園的港口岩石上有安徒生故事中小美人魚雕像。丹麥人選擇一個作家筆下的虛構童話人物作為國家象徵之一　③ 學會丹麥式的生活態度「Hygge」，讓自己在任何環境裡，都有變得「舒適」的能力。Hygge 提倡在生活中創造幸福的心境，為日常注入療癒身心的儀式。皇家哥本哈根為丹麥著名文創設計品牌，打造舒適的療癒環境　④ 當今世界中丹麥常是排名前幾名的「最幸福的國家」。首都哥本哈根成為全球最宜居城市之一

「瑞典」Lagom 不多不少剛剛好

```
1 2
3 4
```

① 從瑞典來到挪威，這是諾貝爾先生指定的諾貝爾和平獎所在地，挪威奧斯陸市政廳　② 諾貝爾博物館（Nobelmuseet）展示有關諾貝爾獎、諾貝爾獎得主資訊，位於瑞典斯德哥爾摩老城大廣場　③ 瑞典以知足國家自居，相信「足夠就是最好」（Lagom är bäst），回歸本質，不著意添加外在修飾，就是「lagom」，也展現在瑞典設計的態度上　④ Lagom 是融入而不是突圍而出。另一常用的詞源解釋是來自維京時代的「團體均分」，指族人享用同樣足夠的飲食，公平分配，人人都「不多不少剛剛好」。一艘回到 17 世紀的時光機，1628 年瓦薩號古戰船，333 年後，1961 年重現古瑞典

「芬蘭」SISU 設計力與閱讀力 *I wish I was in Finland*

```
1 2
3 4
```

① 根據聯合國《全球幸福報告》(World Happiness Report)，連續多年芬蘭被評為世界上最幸福的國家。「芬蘭三寶」—希甦、桑拿和西貝流士。「西貝流士」(Jean Sibelius，1865～1957年)，是芬蘭最著名的作曲家，創作非官方國歌「芬蘭頌」 ② SISU，發音為〔see-su〕，中文稱「希甦」，是一個古老的芬蘭概念，可追溯到十六世紀，是一種將挑戰轉化為機會的態度，又帶有衝勁和決心的意思。芬蘭赫爾辛基為聯合國創意城市網絡「設計之都」，有許多知名的設計品牌 ③ 芬蘭是聖誕老人與嚕嚕米的國度 ④ 芬蘭在各種數據中被譽為全球最愛讀書的國度，書店舉辦講座也設有西貝流士特展，閱讀力與設計力皆為世人的芬蘭印象

「新加坡」設計城市國家 *Your Singapore*

1 2
3 4

① 新加坡是一個擁有豐富文化和多元民族的島國，除了濱海灣著名地標外，還有各個文化區，如牛車水、小印度區等，更有多種特色體驗，近年傾力打造設計國度　② 濱海灣金沙酒店會展中心展出各種大型會展　③ 到殖民風格的萊佛士酒店「Long Bar」，喝經典雞尾酒 Singapore Sling 新加坡司令，地上滿滿的都是花生殼　④ 藝術＋科學＝？解構博物館的古典類型，新加坡濱海灣，新型態博物館的新提問

乘鐵道療癒旅行

Who 誰——「怎樣的人適合鐵道旅行？」

旅遊策展，最先要先思考的是確認「對象是誰（Who）」。觀察思考 Who 的旅行需求為何？

鐵道是交通也不只是交通，無論旅人為列車愛好者、喜好攝影者、浪漫主義者、鐵道歷史追溯者，或者對自然、冒險、放鬆、文化感興趣，鐵道療癒旅行都提供了一個獨特的交通方式來放鬆身心、探索新景色和體驗豐富的鐵道文化。不管是傾向個人旅行或是團體旅遊的旅人，鐵道旅行都很療癒。

Why 為何——「鐵道旅行為什麼療癒？」

思考最重要的「為何（Why）？」
為什麼這樣的旅行適合這樣的旅客？

鐵道原為一種交通運輸工具，卻隨著時空演變，發展成為一種旅人專屬的趣味。鐵道旅行通常較為緩慢，讓人有更多時間觀察周圍景色，這種慢節奏的體驗，可以幫助我們放慢步伐並提升對當下的覺察。此外，鐵道旅行提供了一段持續的時間，讓我們有機會對自己內在世界進行反思和內省。換言之，鐵道旅行之所以具有療癒的效果，是因為它提供了慢節奏、自主性、自我反思、安全感和舒適感，以及與大自然的連結等獨特體驗。這些元素共同作用，進一步強化了它的療癒效果。而觀賞不同火車不同鐵道行駛畫面，因為場景、四季與車次的不同，而有不一樣的景致美感，不只療癒了鐵道迷，也療癒了各種不同需求的旅人。

What 什麼——「決定一場鐵道旅行。」

「是什麼（What）」旅行？
決定是怎樣主題內容的旅行？

本卷以「阿里山森林鐵道深呼吸」作為鐵道療癒旅行主題旅遊路線。

When
何時——「什麼時候適合乘鐵道？」
將「何時（When）」一併考量，
主題內容要搭配「時間」因素，思考何時旅行？

鐵道療癒旅行大體上一年四季春夏秋冬皆宜，但有時有不可預期的環境因素導致無法成行，所以需要留意的是各鐵道營運單位的營業訊息，以及各種自然人為環境因素。

Where
何地——「去哪裡鐵道療癒旅行？」
將「哪裡（Where）」一併考量，
主題內容要搭配「空間」因素，思考去哪裡旅行？

台灣各處都有鐵道療癒景點，本卷除「阿里山森林鐵道深呼吸」主題路線外，另舉具生活感的新北平溪線、春櫻秋楓的新竹內灣線、綠色隧道間的南投集集線；並以圖說的方式推介台灣之外的世界遊蹤，如瑞士國鐵擁抱自然、埃及與泰國的夜臥火車、挪威縮影中的鐵道峽灣，以及台灣最熟悉的日本鐵道旅行悠遊四季。

How
如何——「如何規劃一場鐵道療癒旅行？」
「如何（How）」思考上述種種步驟後，進行旅遊策展規劃。

除了本卷的作者視角內容之外，邀請讀者展現「自主性」，找出自己覺得符合這療癒主題的景點？您有想到哪些呢？鐵道療癒旅行在路上，GO！

鐵道療癒旅行在路上 5W1H

GO

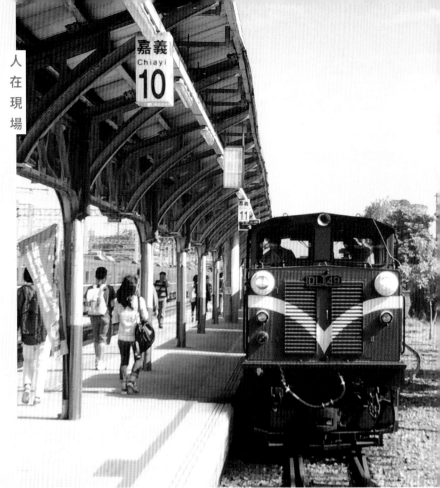

深呼吸 阿里山森林鐵道

● 跟著國寶鐵道去旅行

　　台灣山林之島，從平原到高山都覆蓋著豐富的林相。阿里山林業鐵路及其周邊歷史場域，是國寶級珍貴文化資產，具備文化歷史、旅遊體驗、自然保育、林業發展及交通運輸等多重價值。2019年文化部公告「阿里山林業暨鐵道」為全台首處重要文化景觀。

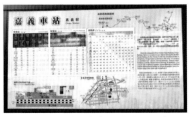

月台上豎著一座中式牌坊，告知旅客，這是阿里山森鐵的嘉義站

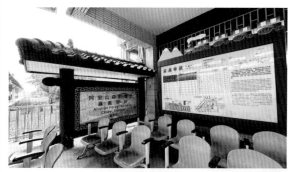

<div style="text-align:center">

1
2
3

①阿里山森林鐵路的起點就在嘉義火車站的第一月台最
北端　②嘉義火車站月台座位　④林業鐵路起點標誌

</div>

　　阿里山森林鐵路是林業文化的遺留物，擁有多樣特色：獨立山螺旋上
升、繞「之」字形火車碰壁、行經熱、暖、溫三帶林相等，堪稱世界鐵路
奇觀，與印度大吉嶺喜馬拉雅山登山鐵路及秘魯安地斯山鐵路並列為世界
三大登山鐵路，為世界遺產等級。但因台灣不是聯合國一員，所以無法名
列世界文化遺產清單。但台灣究竟有多少處符合「世界遺產」的認定標準
呢？台灣現有列出台灣世界遺產潛力點17項18點，進行相關推動，阿里
山森林鐵道正是台灣世界文化遺產潛力點之一。

1
2
3

①北門站旁標註海拔31公尺
②阿里山森鐵在市區奔馳
③森林火車行駛經過車庫園區

● 海拔31公尺到2274公尺

　　阿里山向來是台灣最富盛名的觀光景點之一。阿里山的神木、日出、雲海、晚霞與森林鐵路，並稱為阿里山的「五奇」，五奇中又以森林鐵路最出名，沿途隨著氣候差異衍生的多變林相，小火車慢速行駛林間，時而環繞山頭，時而迂迴前進，可謂國寶級的文化資產。阿里山鐵路為了適應森林與登山兩種特殊環境，具備了幾項罕見的特色：傘形齒輪直立式汽缸 Shay 蒸汽火車、獨立山螺旋登山路段、之字形登山鐵路，以及海拔落差大。從平地到高山，終至行駛於雲海之上，是亞州最高的窄軌登山鐵道（海拔2274公尺）。

阿里山森林鐵路一路從海拔31公尺的嘉義市北門車站起,向東方的重巒疊翠蜿蜒而去,最後爬升到海拔2274公尺的阿里山站,全長71.9公里,共通過隧道47座、橋樑80座,從平地至高山,林相變化豐富,沿途經過熱帶、暖帶、直到溫帶林,終至行駛於雲海之巔,故有「雲端列車」的美稱。坐在小火車上,當窗外略過一幕幕的林業風華,彷彿是台灣林業發展歷史的縮影。

● 北門車站

北門驛自1910(日明治43)年起即擔負客貨運輸功能。1998年5月半毀於大火,半年後再整修恢復原貌。目前為嘉義市市定古蹟,門前豎立一個木牌,上面寫著:「海拔31公尺」。北門驛為日式木造車站,全部使用阿里山特有的紅檜建材。目前北門驛規劃為「鐵路文物展示館」,驛前廣場與周邊設置有「呼喚的地標」、「時空走廊」、「生態藝術牆」等公共藝術造景,藉以凝聚鐵道文化的「集體記憶」。

MAP

1
2 3

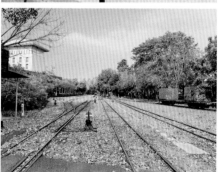

①北門驛經古蹟修復後開放旅人參觀
②北門車站亦為鐵道文化集體記憶
③北門驛規劃為「鐵路文物展示館」

● 原玉山旅社

　　位於北門驛廣場前的一排日式二樓木造建築，靠近車站的第一間即為「玉山旅社」，玉山旅社是當時搭乘阿里山森林火車，等待班車的暫時落腳處，也是山區居民進出嘉義城的臨時住處。1950、60年代盛極一時，隨著木材產業的沒落，旅社生意大不如前，1990年代熄燈歇業。2009年洪雅文化協會承租玉山旅社，整修60年老房子，保留其原始樣貌，「遠遠看著火車吹煙號響，停頓的過往，又在眼前。」2022年遭祝融之災，成為歷史記憶。

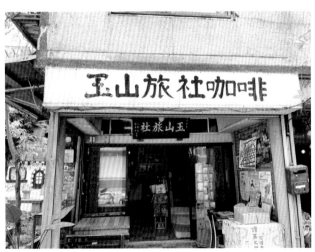

1
2
3

①原玉山旅社是當年搭乘阿里山森林火車，等待班車的暫時落腳處　②原玉山旅社咖啡內部　③原玉山旅社咖啡，火災前除身包旅社外，亦販售公平貿易咖啡，舉辦藝文活動，現成為歷史記憶

● 原嘉義製材所

MAP

　　昔日阿里山巨木的吞吐地、曾是東亞占地最廣的官營木材產業園區「嘉義製材所」，興建於1913（大正2）年的動力室，是台灣最早的火力發電廠。隨著阿里山林場停止伐木，遺留下來的動力室也閒置不用。2002年動力室與竹材工藝品加工廠、煤料儲存庫及乾燥庫房共同登錄為嘉義市「原嘉義製材所」歷史建築。為使歷史建築活化再利用，將動力室裝修再利用為展示館，現園區全面開放參觀，結合地方創生議題與社區營造精神，喚回人們對於「木都」的文化記憶。以前存放木頭的水池，現在變成大草原，是嘉義市民休閒的絕佳綠地。2023年，園區內進駐複合式共享空間「貳陸陸杉 Space」，假日定期舉辦木頭人市集，吸引不少親子遊客。

1
2
3　4

①嘉義製材所入口　②嘉義製材所遺留之製材工場、辦公室、動力室、鋸屑室、乾燥室，公告為「竹材工藝品加工廠歷史建築」　③園區內大草原，就是以前存放木材的「杉池」　④木材運輸戶外展示

● 《記憶・阿里山》展示

　　林務局阿里山林業鐵路及文化資產管理處在原嘉義製材所策劃《記憶・阿里山》林業暨鐵道特展，引領民眾近觀人類與鐵路、山林交織的百年記憶。

　　特展以「導讀阿里山」的概念出發，從自然生態、林業發展、鐵路技術、聚落生活與人文記憶五個向度和「一站一故事」的沿線站點盤整，回應阿里山林業鐵路運行逾百年以來，何以見證林業發展至觀光休憩的聚落紋理轉變，及其人地互動的核心精神。邀民眾重新認識阿里山、林業與鐵道，以及百年來人們與高山相遇的故事。該空間持續辦理與森林鐵道文化相關的展示。

1
2　3
4　5

①《記憶・阿里山》阿里山林業暨鐵道特展入口　②「百年記憶」展區，則以燈光營造本特展所在地「動力室」昔日火力發電廠的空間氛圍，展示嘉義製材所珍貴的歷史影像　③「一站一故事」沉浸式展區，則可以透過在主展區選擇的文學車票，閱聽阿里山林業鐵路沿線車站的故事　④展場以光樹與鏡面營造森林靜謐的氛圍，搭配阿里山聲音地景及森林香氛的營造　⑤賣店有特展專書與阿里山茶、霧林的擁抱複方精油、塔山擴香石等限定商品

● 阿里山森林鐵路車庫園區

　　阿里山森林鐵路為世界著名登山鐵路之一，位於嘉義市內的園區是阿里山小火車的大本營，車庫園區收藏各式機車頭與廠房設備，是喜愛鐵道的旅人獵取鏡頭的好地方，不但可以看到數台退役蒸汽火車、柴油機車、動力客車、客貨車廂以及方便火車頭變換方向的圓形轉車台等，還可以近距離觸摸，一睹森林小火車的丰采。

MAP

1
2
3

①阿里山森林鐵路車庫園區入口　②車庫園區順著鐵道軸線找回時代的記憶　③園區停靠許多森鐵機關車及列車車箱

①從平地往山上跑，竹崎站
介於平地與山地之間，過
了這非常醒目藍色的車站
後，火車勇往直前，往高
山爬升

②火車一直往上爬，路過小
小站「梨園寮」

③「梨園寮」小站，這時火車
已由海拔31公尺，爬升至
804公尺

● 阿里山碰壁

「之字形登山線」就是俗稱的「阿里山碰壁」。阿里山鐵路過屏遮那之
後，為克服地形無法迴旋的問題，採用之字形的登山鐵路方式，彷彿一個
「Z」字形或「之」字形，英名稱為「switch back」。這種設計在其他國家的登

1
2
3
4

①森鐵急馳而過的畫面，你會發現森林鐵路在短時間內可以把我們從熱帶、亞熱帶、溫帶，帶到寒帶地區。周邊景觀、林木隨之的變化具有療癒功效　②森鐵繞大彎時，你可以由車尾看到車頭，或是由頭見尾，這時不再是「神龍見首不見尾」　③不要以為鐵道一路爬升，勇往直前。其實，森林鐵路是一面繞彎一面爬升，尤其來到了獨立山更是精彩所在　④獨立山站聚集不少人，不要以為森鐵上下乘客不少，其實他們是登山客，聚集在車站休息，一面觀賞火車氣喘吁吁地三次爬山的壯舉，十足療癒的畫面

山鐵道，經常可以看到。阿里山鐵路的之字形折返點共有四處：包括第一分道、第二分道、神木站及阿里山站。這種奇特的登山方式，讓旅客時而前進，時而後退，也是阿里山森林鐵路引人入勝的特色之一。

　　從竹崎站以上的登山路線，橋梁與隧道之多不可想像。不少山洞是以鑿岩的方式挖掘而建；橋樑則利用現地出產的木材逐段接層。往往火車才一跨過山澗的彎橋，馬上又鑽進山洞裡去，鬼斧神工，令人稱奇。

● 奮起湖站

奮起湖站海拔1403公尺，舊名「畚箕湖」。小小的火車站，月台間矗立一隻題著醒目「奮起湖之旅」的大畚箕；箕下的原木招牌，標示著距離阿里山還有25.6公里。奮起湖除了是阿里山鐵路登山路段的中點外，尚有公路169線通過，北可通太和、豐山、來吉等地，南可經石桌接阿里山公路，成為重要節點。

奮起湖站月台一隅

火車來到奮起湖站，這裡海拔一千多公尺，有點涼意

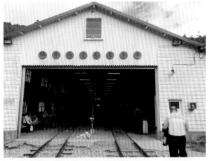

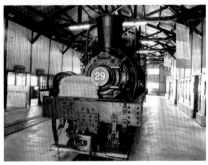

1　2
3　4

①奮起湖站內觀
②奮起湖車庫
③位於奮起湖車庫內的火車三趟進出獨立山的模型。有心的乘客，會發現同一景觀看了三次，只是每次觀看點更高，景觀依舊，這是因為火車不斷地繞圈爬升
④奮起湖車庫內停放著幾輛國寶級的森鐵機關車，想當年，馳馳林間、吞火吐煙，威武一世

● 奮起湖老街

　　奮起湖以便當和四方竹聞名。因地處阿里山鐵路中段，當年火車行至此，需要進行加水、添煤作業，停留時間拉長，車上的旅客也需要休息或吃飯，火車到來，讓原本幽靜的山城沸騰起

奮起湖老街聞名遐邇，木雕、Wasabi 等等任由採購，最著名的，莫過於「奮起湖便當」。用古時鋁製便當盒裝著，分雞腿、排骨二種，各加滷蛋半顆。雞腿肉香入味，入口即化。滷蛋浸滷多時，香醇可口

來，上下車的遊客、便當的叫賣聲讓奮起湖站熱鬧滾滾，直到火車離去，1970年代最興盛時，一天上下各五班。耆老回憶當年盛況一天可賣2000到3000個便當。

當地店舖林立，販售便當的店家尤多，「奮起湖便當」遂漸打響名號。短短的一條老街，長約500公尺，就有多家便當品牌各自招攬，各家的菜色雖有不同，但都主打懷舊風格，講究傳統風味。

①早期以醬油及糖融合蒜頭爆香，在鐵路旁開起食堂，亦成為奮起湖大飯店的緣起

②仙草、燒仙草不稀罕，愛玉、燒愛玉絕無僅有。位於奮起湖車庫後方小山坡上的家屋，賣的是燒愛玉，加上了紅棗、枸杞等補品，在這海拔一千多公尺的溫度，喝上溫溫熱熱的燒愛玉，全身暖和了起來

③甜甜圈酥皮的酥跟一般麵粉的Q勁交疊，層次很多樣化，又香氣十足

近年老街上除了鐵道便當外，檜木甜甜圈，也成為很多旅人喜愛的選擇。

● 阿里山賓館1913舊事所

阿里山賓館從1913年日治時期招待所開始，後來成為歷任總統上阿里山的住所。現委由民營，進入賓館得過管制哨，由特定座車接駁，車子順著成排樹林而上，拋開站前的如織遊客，清新的空氣襲來，教人心情沉澱。

阿里山賓館設有「1913舊事所」，為海拔最高的地方文化館，誕生於1913年，靜靜地站立在廣大的森林之中，見證了阿里山森林鐵路與林場的興衰，從日治時期開始，原本招待高級官員的俱樂部，到後來的招待所，演變為今日的阿里山賓館歷史館，裡面充滿了老一輩阿里山人與伐木興盛年代的回憶。716號房為展示當年日治時期的總督等高級官員房間內部佈置，也是賓館目前仍唯一保存的傳統日式風格的房間，房間內以日本塌塌米鋪設，床上並設有泡茶用茶几。50年代咖啡廳可以喝到阿里山咖啡。館內設有多種體驗行程，如日出、賞櫻、觀星。

1 ①阿里山賓館設有「1913舊事所」，為海拔
2 　最高的地方文化館
3 ②文化館展示鐵道老照片
　③文化館見證了阿里山森林鐵路與林場的
　興衰

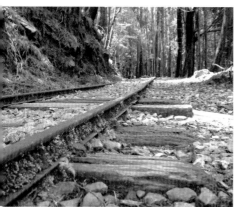

1 2　　　　　①列車未行駛時，邊步鐵道邊感受不同的速度　②山友喜愛森林芳療　③雲霧飄渺的
　3 4　　　　　阿里山　④鐵道旅行路邊風景

● 祝山車站藏在雲霧繚繞

　　阿里山國家森林遊樂區位於嘉義縣阿里山鄉境內。面積1400公頃，高度海拔2200公尺，屬中海拔雲霧帶的溫帶氣候，年平均溫度10.6℃，四季暖涼的氣候，遠比平地穩定，非常適合旅遊。全新登場的祝山車站不僅是全台海拔最高的車站，也是林鐵最高品質的鑽石級綠建築高山車站。

　　阿里山山脈是中央山脈的分支，是大凍山、飯包服山、香雪山等18座山峰的總稱，但並無任何一座山名為阿里山。群巒疊嶂，氣勢雄偉，斷崖縱谷比比皆是，尤以塔山及對高岳等的斷崖最為壯麗。海拔2484公尺的塔山，岩層節理層次分明，塔山千仞，伴隨著雲海或夕陽，為阿里山一大勝景，帶給旅人森呼吸的療癒體驗。

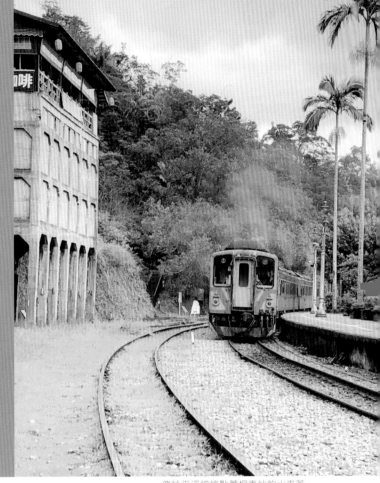

台灣其他鐵道

療癒旅遊點

停於平溪線終點菁桐車站的火車蓄勢待發。同台對岸的煤礦洗煉廠現已改為觀景台咖啡，而菁桐車站也於 2003 年指定為古蹟

● 生活感的「平溪線」

　　「平溪線」是台灣礦業運輸史上，最具特色的運煤專用鐵路，1970 年代以前，此路線仍以蒸氣火車行駛；1971 至 1998 年改駛柴油普通車，由於煤礦減產、人口嚴重外流而虧損；1989 年鐵路局曾計劃廢除平溪線營運，經爭取後保留。

　　1999 年平溪線火車復駛，台鐵引進柴油冷氣客車作為觀光運輸用途。平溪線沿途景致秀麗，坐擁蒼鬱山色與壯闊水文，加上礦業興盛時期遺留史蹟、懷舊特色老街。十分站前的鐵軌鋪設在馬路中央，這區段是所謂

①火車來了！趕快把鐵軌周邊淨空，而火車也很配合地，慢慢地駛進車站

②平溪線的猴硐站被喻為貓站，整個車站不乏貓味的標誌。貓村位於車站周邊，尤其在光復里一帶的山村民宅街道巷弄

③十分站十分熱鬧，店家與旅客趁著火車來去的空檔，就在鐵軌上玩起放天燈的遊戲，圖中就是一群韓國觀光客興奮地放天燈

的「併用軌道」，很有生活感。十分站附近的居民，早已習慣小火車貼近家門、緩緩駛過的生活，人們作息照常，每天在鐵道上穿梭自如，火車儼然成為他們生活的一部分，形成一幅有故事的畫面。

● 春櫻秋楓的「內灣線」

因應尖石地區豐富的林業礦產資源，孕育出內灣線興建，1951 年全線完工，進入全盛時期，林業煤礦產業皆十分興盛，直到 1970 年代，隨著禁伐林木及礦源枯竭，又逐漸沒落。

1950 年代，內灣線的最後一段合興至內灣段完工，豎立此紀念碑於內灣車站前庭，以資憑弔鐵路開拓的艱辛

新竹內灣支線的終點內灣站是鐵路最末端小站，有一座「內灣線通車紀念碑」。車站四周是低矮的民宅環繞，洋溢著小鎮風味。內灣站前整座牆壁泥塑著，當年炙手可熱，風行全國的漫畫「大嬸婆遊台灣」，作者劉興欽是內灣人，整個內灣線都以「大嬸婆」為 Logo，大嬸婆典型的農村婦女裝扮，帶著一具油傘吊著藍色包袱，隨著阿三哥與大嬸婆的各種指示，可以造訪劉興欽漫畫館。日本時代內灣便有「櫻花部落」的雅稱。日本人發現內灣氣候和日本九州相似，於是引進吉野櫻、八重櫻等櫻花品種栽種，位於內灣車站廣場後方的內灣派出所周圍，還可看到高齡的櫻花樹，每年春天3、4月開花。若秋末來訪，站前遠方山上楓紅點點，在油羅溪水的映照下，詩意無限。

1　　①內灣吊橋，橫跨油羅溪，駐足其上，青山嫵媚，空氣清新　②新竹內灣支
2　3　線的終點內灣站　③內灣老街店舖、餐廳多以「大嬸婆」標誌

● 綠色隧道間的「集集線」

　　集集線起於西部縱貫鐵路二水站，沿著濁水溪畔向東深入風光明媚、好山好水的南投縣境，途經源泉、濁水、龍泉、集集、水里而至終點站車埕，全長29.7公里，沿途視野所及盡是綠色的田野風光及林蔭路道，火車就像在原野穿梭的精靈般，引領遊客進入這一片山水之間。

　　1921（日大正10）年，台灣電力株式會社為了興建日月潭的發電所，特別興建了專用鐵道為運送建造電廠所需的建材，這段鐵路就是集集線鐵路的前身，1980年代末因虧損險遭拆除，後經爭取保留，一躍成為台灣鐵路觀光化的先驅，平緩鐵道與優美公路大致比鄰平行，公路兩旁老樟樹枝葉茂盛、綠蔭遮天，奔馳而過的火車，穿梭在集集線濁水至集集的這段「綠色隧道」，是遊走南投經典畫面之一。

①站在車埕站的月台上，回頭望著火車的來時路，短暫的隧道分隔兩個世界，剛剛出了隧道，車軌即分道而駛

②二水車站內「集集線」各站地圖。集集線在二水站與縱貫鐵路交會，延伸至車埕站，從圖中看，車埕離日月潭就不遠了，集集線當初是為了運送日月潭發電廠的機械設備、員工而開建的，如今成為熱門鐵道療癒路線

1
2

1
2

①集集線在進入集集鎮前，有很長的一段路程與知名的綠色隧道並行，坐在火車上，看著綿延的樟樹隧道，雖然不是漫步其中，但也覺得清涼無比

②改建後的車埕月台，由於旅客夠多，月台延伸不少，在大山底下，感受人類的渺小，也是一種自然帶給人的療癒

● 新自強號「騰雲座艙」

騰雲號，是台灣第一部蒸汽機車及鐵路機車，為1888年清朝台灣巡撫劉銘傳向德國購入，當時正式名稱為「騰雲一號」，退休後陳列於國立台灣博物館本館旁作靜態展示。

EMU3000新型火車是日籍設計師野末壯表現台灣風情文化，以「靜謐移動 Silent Flow」作為設計主題，車子在山間海邊移動的瞬間，讓山海的風景倒映在車體上，讓列車本身就是台灣風景最好的載體，設計師認為台灣風景倒映在火車上，黑白相間的設計剛好可以呈現台灣山海之美，被稱為「新自強號」，列車第六節車廂為商務艙，命名為「騰雲座艙」，向台灣鐵道歷史騰雲號致敬，在座艙上供應限定餐點的台鐵便當、氣泡水，營運路線從宜蘭線、北迴線、台東線、南迴及屏東線已擴展全台，都可以看到這台列車行駛在鐵道上，有無價的台灣鐵道美景。

1　2　①第六節車廂為商務艙「騰雲座艙」
3　4　②《靚道》刊載騰雲座艙限定台鐵便當
　　　③台鐵刊物《靚道》用春、夏、秋、冬四個季節旅遊風格為主軸，介紹了台灣
　　　　各地秘境小站
　　　④各地便當介紹

鐵道療癒的世界遊蹤

「瑞士」國鐵擁抱自然 *Get natural*

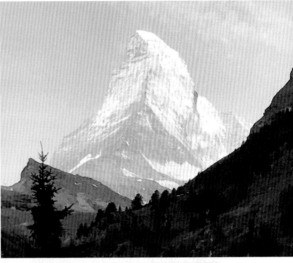

1 2
3 4

① 黃金快線景觀列車 Golden Pass 佐瑞士國產白葡萄酒　② Switzerland, Get natural！擁抱自然，是瑞士的觀光標語。馬特宏峰的王者風範　③ 冰河景觀列車 Glacier Express 等各種鐵道旅行，是瑞士擁抱自然的絕佳方式　④ 登山齒輪列車山迴路轉，直上世界最高 3445 公尺少女峰車站

「埃及」與「泰國」夜臥火車 *Where it all begins*

1
2 3 4

① 交通工具的不同會讓旅行的感受不同，在火車上睡覺的夜臥火車，不僅可節省旅途的時間，更是一種特別的旅行體驗。圖為埃及夜臥火車　② 從埃及「世界文化遺產」開羅至「工藝與民間藝術之都」亞斯文。夜舖車廂是兩人一間上下舖，上車後會先準備跟飛機餐一樣的火車餐，用完餐後就會有專人來開床，準備讓旅客睡覺　③ 泰國夜臥火車機能性很強，甦醒過來立馬就變坐式。圖為夜間休息模式　④ 來杯咖啡，說聲早安，清邁。圖為泰國火車日間坐式

「挪威」縮影中的鐵道峽灣 *Powered by nature*

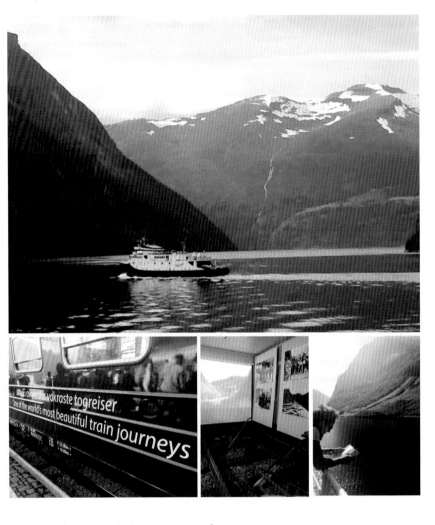

$$\frac{1}{2\ 3\ 4}$$

① 挪威縮影是挪威最受歡迎的景點之一，由挪威首都奧斯陸到古都卑爾根的一大段路，利用火車、公車、和郵輪，來看挪威大山大水和峽灣　② 來趟高山火車，有個很酷的名字。挪威縮影（Norway In Nutshell，簡稱 NIN）　③ Myrdal 到 Flam 這段火車之旅，站旁有鐵道博物館　④ 從鐵道到船舶，挪威以大自然定義自己，UNESCO 世界自然遺產，松恩峽灣

「日本」鐵道悠遊四季 *Japan Endless Discovery*

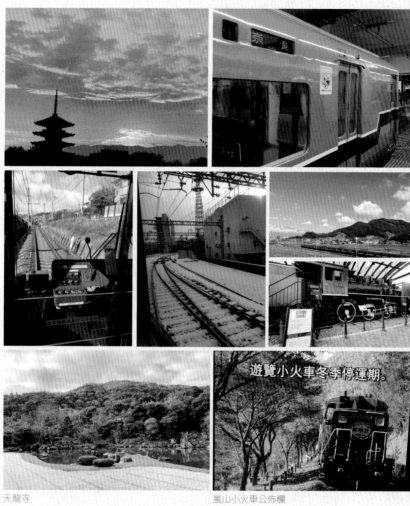

天龍寺　　　　　　　　　　　　　　嵐山小火車公佈欄

```
    1 2
  3 4 5
      6
  7 8
```

①② 日本的觀光標語，「Japan Endless Discovery。日本，值得無止盡的美麗探索。」圖為京都搭往奈良列車　③④ 夏日鐵道、冬日鐵道，鐵道旅行去溫泉名所、賞櫻名所，一年四季皆宜　⑤⑥ 旅行日本常可看到各種列車行駛於日本國土，圖為山黎縣甲府市清里列車展示，顯示日本對鐵道文化的重視　⑦⑧ 楓紅美學首選，京都。也適合搭乘小火車遊覽

觀博物療癒旅行

Who

誰——「怎樣的人適合博物旅行？」

旅遊策展，最先要先思考的是確認「對象是誰（Who）」。觀察思考 Who 的旅行需求為何？

綜覽博物，博物旅行適合對歷史、藝術、科學、教育和文化交流感興趣的旅人。無論你是對特定時期的歷史感興趣，還是對藝術品和文物的欣賞有濃厚興趣，博物旅行都能夠提供深入了解和探索的機會。更進行文化交流和跨文化理解的體驗，讓你有機會與來自不同背景的文化展品交流和互動。不論旅人的興趣和專業領域如何，博物旅行都可以提供知識、啟發和思考的機會，同時滿足旅人對文化和人類歷史的好奇心。內向型的能從獨處中找到滋養的旅人？外向型喜歡呼朋引伴從人群中找到力量的旅人？博物旅行都是首選。

Why

為何——「博物旅行為什麼療癒？」

思考最重要的「為何（Why）？」
為什麼這樣的旅行適合這樣的旅客？

旅人參觀博物之旅能獲得療癒效果的原因可能包括：歷史和文化的連結，藝術和美學的享受，學習和知識的擴展，脫離日常壓力的機會，以及與他人的連結。各類型博物館提供了沉浸式的環境，能夠引起我們的興趣和專注力。當我們深入觀察展品、閱讀解說或參與導覽時，可能會進入一種心流狀態，全神貫注地投入其中，忘卻時間和外界的干擾。這種心流體驗不僅能夠帶來滿足感和成就感，還能夠紓解壓力、提升專注力和創造力。這些因素結合在一起，為旅人提供療癒。

What

什麼——「決定一場博物旅行。」

「是什麼（What）」旅行？
決定是怎樣主題內容的旅行？

本卷以「中華到亞洲大觀南北故宮」作為博物療癒旅行主題旅遊路線。

When
何時——「什麼時候適合觀博物？」

將「何時（When）」一併考量，
主題內容要搭配「時間」因素，思考何時旅行？

博物療癒旅行肯定一年四季春夏秋冬皆宜，需要留意的是若是館內展演，展演所在的各博物館所的營業時間。

Where
何地——「去哪裡博物療癒旅行？」

將「哪裡（Where）」一併考量，
主題內容要搭配「空間」因素，思考去哪裡旅行？

台灣各處都有博物療癒景點，本卷除「中華到亞洲大觀南北故宮」主題路線外，另舉如台灣三大美術館、各縣市美術館、包含藝術、教育、文學、地方多樣的主題館，以及佛教館；並以圖說的方式推介台灣之外的世界遊蹤，藝術的流動饗宴法國、每個城鎮都互相無法取代的義大利、目不暇給的西班牙藝術、博物館與藝術節交織的英國，都是全球博物療癒旅行重鎮。

How
如何——「如何規劃一場博物療癒旅行？」

「如何（How）」思考上述種種步驟後，進行旅遊策展規劃。

除了本卷的作者視角內容之外，邀請讀者展現「自主性」，找出自己覺得符合這療癒主題的景點？您有想到哪些呢？博物療癒旅行在路上，GO！

博物療癒旅行在路上 5W1H

GO

南北故宮 中華到亞洲大觀

● 中華文化的巨星博物館

MAP

國立故宮博物院為全球五大博物館之一,與法國羅浮宮、英國大英博物館、美國紐約大都會博物館及俄羅斯隱士廬博物館 (冬宮) 齊名。典藏的寶物近60多萬件,累積歷代皇室珍藏,集華夏藝術精粹,「台北故宮」典藏中華文物,「故宮南院」展示亞洲文化,各有所擅。從中華到亞洲,在故宮皆能飽覽。

回溯故宮歷史,1925年,故宮在北平清宮原址上成立 (即紫禁城,北京故宮所在),而後,為避戰火,文物幾經精選裝箱、輾轉播遷;1965年,以古物陳列所與歷史博物館文物為主的中央博物院,和以紫禁城文物

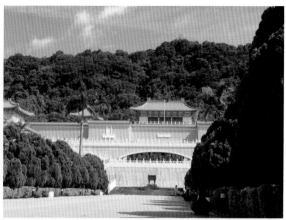

1 2 ①「台北故宮」典藏中華文物 ②位於台北外雙溪的國立故宮博物院 ③至善園
3

為主的故宮博物院，在台北外雙溪共同組成國立
故宮博物院，成為舉世知名的中華文化寶庫與藝
術殿堂。

珍貴文物數度遷移，輾轉到台灣外雙溪復
館，故宮文物的顛沛流離，是人類文化史一大傳
奇。可以說，故宮博物館環境充滿了濃厚的文化
氛圍，這種氛圍本身就具有親臨文物真品的療癒
效果。

入口有孫中山先生塑像

1 2　①故宮一隅
　3　②排隊進故宮的旅客
　　　③故宮入口階梯

● **國之重寶**

　　國立故宮博物院典藏主體來自中國清代朝
廷，亦即其所承襲宋、元、明、清的宮廷典藏，
可謂歷代國家府庫所藏「國寶」概念的總和；並
加上民國以來捐贈、購藏的新增文物，有六十八
萬餘件之多，是八千年文化中器物、書畫、古籍
的瑰寶，也涵蓋清代朝廷督導的美術、工藝與典
章檔案之菁華。

　　以人類文化資產來看待，當時國際冷戰對峙
情勢，相對於海峽彼岸中華人民共和國「文化大
革命」，造成中華文化嚴重流失。這批因緣際會來
到台灣的珍貴文物，有了免於動亂的典藏所在，
台灣投入極多國家資源予以保存維護，為人類文
化多樣性留下璀璨資產，在青史上有重要貢獻。

1　①國寶指定標
2　②被譽為「瘦金體」
　　的宋徽宗《詩帖》具
　　國寶身分

「青瓷之冠」的「汝窯」

展示了中國古代瓷器藝術的卓越成就

雨過天青

以溫潤的「雨過天青」釉色及完美造型被譽為「青瓷之冠」的「汝窯」，是北宋時期（公元960年至1127年）所燒製的瓷器，以其精湛的技藝和獨特的風格聞名於世。它反映了當時瓷器製作技術的最高水平和藝術風格的發展，同時也是宋代瓷器文化的重要見證。世界上僅存的汝窯作品約70件，有21件收藏在台北故宮。

人氣三寶

博物館觀眾所謂「故宮三寶」，依序是「翠玉白菜」、「肉形石」與「毛公鼎」，與文化資產保存法經研究審議指定的「國寶」不同，但可得知在觀眾心中的份量。其中，「翠玉白菜」是台北故宮名氣最大、也最受觀眾喜愛的文物。

最受觀眾歡迎的人氣古物「翠玉白菜」

毛公鼎

肉形石

1 2
3

①故宮近年致力於將科技與人文整合，使用大量數位影音展示

②觀眾與文物虛擬互動

③懷素《自敘帖》數位展示

● 數位整合 OLD IS NEW

　　故宮近年致力於將科技與人文整合，如虎添翼，扮演引領者的角色，人文加上高科技，和當代社會更為緊密。21世紀是一個整合的時代，人文和科技必須結合，否則就失去競爭力了。主打「Old is New——時尚故宮」的概念，從數位博物館計畫、邀請侯孝賢導演拍攝紀錄片「歷史典藏的新生命」、以寒食帖衍生的故事「經過」、與義大利知名設計品牌 ALESSI 的授權合作等等皆是此一訴求的具體呈現。

● 博物館餐廳之三希堂

　　博物館重視公共服務的年代，博物館餐飲成為觀眾旅行重點之一。台北故宮4樓為休憩茶座，名為「三希堂」。「三希堂」原是北京紫禁城內養心殿的西暖間，是當年乾隆皇帝的書房，而所謂的「三希」是指王羲之的〈快雪時晴帖〉、其子王獻之的〈中秋帖〉及其侄王珣的〈伯遠帖〉等三件稀世寶物。〈快雪時晴帖〉收藏在台北故宮。三希堂提供中式點心與茶飲，享受中華文化的餘味。

1 2
3

①三希堂提供台灣茶與創意茶點　②三希堂內部空間　③三希堂位於故宮主館四樓可看窗外風景

● 博物館餐廳之故宮晶華

　　本館之外，位於國立故宮博物院院區內的「故宮晶華」，是故宮博物館對於飲食的連結，故宮晶華菜色內容與餐具器皿的設計緊密的與故宮文物結合。空間以冰裂紋（宋朝青瓷因為釉的品質與燒窯的溫度，會讓成品外表形成自然的裂紋，有其自有的代表性與藝術性）是貫穿整棟餐飲中心的重要設計元素，入門大廳的玄關、餐桌之間的隔屏、牆面上裝飾紋路，處處可見這中國藝術品中自成一格的特有紋路。

1　①故宮晶華位於故宮博物院正館西側
2　②冰裂紋是貫穿整棟餐飲中心的重要設計元素

● 故宮南院

館藏極為豐富的全球巨星博物館國立故宮博物院，在嘉義設立了南部院區，為什麼南院會以「亞洲藝術文化博物館」作為定位呢？台灣位在亞洲，但我們真的認識亞洲嗎？不懂亞洲，所以我們探索故宮南院。

南院入口

● 南院建築與設計

嘉義縣治所在的太保市，原名「前溝尾」，因出身於該庄的清代台灣最高官王得祿，受封為「太子太保」，此即太保市的由來。而故宮南院座落在嘉南平原的一片約70公頃面積台糖公司的甘蔗園上。「國立故宮博物院南部院區：亞洲藝術文化博物館」於2015年開幕。

南院現場建築主題是由姚仁喜建築師設計，以中國傳統書法意象，取法濃墨、飛白與渲染等三種技法，形成實體、虛體與貫通滯洪湖及穿透博物館的連接空間、建築結構交織、曲線優美、量體龐大，象徵中華、印度與波斯三股文化交織出悠遠流長的亞洲文明。

為善盡環保與節能減碳，故宮南院建築採綠色工法、材料、設計，是一座讚石級綠建築。近20公頃的「至善湖」與「至德湖」同時兼具景觀、滯洪、防旱等功能。

至美橋的結構形式與造型採用書法中草書的形式，以富韻律的動態氣勢引導入館人群接近主體建築

1 2
3
4 5
6

①亞洲藝術為南院主軸
②兒童創意中心「探索亞洲」
　展示
③南院辦理多種認識亞洲教育
　推廣活動
④故宮南院大廳階梯以伊斯蘭
　文樣裝飾
⑤故宮南院為綠建築
⑥園區公共藝術

典藏亞洲藝術五大常設展

故宮南院是一座通往認識亞洲藝術文化的博物館,透過院藏及來自其他博物館豐富精美的文物,為觀眾訴說亞洲數千年各地區文化的遞嬗和演變,展現藝術彼此交融的過程。

故宮南院分博物館區及景觀園區。博物館區設有常設展廳5間、專題展廳2間、多媒體展覽廳、兒童創意中心及借展廳各1間。五大常設展分別為佛陀形影:院藏亞洲佛教藝術之美;錦繡繽紛:院藏亞洲織品展;芳茗遠

1 2
3 4

①天目碗是茶文化重要文物之一　②茶室情境展示　③新主題的特展亦持續辦理　④「芳茗遠播:亞洲茶文化展」為南院的常設展之一

人氣國寶亦會選件在南院展示

播：亞洲茶文化展；奔流不息：嘉義發展史；認識亞洲：新媒體藝術展。故宮南院以本院豐富的典藏為主，輔以國際借展。

● 院藏亞洲佛教藝術之美

佛教起源於印度，是構成亞洲文化的重要成分，影響及於中亞、中國、西藏、蒙古、斯里蘭卡、東南亞等地。東北亞因與中國往來頻繁，佛教也順勢傳到了朝鮮半島與日本。如今，佛教已在亞洲各地綻放出豐富多元的文化花朵。

亞洲各地的佛教造像或經典雖然都以解決眾生痛苦，傳達成就佛果等宗教訊息，但各地的文化沃土有別，在當地養分的滋潤下，發展出許多「同源異流」的地方特色，造就出千變萬化的佛、菩薩、天王、護法等形象，與各式不同的寫經方式與裝裱形制，使得亞洲佛教藝術顯得異彩紛呈、璀璨奪目。

常設展分為「誕生的喜悅」、「佛陀的智慧」、「菩薩的慈悲」、「經藏的流轉」和「密教的神奇」五

1　①故宮南院典藏之佛教文物有其美學精
2　品價值　④多樣性的佛教宗教藝術

從宗教藝術看見哲學與美

故宮商店針對特展推出新衍生商品

單元，以時間為軸，將各地的佛教造像與經典等並列，呈現佛教藝術的「不變」與「變」。引領觀眾欣賞同一時期、不同地區的佛教藝術之美，以及其深邃的宗教哲理。

博物館商店

　　故宮博物館商店以其獨特的商品和與故宮文化相關的特色而受到旅人的喜愛。通常以故宮的標誌和典藏文物之文化元素為設計主題，博物館觀眾可以在商店中尋找到喜愛的商品，同時也能夠將故宮的文化和美學帶回家，延續旅行的回憶和體驗。商店的存在也為遊客提供了一個更加全面的故宮博物館體驗。南北故宮的博物館賣店注入年輕時尚及活化古物概念，如「朕知道了」系列，深受旅客喜愛。

「朕知道了」紙膠帶是人氣商品

1 2
3 4

①真跡展出中的文物複製畫或衍生商品，在商店中也會特別陳列　②快雪時晴帖太陽眼鏡
③與典藏文物有關的衍生商品具多樣性　④故宮商店吸引了國內外旅人

<div style="text-align: right">

路線之外

台灣其他博物

療癒旅遊點

</div>

高雄市立美術館展廳

● 三大美術館

　　美術館即是藝術博物館。台灣三大美術館係指台北市立美術館、國立台灣美術館、高雄市立美術館。政策來源於1977年行政院頒佈第十二項文化建設政策，每一縣市設立文化中心，內容包括圖書館、博物館及音樂廳，並由教育部主導，開始在北、中、南、東部地區，興建國家級大型的博物館與美術館。

　　1983年底台灣第一座標榜現代美術殿堂的台北市立美術館開館，大量引進國外近現代美術品原作，同時也鼓舞年輕藝術家參與現代專題大展，

與前衛藝術之興盛互有聯繫。這些國立或市立級大型館舍，提供豐富藝術觀光資源，扮演重要角色。

國立台灣美術館原為省立美術館，於1988年開館，以視覺藝術為主導，典藏並研究台灣現代與當代美術發展特色。

高雄市立美術館早期為南台灣唯一綜合性美術館，以引介國際性藝術活動及呈現地區性美術發展風貌，此外，並致力於內惟埤文化園區的經營，與高雄市立博物館、高雄市電影館共同打造「內惟藝術中心」，營造一個兼具藝術、文化、自然生態、教育的綜合性休閒園區。

● 縣市美術館

除了前述12項建設時籌設的三大美術館外，近年各縣市陸續成立美術館，如「彰化縣立美術館」、「屏東美術館」都扮演著該縣市的美術推手重任。

其中如「台南市美術館」於2019年正式開館營運，位居域中西區，擁有台灣最密集的古蹟群，構成文化觀光的最佳場域，一館為古蹟再生，二館為現代感建築各有千秋。

「嘉義市美術館」2020年開館，前身是建於1936年的舊公賣局古蹟，整座園區由3棟建築物組成，亦包含咖啡館與書店。

這些縣市美術館除了促進居民參與藝術，地方美術保存、居民認同感建立及生活品質提昇外，更是外地旅人至該縣市的藝術療癒美好去處。

● 主題館

台灣近年各種類型的公、私立博物館紛紛設立，有多樣的主題，涵蓋藝術、教育、文學、地方等。如成立於2001年的台北當代藝術館，是台灣首座以「當代藝術」定位的美術館，而國立台北教育大學「北師美術館」探討台灣近代美術史與美術教育。

又如鍾理和紀念館位於高雄美濃，園區內建有第一座台灣文學步道；而位於旗山的百年小學古蹟以「旗山生活文化園區」重新開放，內有旗山與香蕉產業展示，打造地方文化空間，成為藝術、人文、生活學習、觀光、創意、生活美學溝通平台。

各種不同類型的主題館，營造地方區域空間環境的文化氛圍，整合在地有形與無形文化資源，發揮守護地方記憶之功能。

台南市美術館一館

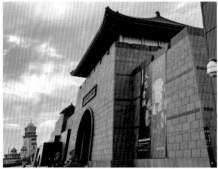

● 佛教館

台灣有全球佛教文物典藏展示皆首屈一指的佛教館，舉南投中台世界博物館與高雄佛陀紀念館為例。

位於中台灣的中台禪寺「中台世界博物館」，是一座佛教藝術的殿堂，典藏有許多「希臘遇見印度」的犍陀羅風格佛像，以及蔚為經典的北齊北周佛像。

而南台灣高雄佛光山的佛陀紀念館，以「人間佛教」為概念闢建，供奉佛牙舍利的本館為核心，外觀印度式佛塔，象徵佛陀從印度宣揚佛法的意義。四角隅矗立著代表「苦、集、滅、道：四聖諦」而建的四聖塔；立於成佛大道旁的中國閣樓式的八座塔，符合佛教基本教義的八正道。園區內有全世界最大的銅鑄坐佛，成佛大道旁的八座塔的一樓，都規劃給旅客使用，讓參佛的信眾在淨化心靈的同時，也能享受不同意境的信仰療癒滋味，獲得身心的滿足。

1　①佛陀紀念館有多媒體 AI 等新穎展示佛教
2　文化　②中台世界博物館外觀　③夜間的
3　佛陀紀念館成佛大道　④供奉佛牙舍利的
4　佛陀紀念館本館玉佛殿

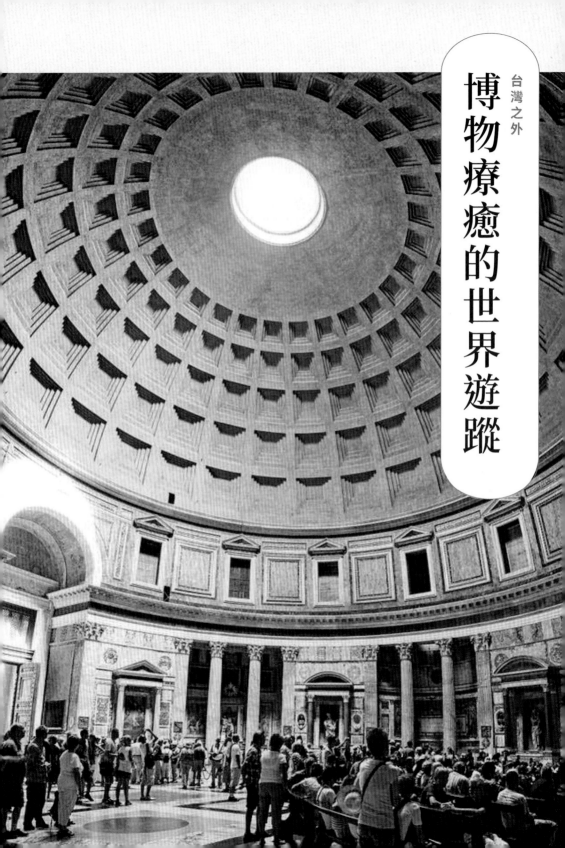

博物療癒的世界遊蹤

藝術的流動饗宴「法國」 *Rendez-vous en France*

```
1 2
3 4
```

① 全球巨星博物館之一羅浮宮，是藝術旅人憧憬的殿堂，從漢摩拉比法典到貝律銘的金字塔、從古典到文藝復興、從新古典到浪漫主義，滿滿藝術饗宴　② 在印象派與後印象派經典的奧賽美術館，在馬內「草地上的午餐」駐留　③ 巴黎路易威登基金會 Fondation Louis Vuitton 大樓由著名建築師 Frank Gehry 設計，美術館有高品質的藝術展演　④ 南法隆河畔的亞耳，梵谷短短時日在此完成兩百多幅畫作，留下的精神遺產，造福世人

每個城鎮都互相無法取代的「義大利」 *Made in Italy*

1 2
3 4

① 米蘭，義大利的觀光標語「Made In Italy」，旅人可以安排至米蘭大教堂屋頂遊歷　② 羅馬，許願池＋競技場＋西班牙台階的偉士牌羅馬假期。羅馬萬神殿，拱（ARCH）的發明與量感建築的誕生，從此可以「條條大路通羅馬」。1980 年羅馬歷史中心登錄 UNESCO 世界文化遺產　③ 威尼斯，有一種紅色叫做威尼斯紅，有一間百年咖啡館名叫花神，見證一整座聖馬可教堂廣場的潮起潮落，維斯康提電影《威尼斯之死》，凝結一個時代的華美耽溺　④ 佛羅倫斯，被徐志摩譯成翡冷翠，一個小城坐擁了人類史上的文化花季，Humanism 人文主義。春神來宣告維納斯美的誕生，從喬托、波提切利到達文西、米開朗基羅、拉菲爾、卡拉瓦喬，文藝復興的超級殿堂

目不暇給的「西班牙」藝術 #spainindetail

```
1
2  4
3
```

① 馬德里不思議。馬德里是聯合國世界旅遊組織（World Tourism Organization，UNWTO）所在地。普拉多博物館（Museo Nacional del Prado），是西班牙最引以為傲的藝術聖地　② 時間是軟的。身體會有抽屜。達利的創作可以學到很多觀看世界的不同方式。戲劇博物館位在法西邊境，堪稱是達利的藝術終極之作　③ 巴塞隆納舊城巷弄展示畢卡索早期創作的畢卡索博物館的巷弄，可順遊17歲的畢卡索在四隻貓餐館（Els Quatre Gats）首次畫展，還畫了餐廳第一份菜單　④ 巴塞隆納（Barcelona）有「伊比利亞半島的明珠」之稱，「歐洲之花」的美譽。高第建築聖家堂，童趣又神性，即使建築未完成，也能被 UNESCO 指定為世界文化遺產

博物館與藝術節交織的「英國」 *Home of Amazing Moment*

```
  1 3
2   4
    5
```

① 倫敦藝術節全年無休,如皇家亞伯特廳舉辦「逍遙音樂會」、皇家劇場上演各種精彩展演　② 倫敦南岸莎士比亞環球劇場常態演出莎士比亞作品　③④ 英國倫敦是全球博物館重鎮,最知名的是以「世界的博物館」為理念的大英博物館,夜間開館也非常迷人。圖為夜間的大英博物館帕德嫩神殿展廳與艾爾金石雕
⑤ 倫敦之外,如愛丁堡藝術節與藝穗節亦有全球知名度

玩跳島療癒旅行

Who

誰——「怎樣的人適合跳島旅行？」

旅遊策展，最先要先思考的是確認「對象是誰（Who）」。觀察思考 Who 的旅行需求為何？

跳躍島嶼之間，跳島療癒旅行適合對大自然、冒險、放鬆、浪漫、寧靜、攝影、社交和互動等有興趣的旅人。不同的島嶼提供了多樣性的體驗，旅人可以根據不同需求，選擇適合的跳島，並在島嶼上盡情享受療癒和探索的趣味。

Why

為何——「跳島旅行為什麼療癒？」

思考最重要的「為何（Why）？」
為什麼這樣的旅行適合這樣的旅客？

跳島旅行通常意味著身處在大自然的海洋、沙灘等，呼吸新鮮空氣、聆聽海浪聲或鳥鳴聲，與自然互動可以減輕壓力、放鬆身心，並提升整體幸福感。跳島也涉及到探索不同島嶼，或透過嘗試不同水上活動等，突破舒適區挑戰自我。此外，跳島旅行提供一個斷開日常生活的機會，這種斷開經歷可以幫助旅人恢復精力，重新充電並調整生活節奏，同時也提供一個機會來重新連結自己與他人，與旅伴或當地人互動，體驗島嶼美學與情感共鳴。這些元素結合起來，使跳島旅行成為一種能夠豐富旅人的療癒活動。

What

什麼——「決定一場跳島旅行。」

「是什麼（What）」旅行？
決定是怎樣主題內容的旅行？

跳島療癒旅行大體上一年四季春夏秋冬皆宜，但有時有不可預期的環境因素導致無法成行，所以需要留意的是各船舶單位的營業訊息，以及各種自然人為環境因素。

When
何時──「什麼時候適合『玩』跳島？」

將「何時（When）」一併考量，
主題內容要搭配「時間」因素，思考何時旅行？

跳島療癒旅行大體上一年四季春夏秋冬皆宜，但有時有不可預期的環境因素導致無法成行，所以需要留意的是各船舶單位的營業訊息，以及各種自然人為環境因素。

Where
何地──「去哪裡跳島療癒旅行？」

將「哪裡（Where）」一併考量，
主題內容要搭配「空間」因素，思考去哪裡旅行？

台灣本身就是個很適合跳島旅行的島嶼國度，本卷除「在澎湖玄武岩群島玩跳」主題路線外，另舉金門浯島文風、馬祖眾霧釀島、珊瑚礁島屏東小琉球、台東雙火山島綠島與蘭嶼；並以圖說的方式推介台灣之外的世界遊蹤，如在希臘愛琴海的藍色中跳島、從波羅的海愛沙尼亞、拉脫維亞與立陶宛向北海航行、越南下龍灣到湄公河，以及亞得里亞海的千島之國克羅埃西亞。

How
如何──「如何規劃一場跳島療癒旅行？」

「如何（How）」思考上述種種步驟後，進行旅遊策展規劃。

除了本卷的作者視角內容之外，邀請讀者發揮「自主性」，找出自己覺得符合這療癒主題的景點？您有想到哪些呢？跳島療癒旅行在路上，GO！

跳島療癒旅行在路上5W1H

（GO）

在澎湖玄武岩群島玩跳島

跳島菊島澎湖

澎湖古稱「西瀛」、「澎海」、「平湖」，早期歐洲人稱 Pescadores，漁人之島。先民開拓澎湖比台灣早400年，元世祖（西元1281年）於澎湖設置巡檢司，明天啟2年（西元1622年）荷人攻取澎湖後，修築砲台、防守海盜，西元1624年荷人被明將驅逐至台灣；甲午戰爭後，清廷將澎湖割讓予日本，戰後，設置澎湖縣政府。

從台灣至澎湖交通相當便利，可搭乘飛機或船舶，並配合節慶不定期開設特殊船班，如花火節曾開設麗星郵輪，名勝世界郵輪往返高雄、香港亦停泊澎湖，能體驗如加勒比海群島等大型船舶跳島之旅，從台灣至澎湖群島。每年夏天，澎湖縣政府舉辦的海上花火節，燦爛奪目的高空煙火，吸引眾多遊客專程來到澎湖，為的是觀賞這一絕妙的跳島風情。

1 2
 3 4

①遊輪停泊於馬公港　②投向海洋的擁抱是跳島澎湖最迷人的體驗　③燦爛的高空煙火打亮澎湖灣
④澎湖海上花火節已成為台灣重要節慶，吸引眾多遊客來訪

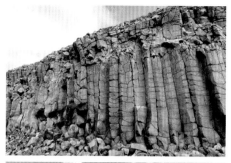

● 台灣世界遺產潛力點澎湖玄武岩

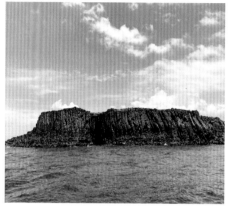

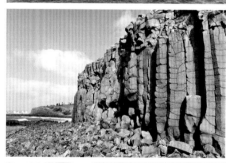

　　菊島澎湖，是玄武岩群島，由90座島嶼所組成，海岸線總長320公里，是台灣唯一的島縣。以馬公本島所占面積最大，其次依序為西嶼、白沙、望安與七美。一般澎湖的旅遊主要以馬公本島的南環與北環為主，再加上南海諸島，以及北海的吉貝嶼；南海諸島是以七美、望安為主。

　　「澎湖玄武岩自然保留區」為台灣世界文化遺產潛力點，其特殊價值在於「氣勢磅礴的柱狀玄武岩渾然天成，有傾斜狀、放射狀、倒臥狀等奇特地景，全球少見。」玩跳澎湖群島，處處是大自然不可思議的奧妙，本區的地質年代是台灣海峽火山熔岩最活躍的年代，係玄武岩熔岩經多次地底裂隙湧出地表冷卻而成，至今仍保留非常獨特與優美的玄武岩地景，而由玄武岩組成的島嶼受到海蝕作用形成海崖、

1　①氣勢磅礴的柱狀玄武岩顯示大自然不可
2　思議的奧妙　②由玄武岩組成的島嶼受到
3　海蝕作用形成海崖、海蝕洞等美景　③獨
4　特與優美的玄武岩地景　④世界最美麗海
　　灣 IN 澎湖拍照看板

海蝕洞、海蝕柱、海蝕溝等天然美景，在亞洲地區群島中更是少見，符合世界遺產登錄標準，故由文化部邀請 UNESCO 專家評定為台灣世遺潛力點。

● 跳島望安

MAP

從馬公市南海遊客中心搭船跳島往南方，第一站為望安鄉，以綠蠵龜和花宅聞名的望安，由於交通方便以及多樣的觀光資源，成為許多旅人到澎湖跳島旅遊的選擇之一。搭乘交通船約 50 分鐘的航程抵達望安島。

望安嶼名稱來自早期居民以「牽罟（地曳網）」圍捕魚類而被稱作「網垵」，而後隨時間改稱「望安」，由 18 個島嶼所組成，有人居住者僅有望安島、將軍澳嶼、東吉嶼、東嶼坪、西嶼坪、花嶼六個島嶼。

由於位處偏遠、海流湍急、岩壁陡峭，人跡罕至，因此，每年 4 月至 9 月已成為保育類珍貴稀有鳥類的繁殖天堂，2002 年更發現瀕臨絕種的海洋野生動物—綠蠵龜上岸產卵，極具研究與保育價值。島上

1　①望安多家民宿一出房門就都是海景
2　②名列「世界文化紀念物守護計畫」的望
3　安花宅　③綠蠵龜觀光保育中心外觀就像
4　巨大海龜　④在望安有機會了解綠蠵龜相
　　關保育

有「綠蠵龜產卵棲地保護區」以及「綠蠵龜觀光保育中心」,保育中心的外觀就像一隻富於現代感的巨大海龜,館內展示綠蠵龜生命史、澎湖南海保育類生物區。旅人有機會可以看到綠蠵龜並了解綠蠵龜相關的保育生態。

這裡更是文化資產重鎮,「望安花宅」聚落擁有300多年歷史的古建築群,列為「世界文化紀念物守護計畫」。

● 澎湖南方四島國家公園

澎湖南方四島於2014年成為台灣第9座國家公園,也是繼東沙環礁國家公園之後的第二座海洋國家公園,範圍包括:東吉嶼、西吉嶼(藍洞)、東嶼坪嶼、西嶼坪嶼等四個島嶼及鄰近礁岩小島和海域。

MAP

1　①澎湖南方四島國家公園是台灣第九座國
2　家公園　②澎湖南方四島國家公園包括東
3　吉嶼等　③南方四島國家公園涵蓋礁岩小
4　島和海域　④南方四島管制區之外亦是浮
　　潛與水上活動的朝聖地

● 跳島東吉島

南方四島中,東吉嶼最繁華有
3000人居住,東吉嶼和台南較近,
反而離澎湖本島較遠,捕魚和航運
貿易盛行,島民富裕後就蓋起洋樓
古厝。如今,這是個羊比人多的島
嶼,東吉燈塔是島上最高點,若是
有機會過夜,體驗慢活的小島風
味,療癒度不在話下。

● 跳島西吉嶼

位於澎湖西吉嶼的「藍洞」(灶
籠),是澎湖獨有的透天海蝕洞,
洞內氣勢磅礴的玄武岩柱隨著洞內
湛藍海水反射出不同深淺的藍色,
非常美麗。該島為無人島,加上海
流凶險、港口條件不佳等交通不便
因素,使其無人為破壞,保留住完

1　①東吉島夜色　②羊比人多的島嶼　③東
2　吉燈塔是島上最高點　④東吉島未有觀光
3　飯店,民宿是過夜的好選擇
4

整的天然景觀，可由東吉島租船巡航，遠觀地景。現屬於澎湖南海玄武岩自然保留區管理，需申請許可方能登島。

　　玄武岩的黝黑色彩和垂直線條，和藍綠色的海水的對應。長達800公尺的柱狀玄武岩海崖，氣勢磅礴，被譽為「澎湖第一景」。

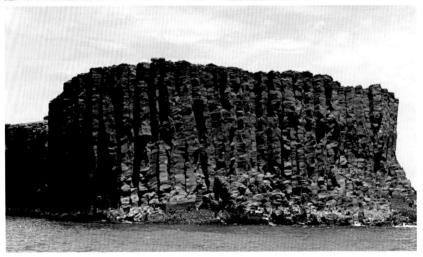

1 2
3

①澎湖西吉嶼被譽為「藍洞」，美不勝收　②旅人可由東吉島租船巡航，遠觀藍洞地景　③玄武岩的黝黑色彩和垂直線條，和藍綠色海水的對應

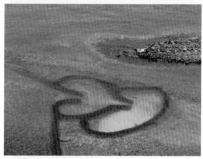

1　　①小台灣石滬
2　　②雙心石滬
3　　③七美島上可見漁村生活
4　　④澎湖本島石滬

● 跳島七美

　　從望安島至七美島距離11浬，約需30分鐘航程。七美著名的雙心石滬與小台灣石滬，亦為旅人的澎湖印象。七美雙心石滬是由兩個石滬組成，形狀像一對相互靠近的心形，因此得名雙心石滬。兩個石滬坐落在海岸，使用當地材料，並利用海水與風力等力量，形成了一個完整的漁場。跳島七美島，了解到澎湖漁民使用石滬捕魚的歷史和文化，欣賞到美麗的海岸和漁村風貌，感受到自然與人文的交融之美。

● 石滬

　　石滬訴說著人與海洋的歷史關係，見證了討海人與海長年深切的依存。這種古老的捕魚方式之一，「墩」又稱「鱠仔厝」，意指在潮間帶以玄武岩或咾咕石堆疊成有開口的小石堆。由於礁岩底棲魚類（以玳瑁石斑魚居多）具有洄游棲息近岸礁石的特性，漲潮時，洄游至墩內，待退潮時，捕魚者用魚網圍住石墩，魚群受到拆墩驚嚇，即可起網得魚。然而在捕魚方式不斷更迭

1
2
3
4

①「澎湖石滬群」為台灣世界遺產潛
力點之一
②搭船前進東海
③燕鷗來訪
④體驗海釣

的今日，石滬的歷史意義已大於生存意義，「澎湖石滬群」亦為台灣世界遺產潛力點之一。石滬位於潮間帶上，用石塊堆疊而成。漲潮時帶進魚群，退潮時則阻斷魚群退路，把魚群圍困在石滬內。石滬是澎湖先民的冰箱，也是海上財富的來源。全世界的石滬不到600口，其中500多口在澎湖，北海的吉貝島就有88口。

● 跳島東海

在南海、北海之外，東海跳島體驗近年易受旅人喜愛，跟著資深船長一起前進東海，海上巡航諸如員貝嶼、鳥嶼及雞善嶼，若天候許可還有機會看到果凍海，以及海上壯闊鳥嶼玄武海岸，航行的玄武岩保留區，都是台灣世界遺產潛力點，雞善嶼、錠鉤嶼、小白沙嶼，夏日燕鷗來訪，可以體驗餵食，一大群極微壯觀。此外，東海海域珊瑚礁群遼闊多底棲魚類，使用沉底釣法，手中握著魚線，體驗魚民海釣的滋味，珊瑚礁釣魚浮潛、海上獨木舟、SUP，亦有7、8月鳥嶼限定海膽生食，構成華麗的東海生態體驗之旅。

1	①豐富的水上活動
2　3	②海膽生食體驗
	③雞善嶼一隅

● 馬公島環北線

馬公島北環有白沙鄉與西嶼鄉，環北島之旅主要路徑有通梁古榕、跨海大橋、二崁聚落，若是冬日走訪有機會遇到「小門吹雪」。

白沙鄉這邊的通梁古榕，樹齡已達300多年，枝葉繁盛茂密，使榕樹向四方擴展，形成天然的遮陽棚，是世界上難見的大榕樹。

二崁聚落，以咕咾石和玄武岩為外牆的古厝充滿懷舊氛圍。

大菓葉柱狀玄武岩是澎湖本島最容易親近的柱狀玄武岩，颱風凝結的水波紋理，像喚醒沉睡千年玄武岩似的迷人極了。

西嶼大菓葉柱狀玄武岩整齊排列、沈睡千萬年，因為海底下溶漿因為地形上升，溶漿冷卻收縮之後，岩體產生的五、六角形的岩柱破裂，形成非常特殊的景觀。

小門嶼最初是西嶼的一部分，因海水侵蝕將相連的陸塊吞噬，使其成為一獨立島嶼，後建小門橋將其與西嶼相連。小門嶼屬典型的方山地形，特殊的地形景觀正是澎湖的縮影，除了鯨魚洞

MAP

的海蝕拱門外，其旁的海蝕崖、海蝕柱及下方的海蝕凹壁，可說是名符其實的地質教室。

● 馬公島環南線

馬公島南環指的是馬公市、湖西鄉；環南線之旅，風櫃沿岸滿是柱狀節理發達的紅褐色玄武岩，由於經年累月不斷地被海水侵蝕而形成狹長的海蝕溝，海蝕溝的底端再被侵蝕形成令人嘆為觀止的海蝕洞。當大量的海水灌入洞中時，擠壓空氣而發出低沉的聲響，如同鼓聲一般，「風櫃濤聲」也因此馳名；受到擠壓的空氣會形成強風夾帶水氣，從玄武岩上方的裂縫噴出，形成「水柱噴潮」奇景

1 ①小門吹雪
2 ②小門嶼地質教室
3 ③風櫃濤聲
4 ④水柱噴潮奇景

● 馬公島老城區

提到澎湖就不能不造訪澎湖天后宮。1983年12月28日被列為一級古蹟（現稱國定古蹟）的澎湖天后宮，原名「媽祖宮」，建於1604（明萬曆32）年，現今樣貌是1985年重修的。這座媽祖宮是全國最早創建的媽祖廟，樓上清風閣若開放時可看典藏古物。由當時中國大陸福建湄洲沿海居民將所信仰的媽祖分靈而來，希冀保佑出海捕魚的船隻。久而久之，媽祖宮渡口被漁民簡稱為「媽宮」，這也就是「馬公」地名的由來，另有媽公城，順承門樓景觀為歇山式建築。

在澎湖群島玄武岩遊走，體驗地質面貌的同與異，台澎金馬大大小小的多樣島嶼，本來就是海島國家，只是歷史常讓我們忘記了原有的身分。

這樣說來，「想起自己是誰」，「想」也是療癒旅行告訴旅人的很重要的事。

1　①乞龜為澎湖元宵特殊祭典
2　②國定古蹟澎湖天后宮
3　③老城區巷弄間特色老舖

1		①洪深耕美術館
2	4	②順承門樓
3		③順承門樓連接篤行十村聚落
		④順承門外

● **金門浯島文風**

　　金門舊名浯州，明洪武年間，取其「固若金湯，雄鎮海門」，改稱「金門」，被視為海疆重鎮。在近代史上因多場戰役，留下多處戰役史蹟紀念地，其中以翟山坑道是最具代表性的海上堡壘；瓊林坑道是民防代表，並因長期實施戰地政務體制，保存了一個難得的完整特殊的自然生態體系。於是，1995年成立金門國家公園，是第一座以維護戰地史蹟、文化資產為主，兼具保育自然資源的國家公園。

1　2
3
4

①700年歷史的水頭聚落　②金酒公司有顯著的高粱酒地標　③豐富閩南文化匯集金門　④多處戰役史蹟紀念地成為金門獨特風情

　　金門擁有豐富閩南文化，以傳統燕尾、馬背樣式述說當地人文底蘊，漫步在歷史長達700年的水頭聚落，彷彿穿越時光隧道。水頭村民除了以農漁維生外，也多從事走船經商，遠赴南洋開創商機，成功歸國回饋鄉里，並建蓋一座座西洋味濃厚的洋樓大厝，最為醒目的是「得月樓」。

　　春秋兩季，滿山遍野高粱田一片金黃，初蒸餾微溫的高粱酒原味，填滿整個空氣，是金門獨有風情。金門高粱酒經過二次蒸餾、二次發酵的古法釀造，沒加香精和糖等添加物，有「醉不上頭」特性，堪稱得天獨厚。

旅行連江縣，仍留有戰地標語，凝　　台灣文博會「馬祖館」設計
結時代

● 馬祖眾霧釀島

連江縣最為旅人稱道的除了藍眼淚外，是位於馬祖北竿島北方的芹壁村，靠著捕蝦、曬蝦皮繁華的村落，古宅群順著山勢成梯形羅列，櫛比鱗次，各戶間互不影響展望空間，建材以花崗岩等火成岩為主。由於石材質地粗糙且富青白、黃褐、磚紅等色澤，相間堆砌成的美麗石屋，與環境相融合；考究的屋頂、用來排水的「鯽魚嘴」及用以鎮宅避邪的石獅等，皆為閩北建築的代表作。走在芹壁村的清晨或黃昏時，賞海景、聽濤聲，有浪跡天涯的療癒感。

連江縣政府近年致力推廣文化旅遊，如在台灣文博會「馬祖館」設計中，在空間重現馬祖氛圍，同時推出沉浸式導覽體驗，讓演員化身為導覽員，引領人們走進島嶼故事；旅客最後也可至「島嶼Bar」啜飲特調飲品，享受融入馬祖風味元素的微醺時光。

● 珊瑚礁島屏東小琉球

琉球嶼，俗稱小琉球，屬屏東縣琉球鄉管轄，是全台唯一的珊瑚礁島。海洋資源得天獨厚，由碧海藍天、貝殼砂沙灘、嶙峋怪石群組成，島上山壁有著珊瑚化石遺跡，本島90%以上是珊瑚礁裙海岸，包括海蝕礁平台與崩崖，低潮線附近的石灰岩，間隔著深淺不一的海蝕溝，將隆起的石灰海岸切割成無數長條形岩脊。

美人洞園區有「海上樂園」提字，此區各式植被豐富，珊瑚骨骼化石隨處可見

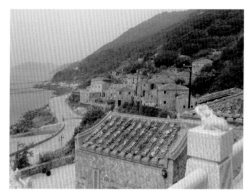

1 2 ①馬祖北竿島北方的芹壁村為
閩北建築的代表
②「解救大陸同胞」標語

　　全島主要景點由一條環島公路串連，機車是主要交通工具。著名景
點有花瓶岩、美人洞、山豬溝、蛤板灣、烏鬼洞等，以及迷人的朝日與夕
陽、夜晚絢爛星空、多姿多彩的潮間帶生態，因為陽光充足，水質清澈，
孕育許多海洋生物，在潮水退去之後，海陸交界處露出的平台，就有海
星、海膽、陽燧足等，是一處非常適合生態觀察的戶外場所。近年更以海
龜復育，成為旅人朝聖之地。

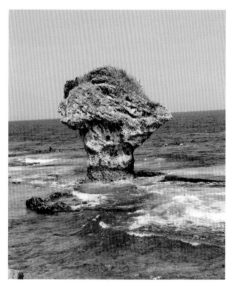

1 2　　①碧海藍天佐嶙峋怪石成為小琉球迷人地景　②小琉球吸引許多旅客，海洋資源得天獨
3　　厚　③小琉球是全台唯一的珊瑚礁島

● 台東雙火山島綠島蘭嶼

台東雙火山島綠島與蘭嶼，除了從台東搭乘小飛機抵達外，亦可搭船跳島。

綠島有火燒島之稱，朝日溫泉是少見的海水溫泉，屬硫磺泉，帶有海水鹹味，在大海藍天下享受泡湯。自然的海底景觀，也是潛水者的天堂。

東部海岸國家風景區管理處調查的海、陸域生態影音資料轉化成綠島遊客中心展示

在人文方面，綠島在戒嚴時期曾經是關押政治犯的地點，現每年舉辦「綠島人權藝術季」。

蘭嶼的達悟族語「Pongso no Tao」意思是「人之島」，舊稱「紅頭嶼」，後因白色蝴蝶蘭而改名為「蘭嶼」。海洋民族達悟族人生活方式與傳統文化皆繞著飛魚文化，重視自然共生的理念。蘭恩文教基金會設有達悟生活文化展示園區，內有蘭嶼文物館，展示珍貴達悟生活器物與傳統飾品，並代售在地手工編織和木雕藝術，戶外則有傳統地下屋建築群，亦有文化導覽，串連在地族人與世界旅人的展演交流場域。

①綠島遊客中心，很適合當綠島旅行的第一站　②拼板舟對於達悟族具有神聖意義　③蘭嶼民宿與餐廳常見各種旅遊地圖繪製

1
2
3

跳島療癒的世界遊蹤

在「希臘」愛琴海的藍色中跳島 *All time classic*

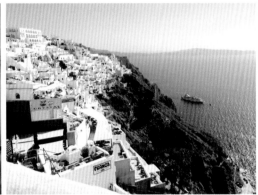
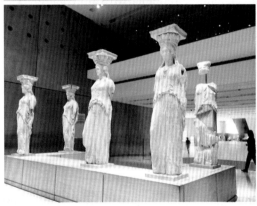
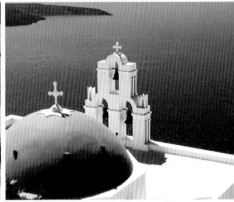

1 2
3 4

① 奧林匹克運動會的全人精神來自於古希臘美學。希臘半島雅典「國家考古博物館」，可見「膜拜青春」的古希臘人體美學，典藏代表作為 Poseidon，是神話也是投擲標槍選手，成為後世人體比例的典範　② 西方「旅行」的原型，或許是荷馬史詩《奧德賽》，愛琴海跳島，傳說中的亞特蘭提斯　③ 雅典城「新衛城博物館」，基地就在古代遺址，並與衛城有視覺連線，讓三樓帕德嫩神殿的雕刻與遺址有相呼應連結。館內亦展示考古成就，如被藝術史家溫克爾曼稱為「高貴的單純、靜穆的偉大」，後經考古溯源其實古希臘雕塑有飽和度高的繽紛色彩，挑戰與開拓藝術旅人視野　④ 愛琴海諸島跳島，最知名的聖托里尼島的色彩印象，肯定是藍色的。航行在愛琴海的藍色之上，有希臘正教同行

從波羅的海「愛沙尼亞」、「拉脫維亞」與「立陶宛」向北海航行

1 2 3
4 5

① 圍繞波羅的海的三個國家，由北而南分別為愛沙尼亞、拉脫維亞與立陶宛，都在 1991 年脫離蘇聯獨立。在波羅的海前進北海的郵輪航行。日落北海，有太陽直線落入海平面的美麗　② Real is beautiful 是立陶宛（Lithuania）觀光標語，首都維爾紐斯 Vilnius，城區三國獨立連線的起點站，二百萬人手牽手，牽起立陶宛＋拉脫維亞＋愛沙尼亞的獨立，歷史的腳印在奇蹟石旁實踐　③ 首都之外的西奧里艾小鎮聖十字山，為了被迫害與流亡西伯利亞的人們祈禱，為基督信仰朝聖地　④ Epic Estonia 是愛沙尼亞（Estonia）觀光標語，首都塔林是歐洲北部唯一保持著中世紀外貌和格調的城市，整個老城區都是 UNESCO 世界文化遺產，歷史博物館除歷史展示外也舉辦音樂會　⑤ Best enjoyed slowly 是拉脫維亞（Latvia）觀光標語，首都里加 Riga，分新城與舊城，舊城區滿滿的 Art Nouveau 新藝術建築，造就里加美麗的天際線

「越南」從下龍灣到湄公河 *Timeless charm*

1 2
3 4

① UNESCO 世界自然遺產，也被票選為新七大世界奇景「下龍灣 Halong Bay」，面積廣達 1553 平方公里，散落著 1969 個島嶼，對越南人而言，是生命的神聖象徵　② 下龍灣跳島，海上遊輪之旅，包含如越式春捲烹飪教學、清晨甲板打太極拳等船上活動，更能欣賞到日落與日出的美景。遊輪旁常見小艇兜售雜貨　③ 下龍灣位於北越，航行之旅多數從越南首都「河內」啟程。Thong Lang 昇龍 - 河內建都千年。三十六街區多元文化混搭，亦為 UNESCO 世界文化遺產。千年中國、百年法國、冷戰與越共歷史多樣交織，這個複雜國度的觀光標語叫做 Timeless Charm 永恆的魅力　④ 在北越下龍灣航行之外，到南越也可體驗航行大河，有些偉大的河流孕育著人類的文明，湄江肯定是其中翹楚，從中國、圖博、寮國、緬甸、泰國、柬埔寨，來到越南，湄公河在西貢以南分九個河口出海，浪漫的越南人又稱她為九龍江

亞得里亞海的千島之國「克羅埃西亞」 *Croatia Full of Life*

1 2
3 4

① 亞得里亞海跳島之旅呈現「千島之國」克羅埃西亞的迷人　② 科楚拉島（Korcula），以傳奇的旅行家馬可波羅 Marco Polo 出生地聞名於世　③ 杜布尼克（Dubrovnik）被美稱為「亞得里亞海之珠」、「斯拉夫的雅典」，UNESCO 於 1979 年指定為世界文化遺產。1991 年南斯拉夫內戰遭破壞經修復再生，城市臨山濱海，漫步在城牆上，十餘座半圓形堡壘，紅瓦白牆古城　④ 跳島造訪赫瓦爾（Hvar），歷史源起於古希臘時期，島上的文化古蹟呈現出華麗的威尼斯風格，沿著滿滿薰衣草山路，有紫色的香氣，和滿滿紫色的貨品

思遺產療癒旅行

Who
誰——「怎樣的人適合遺產旅行？」

旅遊策展，最先要先思考的是確認「對象是誰（Who）」。觀察思考 Who 的旅行需求為何？

無論旅人是歷史愛好者、藝術愛好者、文化探索者、學術研究者、探索冒險者、教育工作者、靈性尋求者、文學與電影愛好者，還是文化交流者，文化遺產旅行都為這樣的需求提供了一個豐富多彩的體驗，讓旅人更深入地瞭解和欣賞多樣性的文化遺產，並豐富自己的知識和體驗，達到遺產旅行的療癒。

Why
為何——「遺產旅行為什麼療癒？」

思考最重要的「為何（Why）？」
為什麼這樣的旅行適合這樣的旅客？

文化遺產旅行帶給旅人對過去的連結，讓我們能夠更深入地了解我們的歷史文化根源。透過參觀歷史遺址、古蹟或文化聚落，我們可以親身體驗並感受過去的文化傳承，這種連結和認同感能夠更理解我們的身分，擴展對不同文化的理解和尊重，並促進文化的交流互動。文化遺產旅行之所以具有療癒效果，是因為它能夠帶來歷史連結與身分認同、教育和學習機會、心靈寧靜與沉思、文化藝術的美學享受、情感共鳴和連結。這些元素結合起來，使文化遺產旅行，成為療癒的旅行體驗。

What
什麼——「決定一場遺產旅行。」

「是什麼（What）」旅行？
決定是怎樣主題內容的旅行？

本卷以「四海一家全台眷村聚落」作為遺產療癒旅行主題旅遊路線。

When ── 何時──「什麼時候適合『想』遺產？」

將「何時（When）」一併考量，
主題內容要搭配「時間」因素，思考何時旅行？

遺產療癒旅行大體上一年四季春夏秋冬皆宜，但有時有不可預期的環境
因素導致無法成行，所以需要留意的是各遺產單位的營業訊息，以及各
種自然人為環境因素。

Where ── 何地──「去哪裡遺產療癒旅行？」

將「哪裡（Where）」一併考量，
主題內容要搭配「空間」因素，思考去哪裡旅行？

台灣有多元族群文化遺產，本卷除「四海一家全台眷村聚落」主題路線
外，另舉客家族群六堆我庄、桃源裡的原住民族群文化、淡水歷史遺
跡雲裡找門，連結傷痕觀光的國家人權博物館。並以圖說的方式推介
台灣之外的世界遊蹤，如波蘭、巴勒斯坦、波士尼亞與赫塞哥維亞，
以及柬埔寨吳哥窟世界遺產。

How ── 如何──「如何規劃一場遺產療癒旅行？」

「如何（How）」思考上述種種步驟後，進行旅遊策展規劃。

除了本卷的作者視角內容之外，邀請讀者發揮「自主性」，找出自己覺
得符合這療癒主題的景點？您有想到哪些呢？遺產療癒旅行在路上，
GO！

遺產療癒旅行在路上 5W1H

GO

聚落 四海一家全台眷村

● 族群文化遺產─眷村

　　遺產、文化資產，是一個民族所累積的文明精華。根據台灣《文化資產保存法》定義，文化資產是指具有歷史、藝術、科學等文化價值，並經指定或登錄之下列有形及無形文化資產。

　　有形法定文化資產，係指經文化資產保存法進行公告指定或登錄之古蹟、歷史建築、文化景觀等，法定文化資產本身就是台灣多元歷史之見證，亦是台灣豐富的歷史觀光資源。

　　無形文化資產則為：傳統表演、藝術傳統工藝、口述傳統、民俗傳統、知識與實踐。

為保存及發揚海軍歷史、文物，還有軍眷一家信念及珍貴回憶，在原中正圖書館設立了「左營軍區故事館」延續海軍記憶與左營眷村的故事，位於四海一家餐廳旁

　　從考古學研究可知，台灣史前文化出現很早，但進入有文字紀錄歷史年代則較晚，17世紀大航海時代，台灣成為海權國家殖民地，1624年荷蘭人占領作為經貿據點，同一時期西班牙人1626年占據基隆與淡水；早期漢人渡海來台，1661年起鄭氏家族以台灣為根據地，1683年起滿清帝國統治台灣212年，漢人移民社會發展成形；1895年台灣、澎湖割讓給日本，經50年殖民統治，日人以南進基地思維，建立現代化行政體系、交通、公共衛生等基礎建設；二次戰後國民政府遷台，轄有台澎金馬，工業經貿有所成就，並在各種民間社會運動鬆動下，逐漸由威權體制走向民主化。各種統治政權的多重性，形塑台灣歷史特色，皆成為多元歷史文化遺產一部分。

1 2　　　　①國防部海軍四海一家餐廳　②以江浙菜聞名的四海一家　③「四海一家」成立於1950年
3 4　　　　「風華榮耀一甲子」，為高雄眷村美食的代表店　④軍史館情境展示，這是一個講述海軍、
　　　　　　土地與人民的故事館

● 台北四四南村

　　台灣是多元族群共同生活地方，移民社會是台灣發展特色，眷村，在台灣是一個極為特別的時代遺產，當時的國民政府為了照顧因國共內戰局勢丕變，而離開中國大陸的軍民及其親屬，因此有了眷村的設置。眷村文化之所以珍貴是凝聚了來自五湖四海的人們居住記憶，從中孕育出了獨特的生活型態、生命經驗及價值觀，然而隨著社會、都市的發展與變遷，以及在政府的眷改政策下，眷村文化逐漸消逝，台灣許多縣市皆設有眷村文化保存空間，展示1949年隨國民政府來台各省居民四海一家生活況味。

　　台灣對於眷村活化常用的結合文創產業模式，例如位於台北市的四四南村，即轉型為信義公民會館暨眷村文化公園。

1
2
3

①緊鄰台北101，隨著社會變遷，眷村拆除改建成文教特
區，並保留部分連棟式平房　②早年為眷村，裡面部分
房舍改建為信義公民會館，作為舉辦活動及展演的開放空
間　③由於住戶均為聯勤第四十四兵工廠的廠工，因而得
名「四四南村」，園內有許多展覽空間

⬤ 澎湖篤行十村

　　位於澎湖馬公本島，2007年公告為澎湖縣歷史建築，規劃都市計畫「眷村風貌特定專用區」。連結國定古蹟的「順承門」與「媽宮古城牆」，成為帶狀的人文歷史景點。出生於此的有「我的未來不是夢」張雨生與「外婆的澎湖灣」潘安邦，現除園區文創商店外，亦進駐有如獨立書店「沿菊書店」，連結閱讀推廣、藝文活動、文創市集、社區創生等領域資源，帶動文化觀光。

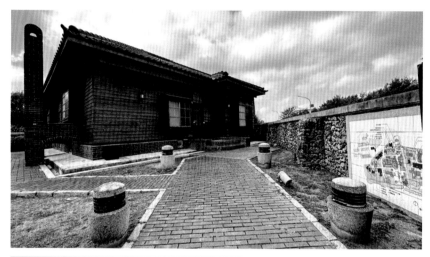

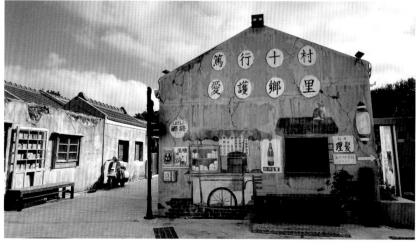

1　①澎湖文化局設有眷村歷史建築規劃展示　②篤行十村
2

①沿菊書店應景節慶裝飾
②沿菊書店窗外景觀
③園區外圍有外婆的澎湖灣
　雕塑
④文創商店
⑤潘安邦故事館
⑥歌曲〈我的未來不是夢〉
　是張雨生代表作之一

● 南投清境社區

　　眷村除以文創方式再生以外，亦有社區營造保存經營方式，如位於南投縣仁愛鄉清境社區，展示1961年從滇緬撤退來台的國軍突擊隊及眷屬離鄉背景、開荒闢地的一部生活史。當年輾轉來此定居的人思鄉之苦與遠在海拔二千公尺的高山上「生·活」的艱辛，加上獨特的「滇緬」文化（傣族、哈尼族、瑤族、拉祜族等），從第一代

到現在第三代，打造了屬於自己的歷史文化，為具有獨特文化的「邊境傳奇」。

● 屏東勝利新村

　　台灣的最南端屏東，1947年由孫立人將軍為首的陸軍單位接收擴建，做為陸軍高階將領眷舍。2007年登錄歷史建築保存，為全台13處眷村文化保存區之一，後獲得文化部再造歷史現場計畫，進行全面性的修繕並招商營運，命名為「勝利星村創意生活園區V.I.P Zone」。

1	①清境社區
2	②從異域到新故鄉
3	③邊境傳奇歷史照片展示
4	④孫立人將軍與勝利新村

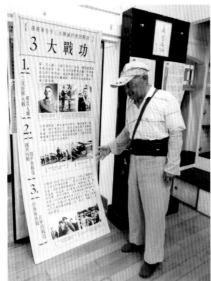

1　2　①熱心的文史工作者解說展示
3　4　②勝利新村為全台13處眷村文化保存區之一，現為勝利文創園區
　　　③軍歌館
　　　④將軍之屋

● 再見八八陸—台灣眷村文化園區

　　全台灣眷村聚落最具規模與指標性的是高雄市，同時
擁有陸海空三軍眷舍：左營海軍、鳳山陸軍，岡山空軍，
替高雄這座港都城市提供了不同的面貌；眷村人因獨特的
地理環境產生強烈國家認同感及階級觀念，眷村文化包含了時代的演變及
各族群融合的居住記憶，在台灣歷史變遷中深具特殊意義。

MAP

在國防部的統計資料中，全台灣軍方列管的眷村共計有886個村，位於高雄市的有58個村，其中左營地區的眷村就多達23處，由此可知，眷村為左營極具特色與相當代表性的聚落景觀。高雄市眷村數量最多的地區即屬左營。

左營海軍眷村是台灣單一軍種（海軍）最大眷村集中區域，自日治時期軍港建設起，國民政府來台後延續擴大，為特定環境變遷下的歷史產物，具特殊之文化價值及時代意義，故2010年將現況保存條件較適之明德、建業、合群新村及其以南毗鄰相關設施範圍登錄為文化景觀，預留保存活化之彈性與發展空間。

左營眷村為重要海軍基地，起源於日軍為解決日本海軍官兵居住需求，於是在軍港周圍建官舍。而後，國民政府來台的官兵眷屬們被安排於左營軍區附近的眷村安頓。

1 2　①中共解放台灣展示牆呈現當時情境背景
3 4　②將軍好宅
　　　③三民主義統一中國展示牆有時代氛圍
　　　④眷村菜系展示

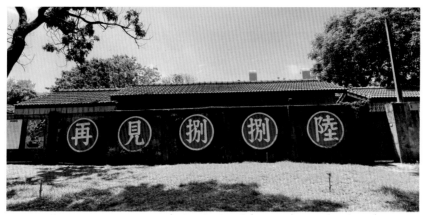

再見捌捌陸外觀

明德新村被譽為全台最高級眷村，為二次大戰日本戰敗後我國海軍接收之日本海軍官舍。西元1949年，海軍總司令部遷駐左營後，分配給當時服役於艦隊之將級軍官及其眷屬們居住，素有「將軍村」之稱。現透過「再見捌捌陸—台灣眷村文化園區」、「將軍好宅」與「轉角壹貳壹」，向民眾展示眷村歲月。

● 建業新村「以住代護」

「眷村是因住而生，我們也期待眷村可以因住而活。」這是高雄市政府文化局提出「以住代護」的政策理念，

為延續眷村的價值及保存，高雄市首創「以住代護」計畫，期待透過公私協力，以實際的居住來維護眷村。計畫申請者來自四面八方，有的人為眷村子弟，更多的人為熱愛眷村生活與環境而匯聚，宛如眷村的縮影重新再現，每戶進駐者，都發揮其所長，去改造屬於他們獨特的空間，也想像著前人所保留的每個建築細節加以延續。

多樣的民宿結合藝術

「以住代護」民宿內部

民宿設計各種文化創意

活化的方式引入民宿機能，適逢2017年修正的民宿管理辦法中，指定或登錄之文化資產、具人文或歷史風貌之相關區域皆可設置民宿。於是高雄市文化局推出了眷村民宿計畫，運用文化資產來經營民宿，將眷村外觀原貌保留並進行內部修復，另外也逐步引進生活機能的住戶，成為眷村文化再生體驗的好去處。

「以住代護」政策已邁向10餘年，也年年舉辦許多相關推廣眷村文化交流活動，比如眷村嘉年華，以及相關眷村美食體驗等。

● 黃埔新村「以住代護」

探索城市的另一頭，從左營到鳳山，台灣第一代眷村為「黃埔新村」，2013年公告登錄為文化景觀，成為法定文化資產。指定理由原為鳳山黃埔新村為孫立人將軍擘劃下具規模的眷村，也是深具時代與歷史的重要意義。鳳山黃埔新村為高雄1930至1980年代軍事重鎮及社會變遷的具體象徵，其與陸軍官校在台復校更名的連結關係更具有特殊文化價值。規模宏大，空間紋理保存完整，建築型態與風貌具多樣性，區內植栽生態豐富，為台灣少數完整留存的日治時期軍事宿舍群。

目前在「以住代護」政策推動下，有多家知名風格民宿與創意小舖。結合眷村元素體驗，促進各種餐飲品牌、商家發掘及認同眷村的觀光效益，除住宿讓觀光客增加在此停留時間外，也能串連吃喝玩樂來感受眷村生活。

黃埔借問站

1
2
3
4

①借問站有趣味裝飾
②不同民宿融合多樣
　創意
③親愛精誠常見於黃
　埔巷弄
④背包客也都能找到
　合宜的下塌之處

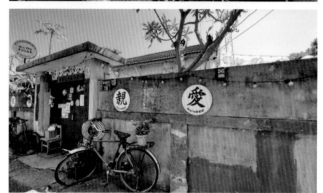

MAP

國防部於眷村內設置展示館　　　　　　　　黃埔新村展示館

● 鳳山黃埔新村展示館

MAP

　　1947年時逢國共內戰，孫立人將軍來台考察後，於原日軍南進基地處成立「第四軍官訓練班」，日遺眷舍就用來安置部屬及其家屬，取名「誠正新村」，為政府撥遷來台後首批設立的眷村之一。1950年黃埔軍校在鳳山復校，位於學校正前方的誠正新村，更名為「黃埔新村」。今國防部於眷村內設置展示館。

前鳳山新村十巷及原海軍明德訓練班

　　原日本海軍鳳山無線電信所，是日本海軍在台所興建的第一座無線通信基地。二戰後日本撤離台灣，國民政府來台改成「鳳山招待所」，直至1962年成為海軍訓導中心，1976年成立海軍明德訓練班，負責管束軍中頑劣份子，一直到2001年裁撤，為國定古蹟。

　　這裡兼具古蹟與不義遺址身分，「鳳山招待所」是日治時期日本海軍三大無線電信所之一，戰後軍方接收便將中間的電信設備大碉堡區改為「鳳山來賓招待所」，成為當時海軍白色恐怖時期重要的審訊地點。被稱為「來賓」的都是軍中的政治犯及思想犯。主要囚禁的建物有辦公廳舍，被

劃分為「優待號」、「普通號」與審訊室，還有被稱為「山洞」的大碉堡。

　　「原日本海軍鳳山無線電信所」為日治時期之三大無線電信所之一，具高度之特殊性與稀少性，且為軍事發展史上之重要設施，具重要歷史文化意義。其生命史包括日治時期軍事電信使用，明德訓練班時期白色恐怖事件與軍事管訓活動，具備重要歷史事件或人物之關係。為國際現存稀有之無線電信設施類型，陣列式的天線圓形排列，原設施之敷地、農田、綠帶、拉線座墩、環形道路、各重要營建物等，呈現雙圓地貌之都市紋理，甚至電信所外圈圓形地界線與土地分割狀況，亦為古蹟之重要元素與紋理。整體空間紋理與設施型態特殊，具重要文化資產價值與意義。部分建造物包括大碉堡、小碉堡、電台與電信相關之附屬設施，均具營造技術之保存價值。

　　鳳山無線電信所的產權目前為國防部所有，高雄市政府透過容積調配，爭取文化部補助，分期分區陸續完成修復活化。

1 2
3

①原海軍明德訓練班指定為為國定古蹟　②此處兼具國定古蹟與不義遺址身分，全區展開修復工程　③被稱為「山洞」的大碉堡

● 文化景觀

聯合國教科文組織（UNESCO）將其定義為「在世界遺產的架構下，文化景觀視為是一種人類與自然互動所構成的景觀，文化景觀闡述了歷經歲月，人類社會與聚落的

黃埔新村為高雄市登錄的文化景觀

演化；它們證明了人類隨著時間在社會與土地的發展。」美食、美景、代表性的產品、獨特的體驗，與代表性的活動，文化景觀不僅僅只是項自然景觀，而是在歷史歲月中，民族與民族之間、民族與地區之間互動所流傳下來的結果。

> 歷史是一種由歷史學家所建構出的不斷移動（shifting）的論述，而由過去的存在中，並無法導出一種必然的解讀：凝視的方向改變，觀點改變，新的解讀便隨之出現。——凱斯・詹京斯（Keith Jenkins）《歷史的再思考》

透過參觀歷史遺址、古蹟或文化聚落，我們可以親身體驗，並感受過去的文化傳承，探索不同的流變的觀點，保持鬆動的態度，讓遺產旅行療癒旅人的靈魂。

左營海軍眷村是台灣單一軍種海軍最大眷村集中區域

眷村漫步

1
2
3

①黃埔新村為台灣少數完整留存的日治時期軍事宿舍群　②黃埔新村區域景觀植栽生態豐富　③明德新村

台灣其他遺產
療癒旅遊點

● 「我庄」客家六堆

　　台灣原住民族、福佬、客家、外省與新移民五大族群，各自有其文化差異，使何謂台灣主體文化更形複雜，加上不同文化殖民及貿易不斷地在交流轉化，這種多元混雜的混沌性特異情境，帶來遺產旅行的療癒。

　　客庄是台灣文化多樣性不能或缺的一環。在台灣368個鄉鎮市區，桃竹苗（北客）和高屏六堆（南客），是高密度客家人口區。「客家委員會」在南台灣轄有「六堆客家文化園區」、北台灣有「苗栗客家文化園區」，整合串聯客庄的文化旅遊資源。

客家六堆是南台灣最重要的客家大社區，分為：前堆（麟洛、長治兩鄉）、後堆（內埔鄉）、右堆（屏東縣高樹鄉、高雄市的美濃區和杉林區）、左堆（佳冬、新埤兩鄉）、中堆（竹田鄉）、先鋒堆（萬巒鄉），結成一個密不可分的網狀文化園區本體。園區座落於屏東縣內埔鄉，展示主題以六堆聚落歷史及在地人文資產為主軸發想，包括紀錄六堆客家聚落開基故事的常設展區，與客家食堂等休閒設施。

1 2
3
4

①「客家委員會」在南台灣轄有「六堆客家文化園區」 ②六堆客家文化園區展示主題以六堆聚落歷史及在地人文資產為主軸發想 ③六堆客家聚落開基故事的常設展區 ④六堆客家文化園區舉辦各種客家文化特展

● 桃源裡的原住民族文化

　　台灣有許多鄉鎮主要由一個特定族群組成，旅行於這些以特定族群為主的鄉鎮，是進入不同天地中體驗。

　　位於南橫的高雄桃源區，南與茂林區為鄰、西與那瑪夏區、甲仙區、六龜區和嘉義縣阿里山鄉接壤、東與台東縣海端鄉和花蓮縣卓溪鄉毗鄰、北部則與南投縣信義鄉為界，位在玉山山脈南麓地區，地形以山地為主，荖濃溪貫穿境內，有豐富的自然生態，加上原住民布農族、鄒族和排灣族等文化，部分地區成為玉山國家公園和茂林國家風景區的範圍。

　　布農文化展示中心位於梅山遊客中心旁，目前由玉山國家公園設置管理，館內蒐羅大量布農族文物及展示傳統生命禮俗、編織服務、建築交通、工技文化等，讓旅客更深入瞭解布農族文化特色與習俗。

1　2
　　3
　　4

①台灣原住民族約有近58萬人，占總人口數2.4%，包含阿美族、泰雅族、排灣族、布農族、卑南族、魯凱族、鄒族、賽夏族、雅美族、邵族、噶瑪蘭族、太魯閣族、撒奇萊雅族、賽德克族、拉阿魯哇族、卡那卡那富族等16族　②桃源區南橫公路行經隧道，以布農族文化作為裝飾　③布農文化展示中心展示布農傳說，讓觀眾認識布農族文化特色習俗　④桃源區以布農族人口居多，旅客可品嚐布農飲食

1　2
3　4

①朱紅色的淡水紅毛城，身世宛如一部台灣史的活見證　②雲門劇場內有雲門舞作等表演藝術劇照展示　③滬尾礮台是清法戰爭之後，清廷為了加強台灣的海防建設，建礮台以利防禦　④滬尾礮台的北側為雲門劇場，是雲門基金會與舞團創作工作的場域

● **淡水歷史遺跡雲裡找門**

　　屹立於淡水的紅毛城以朱紅色外牆為其特色，園區裡有荷西時代、清領時期以及日本時代的建物，是台灣現存古老的建築之一，紅毛城古蹟區，先後經歷西、荷、明鄭、清朝和英、美、澳的管轄，身世宛如一部台灣史的活見證。沿著拱圈迴廊走至紅毛城前廣場，向外眺望淡水河與觀音山的景色，淡水八景之一的「戍台夕照」即座落於此，落日餘暉之美不容錯過。

　　而鄰近古蹟滬尾砲台旁的雲門劇場，遠眺觀音山與淡水河出海口，是台灣第一個由民間捐款建造的劇院，也是華人世界第一個以表演藝術為核心的創意園地，是雲門基金會與舞團創作工作的場域，由此出發，巡演台灣邁向世界。這也是一個匯聚國內外藝術家創作、演出、跨界交流的平台，並透過藝文推廣活動，除了是台灣的「文化名片」，亦是全民共享的綠色園區。

①「白色恐怖景美紀念園區」原為「新店二十張景美軍事看守所」，現址為新北市新店區復興路131號，位於秀朗橋南側，公告登錄為歷史建築　②園區展示歷史照片，敘述1980年3月18日，在台灣民主進程中具代表性意義的「美麗島事件」，在此法庭進行為期9天的軍法大審　③第一法庭為一層樓建物，建於1977年間，原址為籃球場，改建後成為園區內最大的一間法庭而命名「第一法庭」，係警總軍法處審判法庭　④戒嚴時期「白色恐怖景美紀念園區」為軍事、政治、治安案件之審訊、羈押的場所，有許許多多政治受難者在此遭到判刑，在台灣人民爭取人權發展的歷史中，具有特殊意義，現以常設展展示

● 連結傷痕觀光的國家人權博物館

遺產中近年來甚受注目的為「黑暗觀光」與「傷痕觀光」。

台灣最經典的案例為國家人權博物館，是歷史傷痕遺址轉化為紀念的地景，國家人權博物館作為亞洲第一個座落於昔日不義遺址的人權博物館，自2018年成立以來，以「人權」為核心價值，進行空間復原與再現，並打造為持續對話與反思的場域，是人權館推動轉型正義的一項重要任務。

綠島園區是人民記憶的監獄島，景美園區則是軍事審判場域，園區腹地蘊含白色恐怖生命故事，本身就是活歷史的集合體。白色恐怖景美紀念園區是台灣白色恐怖時期羈押和審判政治犯的場所，過去常被稱為警總景美看守所、二十張看守所或景美復興山莊，在民主化之後被保留下來並改建為展覽空間。景美園區主題展依循著「人權」與「空間」，承擔多樣的功能，具備知識性，促進社會大眾認識威權統治。

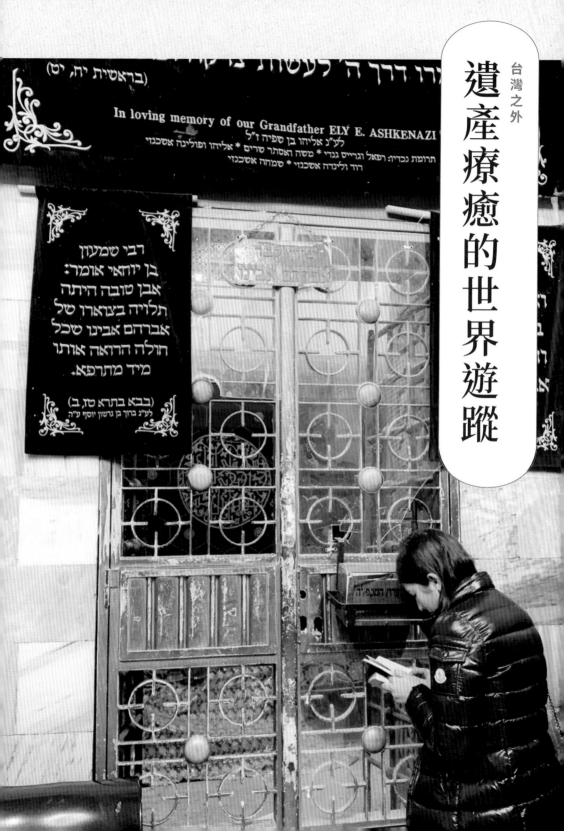

「波蘭」世界文化遺產見證歷史傷痕
Move your imagination

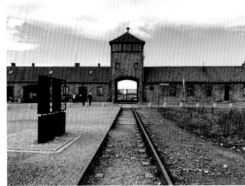

```
1 2
3 4
```

① 二戰間德國在歐洲各地建造了 20 幾座集中營，其中規模最大且最為人知的，即是位於波蘭境內的奧斯威辛集中營，將近五年的日子裡，超過百萬人葬身於此。1979 年，聯合國教科文組織將奧斯威辛集中營列入世界文化遺產，而後 2007 年命名為「奧斯威辛 - 比克瑙 德國納粹集中和滅絕營」 ②「如果在被帶走前只有幾分鐘把最重要的家當裝進一只皮箱，你會想裝什麼？」博物館展示著遺留下來的成千上萬雙鞋子、頭髮、眼鏡、皮箱。他們都死於毒氣室或飢餓、醫學試驗、疾病或苦役，是人類史上最黑暗的傷痕遺產 ③ 七百多年的維耶利奇卡鹽礦，整個地底都是 UNESCO 世界文化遺產，在幾百米深的地下建有教堂、禮拜堂，可以穿越隧洞、欣賞鹽雕礦室，還可以乘坐小船巡遊地下鹽湖，製作各種鹽產品文化體驗 ④ 在波蘭戰火洗禮後，仍保存完整而被聯合國譽為最美麗的歐洲十二座城市之一的克拉克夫老城區，是聯合國世界文化遺產，廣場迴廊可以喝杯歷史咖啡，佐彈奏蕭邦的優雅琴聲

穿越以巴圍牆造訪「巴勒斯坦」

1 2
3 4

①「以巴圍牆」越過圍牆，來到國際間有一百三十幾個聯合國會員國承認的巴勒斯坦國，圍牆上有各種議題畫作　② 巴勒斯坦境內的「伯利恆」為基督宗教耶穌誕生地，伯利恆主誕堂和朝聖之路，2012 年 UNESCO 指定為世界文化遺產　③ 在巴勒斯坦希伯倫老城。亞伯拉罕紀念堂，遇見猶太教、基督宗教與伊斯蘭教共同的列祖。2017 年 UNESCO 指定為世界文化遺產　④ 巴勒斯坦國，是一個由居住在西亞－巴勒斯坦地區的約旦河西岸以及加薩走廊的阿拉伯人所建立的國家，由巴勒斯坦解放組織正式管理。圖為以色列在約旦河西岸的「屯墾區」

「波士尼亞與赫塞哥維納」的遺產記憶
The heart of SE Europe

```
1 2
3 4
```

① 波士尼亞與赫塞哥維納，是由前南斯拉夫獨立出來的國家，首都塞拉耶佛（Sarajevo）的歷史是一部城市戰爭史。城區內有多座戰爭博物館，訴説不同的時代傷痕。老城區有「在塞拉耶佛遇見文化（分界線）」，這是歐洲唯一一座伊斯蘭教、天主教、東正教和猶太教比鄰共存的大城市，擁有歐陸最多元的宗教色彩，因其歷史悠久與文化多樣性，而被稱為「歐洲的耶路撒冷」 ② 拉丁橋旁設有博物館，展示影響人類的重大歷史事件 ③ 架在內雷特瓦河上的拱型古橋是古城慕斯塔爾（Mostar）地標，戰爭摧毀再重新修建，錯綜複雜的歷史在當地建築留下見證，爬上99階梯清真寺喚拜樓，登上古橋博物館，美麗拱形老橋將居住河兩岸的基督徒與穆斯林聯繫在一起，基督教與伊斯蘭教之間如何和平相處，也成了居民特有的生活態度。2005年該橋及周邊地區被聯合國教科文組織列為世界文化遺產 ④ 塞拉耶佛拉丁橋是奧匈帝國皇儲斐迪南公爵夫婦被刺殺的地點，此事件也成了1914年第一次世界大戰的導火線

「東埔寨」吳哥之美 *Kingdom of wonder*

```
    1
  2 3 4
```

① 吳哥窟是高棉古典建築藝術的高峰，它結合了高棉寺廟建築學的兩個基本的佈局：祭壇和迴廊。由三層長方形有迴廊環繞須彌台組成，一層比一層高，象徵印度神話中位於世界中心的須彌山。在祭壇頂部矗立著按五點梅花式排列的五座寶塔，象徵須彌山的五座山峰。寺廟週邊環繞一道護城河，象徵環繞須彌山的鹹海 　② 文化遺產美學，成住壞空，吳哥之美 　③ 束埔寨曾為法國殖民地，許多文物被收藏在法國博物館，其中位於巴黎的吉美東方博物館，典藏吳哥王闍耶跋摩七世的頭像，安靜內斂，很多悲憫與包容 　④ 在時間的縫隙中，在吳哥，找花樣年華，和廢墟中永恆的微笑。UNESCO 指定之世界文化遺產

祈信仰療癒旅行

Who

誰——「怎樣的人適合信仰旅行。」

旅遊策展，最先要先思考的是確認「對象是誰（Who）」。觀察思考 Who 的旅行需求為何？

體驗信仰的安定人心，信仰療癒旅行適合不同的旅人。無論是對宗教信仰、心靈寄託、靈性提升，或是對宗教文化探索和靈感尋求有興趣的人，不同的信仰和宗教提供了不同的療癒和靈性體驗，因此旅人可以根據自己的信仰背景和興趣選擇相應的信仰療癒旅行，或是嘗試探索不同的信仰療癒。

Why

為何——「信仰旅行為什麼療癒？」

思考最重要的「為何（Why）？」
為什麼這樣的旅行適合這樣的旅客？

信仰或朝聖旅行提供了一個寄託心靈和深化信仰的機會。無論是前往聖地、寺廟、教堂或其他宗教場所，人們常常尋求靈性上的安慰和指引。在這樣的環境中，旅人可以感受到信仰的力量，與宗教傳統和神聖的存在連結在一起。這種信仰力量可以帶來心靈的寄託與慰藉，並提供希望、力量和平靜。它也常涉及與其他信徒或朝聖者的互動和社群支持，這種社群連結可以帶來情感上共同的價值觀和目標，或是提供了一個自我反省和審視價值觀的機會。更有時，涉及參與神聖的儀式。這些儀式提供一種節奏和規律，並帶來心理上的慰藉和安定感，儀式的參與讓人感受到神聖的存在和超越自我的感覺，並使人感到與宇宙和神性之間的連結。

What

什麼——「決定一場信仰旅行。」

「是什麼（What）」旅行？
決定是怎樣主題內容的旅行？

本卷以「台灣意象太子爺」作為信仰療癒旅行主題旅遊路線。

何時——「什麼時候適合『祈』信仰？」

When

將「何時（When）」一併考量，
主題內容要搭配「時間」因素，思考何時旅行？

信仰療癒旅行大體上一年四季春夏秋冬皆宜，但有時有不可預期的環境因素導致無法成行，所以需要留意的是各宗教信仰營運單位的訊息，以及各種自然人為環境因素。

何地——「去哪裡信仰療癒旅行？」

Where

將「哪裡（Where）」一併考量，
主題內容要搭配「空間」因素，思考去哪裡旅行？

台灣是眾神之島，處處都有信仰療癒好去處，本卷除「台灣意象三太子爺」主題外，另舉跟著粉紅超跑白沙屯媽祖去旅行、屏東萬金天主堂聖母遊行、台中大里菩薩寺一期一會、屏東東港迎王平安祭典；並以圖說的方式推介台灣之外的世界遊蹤，如以色列聖城、梵諦岡教皇國、印度不思議、馬來西亞多元宗教。

如何——「如何規劃一場信仰療癒旅行？」

How

「如何（How）」思考上述種種步驟後，進行旅遊策展規劃。

除了本卷的作者視角內容之外，邀請讀者展現「自主性」，找出自己覺得符合這療癒主題的景點？您有想到哪些呢？信仰療癒旅行在路上，GO！

信仰療癒旅行在路上 5W1H

GO

跟著台灣意象 三太子爺去旅行

人在現場

● 台灣民間信仰的三太子爺

我們從哪裡來？ 我們是誰？ 我們要往哪裡去？（Where Do We Come From? What Are We? Where Are We Going?）

宗教係人類尋求終極關懷之需求與價值之展現。台灣係一宗教多樣國度，不同宗教在台灣社會皆有其不可忽視之影響力。台灣民間信仰的主要內容，可謂混合了儒教、道教與佛教三教所形成的信仰。其數量之多、分佈之廣，可說是台灣各宗教之最，以媽祖、王爺、觀音、保生大帝、關公、三太子、土地公等為主要神祇。

讓我們跟著三太子來一場療癒之旅。

台灣媽祖廟有500多間，高居第一，而太子爺廟也有300多間。屬於中原神祇的三太子何以那麼多台灣人祭拜？ 這大概可以從鄭成功領台來解釋。

2
1
2

　　鄭成功生於日本九州平戶，父親鄭芝龍，原是縱橫福建至南洋的海商（海盜）。明末唐王的勢力在閩南，受到鄭芝龍的支持，唐王無子嗣，賜姓鄭成功姓「朱」，名間尊稱為「國姓爺」，西方翻譯為「Koxinga」。1646年清軍攻入福建，鄭芝龍見成事不足，欲投降清朝，鄭成功苦勸不聽，終於父子反目，分道揚鑣，於是投筆從戎，以金、廈為基地，欲完成「反清復明」大業。其實，這時鄭成功心情異常鬱卒，父親投降，導致父子反目，不孝之子，何以自處，加上母親被殺，心情 Down 至最低點！後來他發現歷史上也有這一號人物，那就是「封神演義」的三太子李哪吒。

　　李哪吒的父親李靖是商末陳塘關總兵。母親懷哪吒3年6個月，生下一個肉球，李靖以為妖怪，以劍劈開，裡頭正是三太子李哪吒。幼時天資秉異，為太乙真人收為徒弟，練得一身好功夫。在東海，與龍王三子敖

丙發生衝突，殺之，抽龍筋製成腰帶送給不知情的父親，到處惹事生非，李靖欲殺之，以絕後患，因此父子反目。後來李哪吒割肉還母、剔骨還父，自戕而亡，最後，其師父太乙真人以蓮花、蓮藕做成形體，作法復活，此即所謂的「蓮花化身」。此後，哪吒三太子不再是街頭小混混，成為姜子牙的先鋒大將，為武王伐紂立下汗馬功勞，終被封神。

　　鄭成功感悟哪吒的際遇和自己頗為相似，起了投射，興起了信仰療癒效果，於是膜拜三太子，部隊中上行下效，參議陳永華也在家中拜起三太子，部將陳澤等人也都改拜三太子。

1

2

①三鳳宮 Q 化的三太子

②高雄三鳳宮大廟門前豎著兩座活潑可愛的三太子公仔，不再拿著神勇武器，而是人見人愛的棒棒糖

● 電音三太子

　　三太子凸顯台灣民間神明的特殊性，雖然神格高，卻像家人般親切。農曆九月九日是太子爺的生日，可謂台灣民間信仰下半年度最大的盛會，腳踩風火輪，手拿乾坤圈，身披混天綾，童身成神的三太子正義可愛，深受民間崇拜與喜愛。

　　三太子的神威護佑，對叛逆又講義氣的青少年而言，正可博取

世運會上的電音三太子

①「我們超愛世運秀」展覽主視覺
②2009世運帶來一波台客風潮

熱血認同。大人獻上壽桃汽水甚或奶瓶造型的糖果罐，信徒以疼愛孩子的心情來為三太子慶生，這些貼心的供品，更看出除了敬仰多了份疼惜，人神之間原來如此的親近。慶典中神轎的出巡遶境，三太子的「武轎」，踏著七星步伐大幅度的讓神轎擺動，彰顯虎虎生風的神威。在近年台客文化意識不斷抬頭下，這種富有濃厚廟宇民俗的七星步伐間接融入編舞形成創意舞風，搭配電音舞曲演變成獨樹一格的台灣特色舞蹈。

在「可愛是主流」、「神明Q化」的創意氛圍下，無論是雲林北港太子聯誼會、嘉義朴子太子會、或是世運主秀的高雄哪吒會館等，三太子神偶大跳台客舞，以傳統陣頭呼應創新的時代精神，成為流行文化的異軍，更帶出新一波的台客風潮。

2009年在高雄舉辦的世界運動會，表演節目中，騎著摩托車及直排輪的電音三太子全場驚艷，戴上各式螢光眼鏡，隨著電音舞曲搖頭晃腦，結合了台灣特有的文化、宗教信仰與特有的民俗陣頭藝術，不料這種新奇的表演模式卻大受好

凹子底龍水里的化龍宮是三鳳宮的祖廟，三鳳宮的太子爺分靈於
此，而獅甲以舞獅聞名的廣濟宮也是如此

評，隨後的台北聽障奧運會、上海世界博覽會、台北國際花卉博覽會群起
效尤。三太子信仰，不再是廟宇神壇上受人參拜的神明而已，它是活生生
走入民間、和人群合為一體的一種信仰文化。

　　電音三太子的興起顯示台灣本土意識
興起，融合傳統與現代的表演，呈現出一
種世代交替下的民俗文化變遷；電音三太
子擂台競賽、Q版三太子公仔等代表的是
一種新世代潮流，呈現民俗藝陣文化因應
時代變遷衍生出傳承與永續經營的方式。
電音三太子的興起，是台灣社會現象的縮
影。

● 龍水化龍宮

　　鄭成功攻克荷蘭人的熱蘭遮城（今安
平古堡）後，由於糧食嚴重不足，分派各
部隊設立據點屯墾，例如在新營屯田，部

化龍宮主壇

隊在屯田之餘，也結廬膜拜太子爺，新營這個地方也叫「太子宮」。

除了新營以外，另一個較著名的太子爺廟，就是高雄三塊厝的三鳳宮，三鳳宮太子爺是由龍水里（今凹子底）化龍宮分靈而來，而凹子底就在屯墾區左營之旁。化龍宮金碧輝煌，其實在興建新廟之前，往昔皆把舊廟拆掉，如今較有保存歷史的概念，不忍拆除舊廟，便在舊廟周圍蓋上新廟，形成廟中有廟的奇觀，既可保存舊廟，又有新廟空間可資發揮利用。廟宇內部不再是藻井雕棟，而是採用類似歐洲教堂的壁畫，有如米開朗基羅在羅馬梵蒂岡的西斯汀教堂的天穹壁畫「創世紀」一般。化龍宮內也收集了許多太子爺的公仔，也恭奉愛吃蛋的虎爺。

1 2
3 4

①類似歐洲教堂的壁畫　②廟中有廟　③信眾參拜　④恭奉愛吃蛋的虎爺

● 幸福川畔

　　幸福川清領時稱「三塊厝港」，源自大港，是愛河的支流之一。此地的「港仔」，在台語乃指「河川」之意。位於幸福川旁的三鳳宮，原稱「三鳳亭」，位於今建國三路與中華路的交义路口，即今「三鳳宮文化大樓」處。當年開通建國三路，抵觸道路，所以搬到今幸福川（舊稱海墘仔）旁，是由凹子底龍水里的化龍宮分靈而來。現今每逢三塊厝太子爺出巡，要隨著陣頭，太子爺的武轎，遶完三塊厝的中街仔（三鳳中街）、海墘仔（今三民街）及後街仔（三德西街），還要走到鳳梨缶頭會社，再往磚仔窯（今中都一帶），三塊厝太子爺回母廟朝拜。

● 走進三鳳宮

三鳳宮主祀中壇元帥李哪吒太子爺，是全台灣最大的
太子爺廟，是三塊厝的守護神，三塊厝人都簡稱「大廟」。
現今位在河北路上的三鳳宮，坐北朝南，格局方正，不同
於舊廟三鳳亭的典型閩南神廟建築，改採用北方宮殿建築，瑰麗堂皇，後
來許多廟宇也都群起效尤。一般廟前均擺設一對石獅子，男左女右，雄獅
口中含寶珠，霸氣；母獅會帶著獅嵬子一起，充分展現母愛。但是三鳳宮
的廟口除了石獅子外，又有兩座太子爺的公仔，手拿捧捧糖，取代傳統的
手持長槍、腳踏風火輪，稚氣未脫。

爬上階梯，出入廟門是有禮制的，不能亂來，中央的大門，不是泛
泛小民能自由進出，要由龍門進，虎口出，所以一般廟宇的左右兩門都會
有青龍或白虎的雕刻或彩繪，看到龍的圖案就可進入，而由另一門出來就
對了。

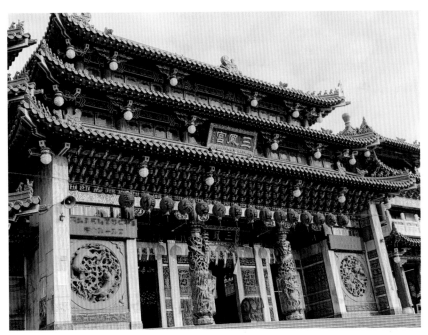

廟口

從三鳳宮正面，有5門，正門有三，屋頂檐下層層斗拱出挑，頗為壯觀，由於不採用一般台灣廟宇的剪黏作品，改為宮殿建築的屋瓦所做成的飛鳥、人物等等，莊嚴肅穆有之，但少了剪粘的俏麗生動。

來到正殿，可謂金碧輝煌，金光閃閃，太子爺正坐其上，但也和藹可親。正廳的藻井富麗堂皇。正廳的樓上是凌宵寶殿，主祀玉皇上帝，由南極仙君、北極仙君陪祀。

凌宵寶殿前的門廊，是一列整齊艷麗的圓紅柱，可以比美台北圓山飯店的「圓山紅」紅柱，其旁就是光明燈的所在。凌宵寶殿的前方左右閣樓正是鐘樓及鼓樓，雖然不是主角，但造型也毫不含糊，鐘聲在東，鼓響西起，站在鼓樓朝東望，鐘樓前的一片燈海。由凌宵寶殿前，鳥瞰紅色燈海，或是由正殿仰望燈海，其壯麗景觀，引發信仰療癒之情。

1　①師傅修復
2　②龍口入
3　③虎口出
4　④太子爺正殿金碧輝煌

　　到了後棟是大雄寶殿，至此楚河漢界區分清楚，在台灣的信仰文化，佛道不分，佛中有道，道中有佛，在三鳳宮大雄寶殿所祭祀的是如來菩薩。

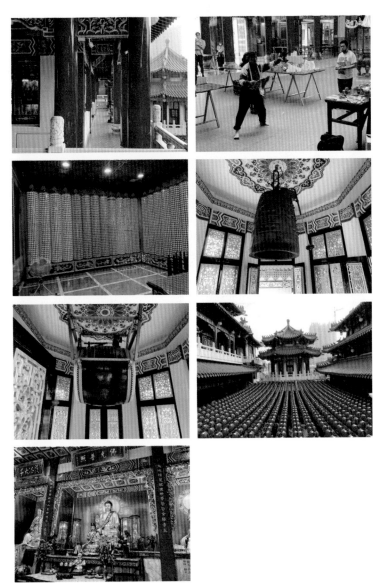

1　5
2　6
3　7
4

①凌宵寶殿前的門廊，是一列整齊艷麗的圓紅柱　②光明燈　③鼓樓　④後棟大雄寶殿祭祀如來菩薩
⑤在一樓的拜殿與正殿間的天井，正碰上道士作法，可能是某家有人生病或受驚嚇，請道士作法解厄避邪驅凶　⑥鐘樓　⑦凌宵寶殿前，鳥瞰紅色燈海

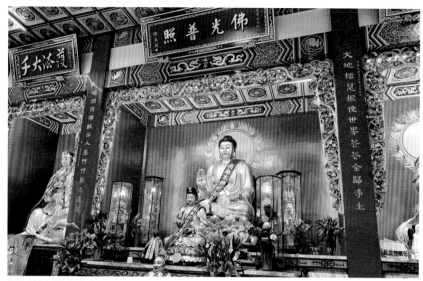

後棟大雄寶殿祭祀如來菩薩

● 廟旁青草街、佛具、粉圓冰

廟旁可以和台北萬華龍山寺比美的是青草街，規模有過之而無不及，除了原本的木屋店家外，近年來也擴散到新建大樓的店面，形成「青草一條龍」。

● 庶民市場三民街

三民街就在三鳳宮後面的街道，與三民市場連在一起。很多名店在此興起壯大，如周家的燒肉飯、阿萬意麵以及廖家黑輪。三民公有市場內的包水餃也不遑多讓。。

說到廟旁的青草街以台北萬華龍山寺最著名，但高雄太子爺廟的青草街也不遑多讓，有多家青草店

1 2
3 4
5 6
7 8

①民間信仰道具店鋪　②若時間允許，不妨試試廟旁青草茶，生津止渴，喝完還想再來一杯　③佛具店鋪　④在青草街角拐個彎往三民街方向，有間粉圓冰，以粉圓、仙草、愛玉主打的剉冰，自助式銅板價，常常一席難求　⑤三民街　⑥三民市場內一隅　⑦市場內另一特色是豬肉攤子都已加蓋，對於食品衛生進行把關　⑧燒肉飯

①鹽水意麵　②烤黑輪　③南北貨批發零售的
「三鳳中街」　④三鳳中街與台北的迪化街比美

1
2
3

①三鳳中街一路上都是南北
　百貨商品
②南北貨諸如香菇、魚干、
　烏魚子、鮑魚罐頭等山海
　食品
③三鳳中街現代化入口

● 三塊厝火車站

　　過了三鳳中街來到三德西街（舊稱後街仔）是台鐵三塊厝車站的所在。

　　三塊厝火車站是高雄城市發展與鐵道歷史空間的重要據點與象徵，為早期台灣鐵路車站設施的具體見證資產，是高雄市現存日治時期木構造火車站之一，建物本身的形式與構法具備歷史價值。

　　旅行到這裡，可見台灣太子爺的膜拜，沿自延平郡王鄭成功，在中國少見祭祀太子爺的廟宇，可是在台灣卻非常興盛。當年，國姓爺鄭成功嘅嘆自己的身世與三太子相似，剋骨還父，蓮花化身，有同病相憐之際遇。近年來三太子以電音舞蹈方式更成為台灣文化意象之一，其極可愛逗趣的造型大改其神明不可侵犯的神聖形象，打破不可高攀的地位，拉近與人民的距離。信仰療癒旅行，讓人探索自己與他人，對於背後的「文化劇本」更能理解，台客風潮與三太子現象，成為台灣文化的某一種縮影，這種社群連結可以帶來反思的機會，讓信仰旅行療癒身心。

新的三塊厝站採用木構建築，按照舊三塊厝的建築藍圖擴大興建

1
2
3

①外表如同舊站，但內
　部卻是新潮設計
②舊式木結構車站至今
　保存完好，新車站比
　照舊車站興建，兩者
　比鄰而居，相互映照
③也有木造迴廊設計連
　接電梯間，減少日曬
　雨淋

台灣其他信仰療癒旅遊點

● 粉紅超跑白沙屯媽祖

「三月瘋媽祖」，除了知名度最高的台中大甲鎮瀾宮媽祖遶境以外，苗栗拱天宮白沙屯媽祖進香也是一大盛會，和大甲媽不同的是，白沙屯媽祖鑾轎沒有固定路線，因此有「最有個性的媽祖」封號，被信徒暱稱為「粉紅超跑」或是「粉紅法拉利」，進香總是充滿驚奇與神蹟，讓許多信徒感念不已。

白沙屯至今保有一個優雅而古典的名辭，來稱呼媽祖進香信眾叫作「香燈腳」，「香」與「燈」自古以來就是信徒對於神佛信服敬慕最基本的奉獻，再透過火的燃燒達到傳達敬意，「香燈」隱含著薪火相傳的意義。

白沙屯拱天宮位於台灣苗栗縣通霄鎮白沙屯，其徒步進香活動為無形文化資產

「腳」指參與的人。所以台語詞彙中「香燈腳」一詞等同於「爐下善信」，指的就是民間信仰的信奉者，也就是信徒的意思。「香燈腳」一詞雖非白沙屯人所創的，但這個古老的稱謂卻被堅持傳統的白沙屯進香先民沿用至今。

　　跟著無法預測最有個性的白沙屯媽祖去旅行，沿途的「辛苦了」、「加油聲」不絕於耳，滿滿都是台灣美麗的風景。或許走進田野小徑、或許涉水過溪，或許進學校和小朋友相會，拱天宮媽想去哪就去哪，跟著媽祖走，在未知旅程中，擁抱「不確定性」，獲得內心安定與療癒。

①媽祖鑾轎被信徒暱稱為「粉紅超跑」或「粉紅法拉利」
②扛轎的轎班／頭家穿著「勇」字制服舉旗、敲鑼，是媽祖的「兵馬」
③每年進香總是吸引大批信徒跟隨

● 屏東萬金天主堂聖母遊行

　　來到屏東萬金，處處可見天主教事物，如街道角落立有聖母像，稱謂「聖母洞」，以保交通安全，旅客平安。萬金天主堂不僅是當地信仰中心，也見證西方宗教融入當地的歷程。天主教聖母遊行活動，通常在天主教特殊節日，如復活節、聖誕節、聖母升天節，最常見的是每年12月的第二個禮拜萬金聖殿堂慶，2012年登錄為縣定文化資產「民俗及有關文物」。

　　主保瞻禮那天（十二月八日前後的星期日），遊行的聖母像與聖母轎安放在聖堂門前，許多人排隊獻上玫瑰花，在聖像旁祈禱片刻。聖母遊行於午後1：30分開始，台灣各地天主教徒多會組團前來共襄盛舉，聖母瑪利亞立像安奉於華麗神轎上，由教友輪流扛出巡，神轎形式是西洋式的，但扛法卻是台灣在地的，虔誠教友一路頌念「玫瑰經」和「哈利路亞」等聖歌。沿著赤山、萬金主要道路緩緩前進，步行約3個小時，再繞回萬金天主堂獻花、詩歌禮拜後落幕。1984年萬金天主堂受教宗若望保祿二世封為「聖殿」，次年台灣地區主教團宣佈聖殿為全國朝聖地。

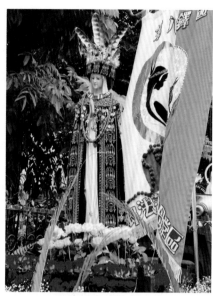

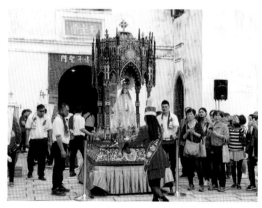

①萬金聖母聖殿是台灣最古老的天主教堂，也是台灣第一座「宗座聖殿」

②萬金天主堂從一八六五年就開始聖母遊行

③聖母瑪利亞立像安奉於華麗神轎上

④聖母遊行，萬金村民非常看重，比聖誕節、過年還熱鬧

● 台中大里菩薩寺一期一會

「眾生，是菩薩的淨土，走出山門，一期一會。」

菩薩寺位在台中大里的大馬路旁，可謂「大隱隱於市」。菩薩寺，吸引許多人前來此靜思尋心，極簡的形式，讓人更能在不受干擾的情況下，觀照內心，住持慧光法師希望以此回應佛法的本質。「這是一座背景式的建築，這個

喜馬拉雅頌鉢，被登錄為
UNESCO 非物質文化遺產

空間是要陪伴你的、讓你找到內在的光明，因此它沒有打算成為主角。」三樓有抄心經的空間，提倡以中觀思想為根本，以禪修生活為修持的現代化臨濟禪宗道場。平時以教學為主，提供學佛者一個修學佛法的空間，並強調佛法即是生活。隔壁設有維摩舍，從日常的簡單生活中，回到生命的本心。寺內傳出的老鉢聲，來自喜馬拉雅頌鉢，是 UNESCO 非物質文化遺產。

1 2
3

①菩薩寺隔壁設有維摩舍
②以禪修生活為修持，處處可見於寺內
③「大隱隱於市」的菩薩寺

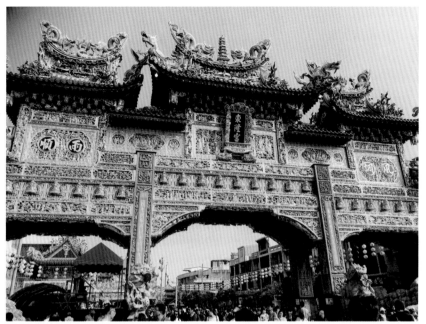

東港東隆宮位於屏東縣東港鎮，是著名的王爺信仰重鎮，主祀溫府千歲

● 屏東東港迎王平安祭典

　　王爺信仰也是台灣民間信仰的大宗，「東港迎王平安祭典」俗稱「燒王船」。每逢三年一科的東港迎王，為期八天，為台灣王爺信仰祭儀經典。從迎王、遶境、宴王到送王，期間各項繁縟祭禮，華麗神轎、威武陣頭藝閣、喧鬧鑼鼓團、七角頭轎班、王馬帥印、虔誠香客等，顯現東港人散發的鄉土熱情和對神明的敬意。

　　東港王爺祭中，王船是最重要的法器，選用上等檜木，講究船型、雕刻和彩繪，動員造船匠師數十位，耗時約一年光景。「送王」時序，卯時一刻，懸掛於船頭鞭炮大鳴大放，王船四周火苗竄燒，不消幾時，王船很快就被熊熊烈火給吞噬。海灘上，老一輩的人仍信守「偃旗息鼓，就地解散」的傳統慣例，跪地一拜後，順手將手上清香插在海灘上，隨即起身尾隨神轎悄悄步離海邊。「不可出聲」和「不可回頭看」，以免疫癘再循著聲跡折返。這是典型的送瘟王儀式，象徵千歲爺啟程返回天庭覆命，也帶走了地方瘟疫邪靈。

①迎王平安祭典閩名台灣，每三年舉行一次，會於祭典前第二年建造豪華又威嚴的王船

②東港迎王，全名為東港迎王平安祭典，為台灣西濱地區極富盛名的宗教盛事與觀光慶典，被列為國家
重要民俗

③透過繁複的宗教儀式，最後祭典最後的壓軸好戲：送王，將王船火化，希望五位千歲爺與中軍府回駕
天庭繳旨時，能帶走鄉里中的不幸、邪氣、還有惡鬼

信仰療癒的世界遊蹤

「以色列」聖城 *Land of creation*

```
1 2
3 4
```

① 天使報喜教堂　② 苦路。畢士大行神蹟、聖泣堂、最後晚餐、客西馬尼園、彼
得雞鳴教堂、苦路、聖墓教堂、萬國教堂，密度超高的宗教體驗觀光　③ 無以倫
比的耶路撒冷，同時是猶太教、伊斯蘭教、基督宗教的聖城。無怪乎古諺有云：
「世界若有十分美，九分在耶路撒冷。」聖城美麗地很衝突揪結，是目前唯一未明
確標示所在國的世界遺產，由約旦代為申報，理論上屬於以色列與巴勒斯坦的共
同世界文化遺產　④ 以色列國家博物館，「聖書之龕」展示有死海古卷 Shrine Of
The Book，戶外的耶路撒冷第二聖殿時期模型，為園區永久性特色景點

「梵諦岡」教皇國

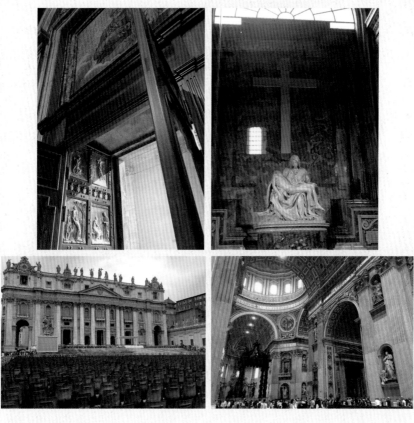

```
1 2
3 4
```

① 每二十五年才開一次的聖門，走過去象徵獲得救贖　② 教堂內有文藝復興大師米開朗基羅青年時期代表作聖母慟子「聖殤」　③ 1984 年梵蒂岡城指定為 UNESCO 世界文化遺產，聖彼得大教堂廣場常有宗教活動　④ 聖彼得大教堂亦設有梵諦岡博物館商店

「印度」不思議 *Incredible India*

<div align="center">

1

234

</div>

① 在印度旅行，一路經過各種差異。高反差高多樣性，見證印度觀光的宣傳口號「不可思議的印度 Incredible India」　② 容納伊斯蘭教、佛教、基督教建築語彙的印度教廟宇 Bella Temple 與千年夏恩·芭歐利地底宮殿 CHAND BAOR　③ 泰姬瑪哈陵位於印度北方邦阿格拉，是一座用白色大理石建造的陵墓，1983 年聯合國教科文組織列為世界遺產，稱其為「印度穆斯林藝術的瑰寶奇葩」　④ HARSHAT MATA 女神廟旁打水的印度孩子

「馬來西亞」多元宗教 *Truly Asia*

1 2
3 4

① 馬來西亞以伊斯蘭信仰為大宗，隨處可見與宗教習俗相關之生活文化，如飯店房間貼示朝拜真主阿拉之方位與符合清真飲食認證之餐廳 ② 麻六甲與喬治市，歷經不同時代不同國家殖民，成為馬來西亞最富風情的古城，因多元文化交錯指定為 UNESCO 世界文化遺產。城區有基督宗教聖方濟（St.Francis，1182-1226）塑像，因其愛與和平主張，被 1960 年代嬉皮與花之力量（Flower Power）運動，視為精神上源頭 ③「黑風洞」是馬來西亞印度教聖地，四億年歷史的石灰岩山洞藏有神廟，廟前 272 級階梯，洞前巨大的金色神像「室建陀（鳩摩羅）」是印度戰神，擁有崇高的神力，這尊是目前全世界最高的室建陀神像，世界第二高的印度教神像 ④「Malaysia-Truly Asia」作為馬來西亞觀光標語，在吉隆坡隨處可見。什麼是亞洲？哪一種真實？在多元文化的馬來西亞，思考亞洲的真實

遊山海療癒之旅

Who
誰——「怎樣的人適合山海旅行。」

旅遊策展，最先要先思考的是確認「對象是誰（Who）」。觀察思考 Who 的旅行需求為何？

大自然山海之間，山海療癒旅行適合尋求自然環境的美感、追求身心平衡和寧靜的旅人，這種旅行方式帶來與大自然的連結、放鬆平靜的體驗，同時也能夠提供刺激和挑戰，讓旅人在山海旅行中獲得身心療癒。大自然可以啟發新的思維和觀點，提供創作和靈感，這對於藝術家、作家、攝影師等創意工作者來說，尤其有吸引力。

Why
為何——「山海旅行為什麼療癒？」

思考最重要的「為何（Why）？」
為什麼這樣的旅行適合這樣的旅客？

山脈、森林、湖泊、海洋等自然景觀都擁有獨特的美麗和力量。在山海間，旅人可以感受到大自然的壯麗和恢弘，能與自然元素互動，並提供了一個自我反思的機會。旅人可以通過徒步、觀賞日出或日落、聆聽海浪拍打岸邊等活動，與自然互動並且感受其中的靜謐和平靜，在大自然的環繞中，我們可以更容易地靜下心來，思考自己的生活、目標和價值觀。此外，山海旅行可以促進與他人的聯繫和共享。與朋友、家人一起踏上山海之旅，可以加深彼此之間的聯繫和情感連結，創造出美好的回憶和深刻的互動。

What
什麼——「決定一場山海旅行。」

「是什麼（What）」旅行？
決定是怎樣主題內容的旅行？

本卷以「花蓮洄瀾海岸緩慢行」作為山海療癒旅行主題旅遊。

何時——「什麼時候適合『遊』山海？」

When)

將「何時（When）」一併考量，
主題內容要搭配「時間」因素，思考何時旅行？

山海療癒旅行大體上一年四季春夏秋冬皆宜，但有時有不可預期的環境
因素（如地震、濃霧、颱風等）導致無法成行，所以需要留意的是各種
自然或人為環境因素。

何地——「去哪裡山海療癒旅行？」

Where)

將「哪裡（Where）」一併考量，
主題內容要搭配「空間」因素，思考去哪裡旅行？

台灣是個高山島嶼，山海旅行只要走出城市就可以體驗，本卷除「花蓮
洄瀾海岸緩慢行」主題路線外，另舉如新竹苗栗台中雲霧中的雪霸山
脈、屏東墾丁國境之南、台東池上縱谷平原，以及高雄田寮走進月世
界；並以圖說的方式推介台灣之外的世界遊蹤，紐西蘭百分百的純境、
澳洲南半球的黃金海岸、加拿大 THE WORLD NEEDS MORE CANADA、
羅馬尼亞與塞爾維亞間的多瑙河。

如何——「如何規劃一場山海療癒旅行？」

「如何（How）」思考上述種種步驟後，進行旅遊策展規劃。

除了本卷的作者視角內容之外，邀請讀者展現「自主性」，找出自己覺
得符合這療癒主題的景點？您有想到哪些呢？山海療癒旅行在路上，
GO！

山海療癒旅行在路上 5W1H

GO

花蓮洄瀾海岸緩慢行

● 洄瀾

　　花蓮舊稱洄瀾，西倚中央山脈東側與海岸山脈之間，東臨太平洋，主要地形以山地、海岸與河流沖積扇平原所構成。景色秀麗、峰巒疊翠，自然資源非常豐富。花蓮被美譽為亞洲最被低估的太平洋渡假聖地，有一望無際的太平洋視野。

　　花蓮也是台灣石材的集散地，擁有全台90％的石材資源，其石材原料與石材加工進出口總額高居世界第二位，僅次於義大利，因此花蓮有「大理石之都」的稱號，亦是全國石雕藝術家創作的基地。

石門襯著太平洋的風聲雨聲浪聲

聆聽海浪拍打岩石的聲音，視覺與聽覺這些自然元素能夠幫助達到一種冥想般的狀態，減輕壓力和焦慮

海蝕洞看起來就像一輛小 March

● 麻糬洞

海崖、海溝與海蝕平台是海岸公路路段的主要地景。「麻糬洞」，是電影《沈默》其中一幕天主教士在海邊遭受水刑的場景。洞口看起來就像一輛小 March，奇特的海蝕洞造型，吸引旅人來此朝聖。

● 石梯漁港

石梯漁港位於台11線64公里處，傍依秀麗的海岸山脈，前眺遼闊蔚藍的太平洋，是往來台11線間最美麗的漁港。石梯漁港原在日治時期就有阿美族小竹筏在此捕捉虱目魚，經三次擴建始有今貌，更躍居全國飛魚產量重要的漁港。1997年，台灣第一艘賞鯨船「海鯨號」就在石梯漁港首航，開啟東海岸搭船賞鯨熱潮，與鯨豚邂逅於海上的生態旅遊於焉成形。

1
2

①花蓮海岸以其壯麗的自然景觀而聞名，公路沿路有大理石石雕藝術作品
②公路壯麗的海岸線，提供了一個迷人而寧靜的療癒環境

● 會飛的魚（Kakahog）

全世界的飛魚約80種，台灣就含有其中的1/3種。豐濱主要的是斑鰭飛魚、白鰭飛魚、黑鰭飛魚。豐濱鄉沿岸海域有珊瑚礁，上面覆蓋著大量藻類，提供飛魚豐富的食物，所以吸引飛魚前來棲息繁衍。

● 石梯坪

大海和陸地的邊界是一道白浪，海是另外一片土地，逐海而居。石梯坪位於豐濱鄉石梯灣的南側尾端，是花蓮最大的礁岩海岸，海岸階地上的海蝕地形十分發達，隆起的珊瑚礁、海蝕溝、海蝕崖等觸目皆是，尤其是壺穴群景觀，是千萬年來岩石與海水撞擊出來的作品，精彩萬分，堪稱台灣第一。清光緒年間，統領吳光亮率兵開路，在此看

飛魚料理

見沿岸岩盤突出入海，長短不一，像一排排階梯，故以「石梯坪」名之。

位於景區中間處，矗立著17公尺高、灰白相間的單面山。一邊緩緩斜坡向陸地傾斜，靠海的一邊又是陡峭的地形，登頂不僅可飽覽石梯坪的地質景觀，太平洋的壯闊浩瀚景象也能盡收眼底。

海是另外一片土地

石梯坪展示看板

①漁船停靠在港口，附近還有一些餐廳和小吃攤位

②飛魚是東海岸風景之一

③原住民族風味料理

1
2
3

①海是另外一片土地
②石梯坪是一個令人驚嘆
　的自然景點，結合了獨
　特的地質景觀、豐富的
　海岸生態
③周邊的觀景台和步道也
　提供了不同的視角，讓
　你欣賞到石梯坪地區的
　全景美景

公路旅行

台11海岸線一路向南，與會飛的魚同行，聽見太平洋的風。

北回歸線貫穿台灣南部嘉義，在東部的花蓮境內即有兩座北回歸線標誌，一在縱谷內的舞鶴，另一在濱海的靜浦，靜浦的北回歸線界標是台灣上3座界標中唯一臨海的。

1
2
3 4

①逃離城市的喧囂，沉浸在大自然的懷抱中　②濱海公路旅行　③靜浦北回歸線不僅僅是一個地理標誌，還是一個提供旅客有趣互動的公路旅行地方。可以找到地標牌，拍照留念　④公路旁遊客中心

1　①玉長公路
2　②富里深山咖啡

● 金針花海

六十石山、赤科山、太麻里山為花東縱谷三大金針栽植區，也是每年8月至9月賞金針花海的好去處。六十石山位在富里鄉竹田村東側海拔約800公尺的海岸山脈上，經過一段蜿蜒的山路後，眼前出現無邊無際的田野景致，幾座農舍、涼亭散落在金黃色的金針花田間，形成一幅樸質的田園畫作。

「六十石山」名稱的由來眾說紛紜，念法也各異，有念做「六十ㄕˊ山」者，也有人念做「六十ㄉㄢˋ山」。台9縱谷線，有富里深山咖啡，可繞進六十石山金針花海。其中夕陽、雲隙光（耶穌光）為六十石山招牌美景，亦可品嘗金針風味餐。賞花絕佳時間為每年8月至9月。雲隙光（耶穌光）絕佳時間為每日15：00-17：00。

1　　①金針花
2　3　②金針花海
　　　③採收金針花的農人

● 花東縱谷

　　台9線，又稱東部幹線，是台灣東部一條南北向的省道。花東公路（Huatung Highway），全名花東縱谷公路，是台灣東部地區的縱貫公路，因台9線進入花東縱谷平原而稱之。起點於花蓮縣花蓮市，接蘇花公路；終點在台東縣台東市，接南迴公路，是花東地區的主要公路之一。

　　花東縱谷縱貫花、東兩縣，擁有東台灣特有的自然、人文景觀，及純樸怡人的農村風貌，觀光遊憩資源極為豐富，為國家級風景特定區。

依傍中央山脈的「瑞穗鄉」，是花東縱谷知名的旅遊小鎮，源源不絕的溫泉、濃醇香的瑞穗鮮奶、因小葉綠蟬叮咬而產生淡雅蜜香的紅茶、中秋必吃的文旦柚，以及從日治時期飄香至今的舞鶴咖啡，都是瑞穗極具代表的特產。若是想走一般悠閒的旅遊路線，也可選擇到牧場餵牛、在舞鶴台地喝杯茶或咖啡，度過悠閒的午後時光。冬日來臨時，不妨泡泡素有黃金湯之稱的瑞穗溫泉，看著綿延不絕的山脈，徜徉在瑞穗的好山好水中。

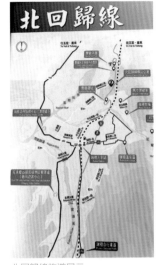

北回歸線旅遊展示

而位在中央山脈與海岸山脈的「鳳林鎮」，是以客家人為主的客庄小鎮，從以前便是學風鼎盛，擔任各校校長的人數近百名，堪稱全台校長密度最高的小鎮，因此也被稱為「校長的故鄉」。獲得國際慢城認證的鳳林，有著樂活悠閒的氛圍，每年皆會舉辦西瓜節、百鬼夜行等有趣的活動，而小鎮中的老樹、菸樓、老屋、農家田野風光，平價實惠的小吃、麻花捲與客家美食，讓人不自覺放慢旅遊的腳步，拋開日常倉促的生活步調，體驗獨特的緩慢旅遊，感受客家小鎮的慢城魅力。

1 2 ①瑞穗蜜香紅茶 ②瑞穗溫泉

1　2
3　4

①鳳林校長夢工廠　②北迴歸線　③慢活小鎮鳳林地圖　④東華大學校園看得見海岸山脈，看得到縱谷平原。「皇皇者華，於彼原隰」語出《詩經·小雅》：那燁爛的花朵呀，盛開在一望無際的平原上。

太魯閣國家公園

　　山高谷深、地形險峻的太魯閣國家公園，面積920平方公里，有一半是2000公尺以上的高山，3000公尺以上的高峰、列入「台灣百岳」的有27座。太魯閣的山從太平洋深海拔地而起，從清水斷崖一路向西，層層相疊，不斷攀高。其中南湖主峰高3742公尺，是太魯閣最高峰，也是台灣五嶽之一。

　　太魯閣集奇、秀、幽、勝所有山川之美於一身，是百年來大自然合奏的神祕交響樂章。立霧溪湍湍水流，蜿蜒地繞過峽谷，兩岸高聳的山壁撒鋪一層蔥綠，千仞峽谷、開闊谷地、高山瀑布、平台河階等景觀，而中橫公路橫切峽谷，路況驚險，迂迴蜿蜒，引人神遊台灣開拓史上的聖石傳說。

太魯閣國家公園地質地形景觀之美，許多人慕名前來，就是為了目睹峽谷自然天成的雄偉壯麗

MAP

1 2
3
4 5
6 7

①地質地形景觀之美 ②太魯閣集山川之美於一身吸引眾多旅人造訪 ③
太平洋詩歌節 ④松園別館入口 ⑤別館內一片綠意 ⑥從松園別館可鳥
瞰花蓮市與太平洋 ⑦詩歌節留下的詩展示於別館內

● 松園別館

松園別館建於1943年，是花蓮港兵事部辦公室，與附近的放送局 (現中廣公司花蓮台)、海岸電台 (現中華電信)、自來水場 (美崙淨水場) 等皆有松林連成一片，日治時期曾是高級軍官休憩場所。由於視野直對美崙溪口，可俯瞰美崙溪入海處，具有戰略地理價值。戰後曾作為兵工學校的理化實驗室、美軍顧問團基地，全館建築共分四棟，主建築為折衷主義形式的磚木、鋼筋混凝土混合的二層洋樓建築，一、二樓皆設有拱廊，屋頂覆蓋日式黑瓦；後棟為日式木造住宅。松園有大片松林，百年來像綠色大傘般撐起，與蔚藍海岸、藍天白雲療癒著旅人。

MAP

● 東大門夜市

東大門夜市是一個「ㄇ」字型的夜市，由之前花蓮的四個夜市合併而來，占地廣大，是融合四大夜市的一個超大型夜市綜合體。東大門夜市分為福町夜市、各省一條街、原住民一條街還有自強夜市共四個區域，周邊很多個出入口。其中原住民一條街因應花蓮有許多原住民族生活，很多攤位都使用特色香料。夜市裡面還有舞台，也有裝置藝術休息區，常會有表演活動。

縱言之，花蓮山海旅行促進身心平衡和健康、提供探索和冒險的機會、激發靈感和創造力、帶來心靈寧靜和放鬆，滿載著可以味、可以遊、可以學、可以觀，滿滿的療癒體驗。

①東大門夜市入口之一　②夜市餐廳不同的風格裝飾　③東大門夜市是規劃過的觀光夜市　④夜市內有多樣的山產海產

1
2
3
4

台灣其他山海 療癒旅遊點

雪霸國家公園為高山型國家公園

● 新竹、苗栗、台中雲霧中的雪霸山脈

　　雪霸國家公園以雪山山脈的河谷稜線為界，大安溪河谷海拔760公尺到3886公尺的雪山主峰，高差達三千多公尺，含括了新竹縣五峰鄉和尖石鄉、苗栗縣泰安鄉、台中市和平區，屬於高山型國家公園，境內高山林立，景觀壯麗，加上高山、河流複雜地形交錯，只要置身在雪霸園區中，有看不完的山光水色，自然資源極為豐富。

　　雪霸國家公園內劃設的生態保護區與特別景觀區，有其嚴格限制，在保存區外，國家公園藉由解說導引，使遊客能領悟到與自然的相處之道，設有武陵、觀霧及雪見三處遊客中心。

1 2
3

①國家公園境內高山林立景觀壯麗
②觀霧遊客中心
③國家公園有豐富的林相解說導引

「脊梁山脈旅遊」是台灣療癒旅遊要角，雪霸有迷霧森林與檜山巨木群步道，亦能遠眺聖稜線，感受大自然的療癒。

● 屏東墾丁國境之南

墾丁國家公園1984年正式成立，是台灣的第一個國家公園，不僅是戶外休閒場所，同時也是自然風景、野生動植物與人文史蹟的保護區，以及推動生態環境保護概念的自然教室。

在恆春，永恆的春天，恆春半島斜照的陽光下，位在最南端的恆春半島珊瑚礁海岸，「珊瑚礁是海中的熱帶雨林，也被稱為海中綠洲，這裡的生物多樣性非常高。」據海生館台灣珊瑚研究中心研究指出「全世界的造礁珊瑚有580種，

墾丁地標船帆石是一座隆起的珊瑚礁岩

1 2
3

①恆春半島斜照陽光下的珊瑚礁海岸
②墾丁國家公園之東南境有台灣最南點地碑，位於屏東縣恆春鎮鵝鑾里之南境
③恆春鎮上「海角七號」電影場景

台灣大約有300種，澳洲大堡礁也差不多這個數量，夏威夷也才50種，像大溪地、加勒比海海島等地也都比台灣少。」真正的主角是生機蓬勃的各種生物。而鄰近的恆春古城，以及台灣最南端地標，皆提供旅人多樣的自然探索療癒樂趣。

● 台東池上縱谷平原

在台東，原住民族意象處處可見。蘭嶼達悟族人的拼板舟總擺在公共空間最吸睛的位置，而象徵船眼睛的拼板舟圓形圖騰亦融入各種公共建設中，搭乘火車，可以見到一望無際的海洋。而漢人拓墾的聚落池上，是

拼板舟廣為族人及媒體用作代表達悟族或者台灣原住民族意象

花東縱谷中央山脈和海岸山脈之間的一處河谷平原。19世紀初西拉雅平埔族人越過中央山脈來到縱谷拓墾。在清末的「官招民墾」政策下，「新開園」成為東部第一個漢人拓墾的聚落，一直到1937年才改稱「池上」，這區被登錄為「文化景觀」，期能因有文化資產保存法法定文資身分，減少

突兀的建築開發。現有「池上稻穗音樂節」，坐在近百年歷史的浮圳上，望著那連綿不絕的金黃稻穗，聆聽音樂，很是療癒。

● 高雄田寮走進月世界

田寮，有地理學稱為「惡地」的特殊景觀，是一大片白堊土地形，由於白堊土鹽份過高，加上幾乎不下雨，植物不容易生存，隨著雨水沖刷與溪流切割，形成有如月球表面般的地形景觀，造就了光禿禿的壯觀景象，被稱為「月世界」。主要幹道應景取名為「月球路」，「月世界遊客中心」遊客可參加導覽服務，田寮區農會亦有農產品展售。沿著步道走入地景公園，包含「天梯156階」、「玉池／環湖步道」、「惡地步道」，沿途自然光影投射在荒蕪的泥火山上，有一種荒蕪的療癒。

1
2
3
4
5 6

①伯朗大道被譽為是「翠綠的天堂路」，不僅有著拍照好風景，更能帶著心靈遠離喧囂塵囂，親身體驗純粹的療癒 ②池上是花東縱谷美麗的河谷平原 ③台東海岸線搭火車或是公路旅行，皆可看到美麗的山海交界 ④主要幹道應景取名為「月球路」 ⑤「月世界遊客中心」旁景觀步道 ⑥有如月球表面般的地形景觀

DECEBALUS REX
DRAGAN FECIT

「紐西蘭」百分百的純境 *100% Pure New Zealand*

1 2
3 4

①高山平原湖泊的多樣性，紐西蘭公路旅行　②Fox Glacier 用直升機的高度視線，來一場冰河歷險記　③細雨中的冰河健行，走進披麻皴與斧劈皴的山水　④哪個國度會用 100% 純粹來定位自己？紐西蘭。Aotearoa。Kia ora ！100% Pure New Zealand

「澳洲」南半球的黃金海岸 *There's nothing like Australia*

```
1 2
3 4
```

① 雪梨歌劇院是最年輕的聯合國文化世界遺產，從陸海空甚或鐵橋上，欣賞這棟獨特建築各種角度之美，映著海景，相互輝映　② 不論是雪梨、墨爾本，還是布里斯本，都各有風情　③ 澳洲豐富的動物物種與自然景觀　④ 位在昆士蘭州的太平洋沿岸城市布里斯本「黃金海岸」是鄰近城市的休閒場域

keep exploring 「加拿大」 *The word needs more Canada*

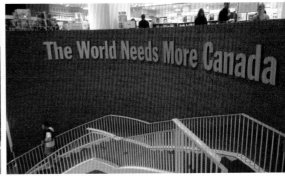

```
1 2
3 4
```

①加拿大洛磯山脈露易絲湖畔湖光山色　②加拿大聯邦是一多族群組成社會，1971 年加拿大成為世界上第一個正式實行多元文化主義政策的國家。「The World Needs More Canada」加拿大一著名連鎖書店的標語　③尼加拉瀑布 Niagara Falls 名字源自於印第安語，意指「雷神之水」，跨越加拿大的安大略省和美國的紐約州　④加拿大採取推行多元文化政策與雙語（英語及法語）並進立場。French Canada 法語區魁北克為世界文化遺產

藍色多瑙河流經「匈牙利」、「羅馬尼亞」與「塞爾維亞」等國

1	2
3	4

① 多瑙河發源於德國黑森林，流經奧地利、斯洛伐克、匈牙利、克羅埃西亞、塞爾維亞、羅馬尼亞、保加利亞、摩爾多瓦和烏克蘭等 10 個國家，進入黑海　② 沿塞爾維亞河道航行，懸崖峭壁陡立，雕刻在多瑙河畔的巨大面孔德塞巴盧斯石映入眼簾，達契亞王國最後國王的頭像，看啊，那裡是羅馬尼亞　③ 塞爾維亞抵達多瑙河的大學城諾威薩德（Novi Sad），從彼特洛瓦拉丁古堡鳥瞰新舊城間的多瑙河　④ 奧地利作曲家小約翰史特勞斯於 1867 年創作圓舞曲名為「藍色多瑙河」從此聲名大噪，匈牙利夜間遊船就播放藍色多瑙河音樂

賞藝術療癒旅行

Who 誰——「怎樣的人適合藝術旅行。」

旅遊策展，最先要先思考的是確認「對象是誰（Who）」。觀察思考 Who 的旅行需求為何？

藝術是一種救贖。如果你對各種形式的藝術，如繪畫、雕塑、攝影、音樂、舞蹈、文學、電影等充滿熱情，並沉浸於欣賞、學習和參與藝術創作，那麼藝術療癒旅行是為這樣的旅人量身打造的。藝術療癒旅行特別適合對藝術創作、自我探索、心靈成長、創意思考、社群連結，以及藝術治療有興趣的旅人。無論是內向型的從獨處中與藝術對話找到滋養的旅人？外向型喜歡呼朋引伴從人群中一起交流藝術找到力量的旅人？藝術旅行都很療癒。

Why 為何——「藝術旅行為什麼療癒？」

思考最重要的「為何（Why）？」
為什麼這樣的旅行適合這樣的旅客？

藝術旅行可以帶來美學享受和情感表達的機會。去電影院看一場電影、參觀藝廊、藝術節、表演藝術，藝術旅行展示著藝術家的獨特視角和創造力，這些觀點可以激發我們自己的創意思維和想像力，透過與不同類型的藝術作品接觸，我們可以開拓思維、突破框架，並尋找新的方案和創造性的表達。藝術作品反映著藝術家的內心世界和思想，透過與作品的互動，我們可以反思自己的價值觀、情感和生活經驗。換言之，藝術旅行之所以具有療癒效果，是因為它能夠帶來美學享受和情感表達、激發創意和啟發、心理放鬆和壓力釋放、自我表達和身分探索、情感療癒和共鳴、文化理解、學習，與遊戲。

What 什麼——「決定一場藝術旅行。」

「是什麼（What）」旅行？
決定是怎樣主題內容的旅行？

本卷以「跳脫時空的電影藝術饗宴」作為藝術療癒旅行主題旅遊路線。

何時──「什麼時候適合『賞』藝術？」

將「何時（When）」一併考量，
主題內容要搭配「時間」因素，思考何時旅行？

藝術療癒旅行肯定一年四季春夏秋冬皆宜，需要留意的是若為室內展
演，展演所在的各文藝展演空間的營業時間。

何地──「去哪裡藝術療癒旅行？」

將「哪裡（Where）」一併考量，
主題內容要搭配「空間」因素，思考去哪裡旅行？

台灣各城市處處都有藝術療癒景點，本卷除「跳脫時空的電影藝術饗
宴」主題路線外，另舉台灣四座城的藝術療癒行程，包含連結表演、
視覺、藝術圖書的台北城，文學、歌劇、文資環繞的台中城，暨在地
又國際的台南城文化藝術采風，以及古典與流行的高雄城表演藝術療
癒；並以圖說的方式推介台灣之外的世界遊蹤，如滿載音樂與藝術的奧
地利、工業轉型的藝術德國、俄羅斯的音樂、芭蕾、博物館，以及美
國東岸紐約西岸舊金山藝術之光。

如何──「如何規劃一場藝術療癒旅行？」

「如何（How）」思考上述種種步驟後，進行旅遊策展規劃。

除了本卷的作者視角內容之外，邀請讀者展現「自主性」，找出自己覺
得符合這療癒主題的景點？您有想到哪些呢？藝術療癒旅行在路上，
GO！

藝術療癒旅行在路上5W1H

GO

饗宴

跳脫時空的電影藝術

● 第八藝術

電影，綜合著文學、戲劇、音樂、舞蹈、繪畫、雕刻與建築此七門藝術，被稱為「第八藝術」。整個世界電影史的發展至今已有百餘年，電影誕生於1895年，台灣開始被日本殖民統治，並沒有迎接電影來臨的基礎條件，一直至1920年代，隨著社會經濟各方面條件的逐漸成熟才得以興起。其中，1921年成立的「台灣文化協會」便設置有「美台團」（電影隊），以極低的收費吸引了在那個年代大部分並不富裕的台灣人走進戲院，建立電影是一項需要付費享受的新興娛樂事業觀念，逐漸培養觀影人口的成長，至30年代，電影才逐漸興盛成為一項新興娛樂事業，日人最初稱其為「活動寫真」，後改稱「映畫」。

電影作為一種藝術形式，具有豐富的創作和表達方式。電影之所以具有療癒的效果，是因為它能夠觸動觀眾的情感、啟發思考、提供心靈寄託，同時也帶來美學體驗和社會連結。無論是透過故事情節的共鳴、情感的釋放，還是透過藝術的表達和社會的反思，電影都有著獨特的能力，讓觀眾在觀影過程中獲得療癒體驗。

● 電影與城市

電影做為一種大眾化的休閒生活，發展幾十年後，美國好萊塢影片席捲全球，幾乎壟斷了大部分台灣電影市場。80年代小廳多廳戲院取代傳統大戲院，90年代小廳化更朝極致發展，加上「異業結盟」的盛行，形成「影城」型態。到影城看電影，除了

1
2
3　4
①影城時代，傳統戲院少見，圖為台南全美戲院　②電影帶來美學體驗與社會連結，圖為高雄市電影館特展裝置　③電影節（影展）模式，已成為遇見多樣性電影的饗宴　④手繪電影海報已不多見，台南全美戲院製成衍生商品

西門町地區在戲院極盛時曾達卅七家之多，時成為電影街的代名詞，時至今日，西門町仍是國內電影院數量最多的區域，電影主題公園白天隨陽光起舞有林蔭、萬廠房、老堙筒的光影搖曳，夜間則隨燈光起舞有像櫥窗、露天電影、影音廣場等時代光影。未來臺北市電影主題公現各種風貌，除提供優質餐飲服務與休閒設施之外，並提供市民影音的場地，舉辦公益活動、歌手演唱與簽唱活動、各式新品發表會、播影院等，希望屬於年輕人的活動從此在電影主題公園大展身手，並藉町的人潮延伸至此，促進周圍地區商業活動的發展。

1　3
2

①西門電影主題公園　②西門町一直都是電影藝術在台灣的重要據點　③台北市政府文化局在西門町設置主題公園展示

買票方便、廳數多、場次多、片子選擇性多外，更使影城提供了社交、用餐、購物等功能，滿足各式各樣的消費需求，成為跨世紀以來電影院的主流。

　　電影，常常也鋪陳著我們對城市的印象。如伍迪艾倫眼中的紐約曼哈頓、維斯康堤記憶中華美耽溺的威尼斯、奧黛麗赫本在羅馬假期中優雅的身影、侯孝賢長鏡頭下台灣鄉鎮間的人文情調，或是蔡明亮記錄中疏離荒蕪的台北西門町。

　　現在台灣各城市在主流影城以外，也有推廣藝術電影的電影院，讓不同觀影需求的旅人，都能得到電影藝術的療癒。

1
2
3
4

● 真善美戲院

1996年成立，擺脫大廳院的迷思、只看好萊塢電影的侷限，顛覆傳統電影商業風格，開創文藝先鋒。真善美戲院通常會放映各種不同類型和風格的電影作品，包括藝術電影、獨立電影、國際影片等。這樣的多元化放映範圍擴大了觀眾的視野，讓電影觀眾有機會接觸到更多不同風格和文化背景的電影作品，從而促進了電影文化的發展和交流，被譽為台灣最早用心經營藝文電影之首輪戲院，藝術電影的舵手。

● 國家電影及視聽文化中心

「國家電影及視聽文化中心」是我國唯一典藏影視聽資產專責行政法人機構，以強化影視聽資產典藏研究修復推廣、實現資產公共化任務為宗旨，為「國際電影資料館聯盟」（FIAF）正式會員，前身為財團法人「國家電影中心」及「國家

①真善美戲院騎樓廊柱作為電影宣傳　②位於西門町的真善美戲院在1996年成立，讓觀眾重新體驗經典電影的魅力，並加強對電影遺產的保護和保存　③真善美戲院不僅是觀影的場所，也是舉辦電影教育活動和專題討論的場地　④國家電影及視聽文化中心位於新莊副都心

①「國家影視中心月訊」呈現主題影展節目等電影資訊　②國家電影及視聽文化中心
重點工作為強化影視聽資產典藏研究修復推廣

電影資料館」，致力於透過數位修復技術搶救保存影音檔案，以影視聽媒
介保存記憶、典藏歷史。中心內並設有「大影格」與「小影格」兩座非商
業院線放映場館，不定期放映主題影展節目。

💿 光點台北

　　位於台北市中山北路的「光點
台北」為白色的二層樓洋式建築，
早期閒置多年後經古蹟修復，委託
由侯孝賢導演擔任理事長的台灣電
影文化協會經營，活化為以電影文
化為主的藝文空間，定名為「台北
之家」，讓古蹟空間與電影結合，產
生新的樣貌，除餐飲、展售與與會
議空間外，設有「光點電影院」原
為大使車庫及發電機房，規劃為83

座位的「光點電影院」，每日從上午
11點到晚上10點，常態性播映六場
影片，提供豐富形式多元的電影，
期能讓觀眾產生新的視覺經驗，進
而發展出屬於自己的觀影品味。

1　①中山北路人行道上可看到前美國大使官
2　　邸活化的光點台北
3　②綠蔭間白色建築的光點台北
　　③建築內部以電影元素呈現

原為大使車庫及發電機房的光點
電影院

圍牆上古蹟修復簡介

光點華山

華山文創園區中六館，原為酒廠再製酒包裝室，由「台灣電影文化協會」經營管理，館內規劃專業影廳兩廳、影像穿廊視覺空間、多功能藝文廳、光點珈琲時光咖啡廳與光點生活文創商店。除不定期舉辦主題影展，各空間亦規劃電影相關講座、展演活動。邀請走進心中的電影院，尋找屬於自己的電影感。

誠品電影院

誠品電影院（Eslite Cinema）是台灣的一個知名電影院品牌，由誠品生活集團擁有和經營，與誠品松菸位於同一建築物內，使觀眾在欣賞電影的同時，還可以享受購書和文化體驗的樂趣。這種結合提供了一個豐富的文化空間，讓人們能夠在一個地方享受到閱讀、電影和藝術的多重體驗。

高雄市電影館

電影界所舉辦的各項活動以北部為重心，「高雄市電影館」為南台灣唯一專責推動電影文化、影像教育深耕及扶植影視產業的專業館舍。現改制為行政法人，積極培養在地策展能量，全年延續電影相關活動，常態性地舉辦主題影展，提供多元藝術電影的觀影機會，讓觀眾在商業電影之外有更多種選擇，只要在開館日，天天都有電影可看，想營造的不僅是一個影像的空間，更是一個電影夢想生活的國度。

1 2　①光點華山位於華山1914　②觀眾可以欣賞到不同風格和主題的國際級電影作品,同時與導
3 4　演、演員和影評人交流互動　③除了影展,光點華山展示電影延伸的當代藝術、攝影、設
5 6　計、時尚等各種藝術形式　④松於誠品一隅　⑤台北文創大樓內有誠品書店、商場與電影
7 8　院　⑥期許為連結電影與美好生活經驗的藝文電影院　⑦電影院亦推薦介展示電影相關書
　　籍　⑧誠品電影院週日經典電影企畫

①愛河畔高雄市電影館外觀　②高雄市電影館位於愛河畔　③電影館內常辦影展講座　④一樓舉辦專題展覽，圖為悲情城市數位修復上映時搭配特展

1
2
3 4

● 內惟戲院

　　座落於高美館園區西側的「內惟藝術中心」為高雄美術館、高雄歷史博物館、高雄電影館共同營運的館舍，可觀電影、逛展覽、看修復，品設計、喝咖啡，重新定義藝術、生活與空間的新可能，實踐「新形態藝術．生活」的想像。

　　內惟藝術中心設有二座電影院，以「Reel」膠捲為名，致敬菲林年代的美好，並前瞻電影的未來世界。由高雄市電影館策劃片單，創造高雄視聽

1 2
3 4
①內惟藝術中心純白的外觀　②內惟藝術中心致力於推廣藝術、文化創意產業的發展　③除了放映電影，內惟藝術中心電影院還舉辦電影節、講座和座談會等活動，旨在促進對藝術電影的討論和交流　④內惟戲院是一個專注於院線電影、獨立電影和藝術電影的場所，為觀眾提供高品質的視聽體驗和豐富的藝術活動

　　品質最高規格的「藝術電影院」，提供觀眾高舒適的觀影環境，而作為一個藝術中心的一部分，內惟藝術中心電影院也與其他藝術領域互相交融。觀眾在電影院之外還可以參觀畫廊、展覽和表演等其他藝術活動，體驗多元的藝術文化。

● 花蓮鐵道電影院

　　鐵道電影院位於相鄰東大門夜市的「花蓮鐵道文化園區」內。原是日治時期的出張所，國民政府時的花蓮火車站總部，也是公路總站。裁撤後經文化界奔走，於2020年「中山堂」改建為64席小影廳，訴求「電影是光，是理解不同人們生活的光，是認識多元世界的光。

前花蓮火車站變身為花蓮影視基地

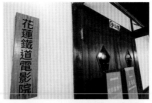

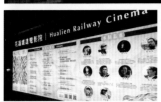

1 2
3 4

①中山堂改為花蓮鐵道電影院 ②放映各種類型的電影，包括國際大片、華語電影、獨立電影等 ③辦理多種電影活動 ④花蓮鐵道電影院是一個獨特的戲院，以其與鐵道相結合的場地配置和多樣化的電影選擇

　　花蓮鐵道電影院為在地民眾提供嶄新的觀影選擇，透過常態策展來辦理放映與座談活動，也邀請台灣各重要影展有機會至花蓮與民眾相見。期盼這道電影的光，成為人們記憶裡陪伴你我的一道光。」是東部唯一專業配備的非商用電影院，提供「經典許願」、「鐵電特調」、「島嶼縮影」、「誰來電影院」、「走走電影院」、「娃娃車電影院」等六大單元及國內影展巡迴放映，及「鐵電熱映」售票場服務。

● 台南全美戲院

　　台南府城全美戲院至今仍然使用手繪電影看板，為全台少見的視覺宣導美學特色。知名電影導演李安提及過他就讀高中時，最常到此觀賞電影。

1 3 4
2

①戲院中有販售衍生商品 ②李安導演與全美戲院有很多淵源 ③全美戲院展示 ④全美戲院仍保有手繪電影看板

①新竹市歷史建築有樂館活用為新竹市影像博物館　②館內電影文物展示　③博物館正面透明櫥窗展示電影器材可清楚其主題定位　④有樂館老照片

● 新竹市影像博物館

以大新竹地區人文生活為中心，上映當代藝文片、紀錄片與經典修復電影。新竹市影像博物館，是一個位於新竹市的特殊藝術和文化機構，專注於推廣影像藝術和提供觀眾獨特的觀展體驗，可以探索不同類型和風格的影像藝術作品。這裡舉辦各種臨時和永久性的展覽，包括攝影、錄像藝術、數位媒體等。

● 國際影展帶你去旅行

台灣有多個國際級的影展，最有歷史的是金馬國際觀摩影展系列，台北、高雄亦有城市電影節，這些影展為觀眾帶來豐富多樣的電影作品，同時也吸引國際電影界的關注。另有獨立的藝術院線，致力於放映藝術電影、獨立電影和國際影片，提供觀眾多元化的選擇。

看一場一兩個小時的電影，讓人們暫時遠離現實，忘卻生活中的困

頓，盡情宣洩淚水與笑語，得到美學上的救贖，人們在好萊塢磅礴華麗的劇情片中期待著勇氣與希望，也在歐陸等非主流藝術電影中體驗著豐厚細緻的人文氣息。電影的療癒效果是一種主觀體驗，每個人對不同類型的電影可能會有不同的反應和感受。邀請旅人走進電影院空間，讓電影帶你穿越時空，進行一場場療癒之旅。

1	3
2	4

①2023年金馬專題影展為波蘭導演奇士勞斯基導演　②影展特刊　③影展相關劇照展示　④影展影廳內部

● **連結表演、視覺、藝術圖書的台北城**

　　藝術療癒旅行中，除了電影藝術，其他藝術型態也都能帶給旅人療癒。

　　在台北城內，以表演藝術而言，國家兩廳院為台灣最成熟的國際級藝術中心，也是亞洲具代表性的當代劇場之一，包含戲劇院、音樂廳、實驗劇場、演奏廳。

　　而台北藝術中心靈感來自鄰近的士林夜市鴛鴦麻辣鍋，不僅給予劇場創作者更多想像空間，更成為建築與劇場設計的創舉。地面層騰空的設計，讓它彷彿離地飄浮的星球。

　　視覺藝術上，台灣當代文化實驗場（C-LAB）以舊空軍總司令部為基地，透過藝術文化創新實驗、展演映發表，來創新實驗基地。

民間的 Link Lion 雄獅星空是雄獅美術發行
人在面對時代的變遷、人類行為的改變，而推出
的藝文空間。「Link」乃指所有人、事、物之間的
連結。藉由展覽、書籍、咖啡與雜貨四個面向，
產生對話、美的原點，及人與人之間的溫度。每
年書架亦隨著「阿特光年選書計畫」而有不同的
呈現。

1 2
　3　　　台灣當代文化實驗場 (C-LAB) 以舊空軍總司令部為基地　②③ Link Lion 雄獅星空為《雄
　　　　　獅美術》（下圖）創辦，書店書架會隨著每年阿特光年選書計畫而不斷有變化（上圖）

1 2
3

①國家戲劇院雲門舞集50年《薪傳》重現經典，舞者謝幕　②台北藝術中心靈感來自鄰近的士林夜市鴛鴦麻辣鍋　③國家歌劇院為中台灣最重要的表演藝術殿堂

● **文學、歌劇、文資環繞的台中城**

台中表演藝術的殿堂「國家歌劇院」，是座用眼睛看、耳朵聽、和身體互動的孔洞建築，進門映入的是蜿蜒水道、明亮大廳、主題藝術裝置，有大劇院、中劇院及小劇場；戶外劇場的綠地與屋頂空中花園則是旅人休憩的好去處。

而在所有藝術表現中，文學是最易達、最普及、最為明晰的藝術形式。文學是觀察文化生態的重要指標。台中文學館位在市場旁聚落，以園區的方式親近日常生活。

台中還有文化部文化資產園區，行政院文化建設委員會接收原台中酒廠後，轉型為台灣建築、設計與藝術展演中心後，更名「台中文化創意園區」，直到2018年再次更名「文化部文化資產園區」，是目前台灣唯一公辦公營的文資園區，文化部文化資產局亦設於此。

● **既在地又國際的台南城文化藝術采風**

台南孔廟為國定古蹟，古蹟周邊有國立台灣文學館、台南市美術館一館二館等多處景點，建築物以祭祀孔子的先師聖廟為主體，旁設明倫堂，

1　2　3　①市場旁綠蔭間的台中文學館　②文化部文化資產園區　③國家歌劇院孔洞建築，有大劇
4　5　　院、中劇院及小劇場　④奇美博物館訪若希臘建築的外觀　⑤奇美博物館內展示羅丹工作室

以設學延師，舉賢取士，為台灣創建最早的孔子廟，同時也開啟了台灣儒學先聲，又稱「全台首學」。

　　而在市中心外圍，有台灣最受大眾喜愛的博物館「奇美博物館」，以希臘羅馬風格，收藏許多西洋藝術品，奇美創辦人許文龍於 2012 年時捐贈給台南市政府，以典藏西洋藝術品為主，展出藝術、樂器、兵器與自然史四大領域。樂器領域，擁有全球數量最多小提琴收藏，其中包含世界各大製琴師名作。藝術方面，典藏台灣最完整西洋繪畫雕塑，目標為建構出基礎西洋藝術史脈絡，並常與國際博物館交流合作。

● 古典與流行的高雄城表演藝術療癒

　　外型前衛的衛武營國家藝術文化中心，概念源自衛武營榕樹群意象，不規則銀白色屋頂是建築最著名的設計，包含歌劇院、音樂廳、戲劇院、表演廳、戶外劇場與榕樹廣場，其中亮點是「環形葡萄園型」音樂廳，觀眾席如葡萄園般，以階梯區塊錯落分布，環繞著舞台，可以讓每個觀

BEST JAZZ IN TOWN 馬沙里斯爵士酒館

1 2 3　①孔廟以祭祀孔子的先師聖廟為主體，旁設明倫堂　②台南孔廟為國定古蹟，又稱「全台首學」　③衛武營有少見的「葡萄園式」音樂廳

賞區，不管買哪個票價，都能享受親密度佳且均質的聲響。廳內管風琴擁有9085支音管，是全亞洲專業表演場館中規模最大的一座，被美國《紐約時報》稱為「台灣的文化客廳」，英國《衛報》譽為「地表最強的表演藝術場館」，邀請人們與表演藝術之美不期而遇。

　　而在古典的表演藝術殿堂之外，位於高雄港邊的「高雄流行音樂中心」，運用海洋元素，分為高低塔、珊瑚礁群、鯨魚堤岸、海豚步道、LIVE WAREHOUSE區域，亦有常設展示。在沉浸式音響系統，打造的聽覺享受，或走上鯨魚堤岸的觀景台吹風賞景，傍晚落日夕陽、夜晚燈光倒映水面，是璀璨的海港城市特有的藝術療癒。

　　在官方經營的藝術空間之外，如果喜歡不到三公尺距離的爵士現場，Marsalis Bar 馬沙里斯爵士酒館提供無法被取代的 Live Jazz。

1 3
2

①位於高雄港邊的「高雄流行音樂中心」可看到海景，內部亦有體驗式展示　②衛武營包含歌劇院、音樂廳、戲劇院、表演廳等

滿載音樂與藝術的「奧地利」 *It's got to be Austria*

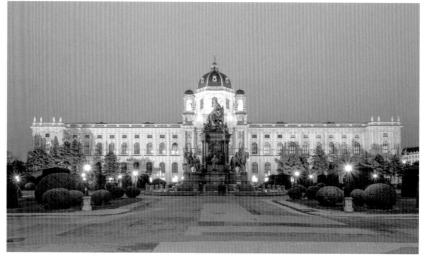

1
234

①於維也納市中心瑪麗雅·泰瑞莎廣場旁兩側，分別為藝術史博物館，以及自然史博物館，兩者核心基礎都是哈布斯堡家族歷代豐富收藏　②奧地利是孕育許多偉大音樂家的國度，奧地利維也納森林中欣特布呂爾小村有舒伯特故居，據說「菩提樹」與「美麗的磨坊少女」的靈感，都來自於這個村落　③維也納城區有許多藝術展演，更是維也納「分離派」（Secession）重鎮，其口號是「為時代的藝術，為藝術的自由」，包括以畫作「吻」聞名的克林姆（Klimt）作品　④薩爾斯堡（Salzburg）是莫札特出生地。老城區可探索莫札特音樂主題貫穿的建築與要塞城堡。很受歡迎的伴手禮莫札特巧克力，外包裝印著大大的莫札特肖像，撥開包裝紙後，最外層是黑巧克力，包裹著開心果、杏仁糖以及牛軋糖

工業轉型的藝術「德國」*Simply inspiring*

1 2
3 4

① 波昂是德國最古老城市之一，音樂家貝多芬 Ludwig van Beethoven 在此出生，後來在奧地利維也納成名，城市充滿了許多貝多芬相關景點，如貝多芬音樂廳前的貝多芬頭像　② 科隆有代表性哥德式建築「科隆大教堂」，據說世界最早的古龍水是 1709 年由一位義大利人 Johann Maria Farina 在科隆製造推出，命名為「科隆之水— Kölnisch Wasser」，「4711」這個店名則是當年拿破崙占領此地時香水店的門牌號碼　③ 德國魯爾區廢工廠再生為主題展覽館；鋼鐵廠房混凝土外牆，改造成攀岩訓練場；舊瓦斯槽變成潛水及救難訓練場；削掉一半鐵皮的廠房，也變成一個露天音樂舞台，一個個舊空間注入了新生命，成為重工業轉型的知名場域　④ 德國杜伊斯堡 Duisburg 、慕尼黑 Munich 等城市，隨處可見演奏家與接頭藝人展演

「俄羅斯」的音樂、芭蕾、博物館 *Reveal your own Russia*

1
2 3 4

①彼得大帝擘畫聖彼得堡為「瞭望歐洲的窗口」。《隱士盧博物館》又名《冬宮》
《埃爾米塔什博物館》名列全球五大博物館之一　②《夏宮》為皇宮再生博物館，
彼得大帝生前每年夏季必來此度假。18 世紀初時的許多大型舞會、宮廷慶典等活
動都在這裡舉行　③ 位於莫斯科紅場旁的俄羅斯國家歷史博物館，展示俄羅斯相
關文化歷史，如大文豪托爾斯泰文學創作　④ 俄羅斯最具代表性的 1860 年馬林
斯基歌劇院歷史，映在新歌劇院的玻璃帷幕上，是許多名作的首演劇院

「美國」東岸紐約西岸舊金山藝術之光 *All within your reach*

1 2
3 4
5 6

①② 大都會歌劇院（Metropolitan Opera House）是位於美國紐約林肯中心的世界知名的歌劇院，由「大都會歌劇院協會」負責營運，每年上演約 240 部歌劇，林肯中心亦有爵士劇院，為全球爵士樂迷朝聖之地 ③④ 紐約中央公園有全球五大博物館之一「大都會博物館」，公園的另一側「草莓園」，鑲嵌著「Imagine」字樣 ，為緬懷藍儂的精神地標。全世界歌迷到紐約會專程到此，帶把玫瑰，點上蠟燭，放些 CD、歌詞、文稿，世界和平反戰 logo 與藍儂畫像，有的自帶吉他現場高歌〈Imagine〉 ⑤ Times Square（時代廣場）位於紐約曼哈頓島的中城區（Midtown），是美國最具代表的景點之一，也是紐約最繁榮的步行觀光區。百老匯與外百老匯是音樂劇與獨立作品的發聲之地 ⑥ 西岸舊金山同志驕傲大遊行，是世界上最著名的同志驕傲遊行之一。每年六月的第四個星期日，在市場街舉行，來自全美或全世界的同志及對同志友好的人一起狂歡的盛典。1960 年代的愛與和平運動從這個城市出發，洋溢著反叛的藝術氣息

國家圖書館出版品預行編目 (CIP) 資料

台灣療癒散步冊：10大療癒主題旅遊與策展動動腦/蘇明如,
蘇瑞勇著. -- 初版. -- 臺中市：晨星出版有限公司, 2024.05
　面；　公分. -- (台灣地圖；54)
ISBN 978-626-320-820-9(平裝)

1.CST: 徒步旅行

992.71 113004149

線上讀者回函，
加入馬上有好康。

台灣地圖 054

台灣療癒散步冊：
10大療癒主題旅遊策展動動腦

作　　者	蘇明如
攝　　影	蘇瑞勇
主　　編	徐惠雅
執行主編	胡文青
校　　對	蘇明如、蘇瑞勇、胡文青
美術編輯	李岱玲
封面設計	李岱玲

創 辦 人　陳銘民

發 行 所　晨星出版有限公司

　　　　　台中市 407 工業區三十路 1 號

　　　　　TEL：04-23595820　FAX：04-23550581

　　　　　http：//star.morningstar.com.tw

　　　　　行政院新聞局局版台業字第 2500 號

法律顧問　陳思成律師

初　　版　西元 2024年 05 月 05 日

讀者專線　TEL：02-23672044 / 04-23595819#230

　　　　　FAX：02-23635741 / 04-23595493

　　　　　E-mail：service@morningstar.com.tw

網路書店　http：//www.morningstar.com.tw

郵政劃撥　15060393（知己圖書股份有限公司）

印　　刷　上好印刷股份有限公司

定價 490 元

（如有缺頁或破損，請寄回更換）

ISBN：978-626-320-820-9

Published by Morning Star Publishing Inc.

Printed in Taiwan